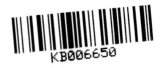
# MENSWEAR ILLUSTRATION

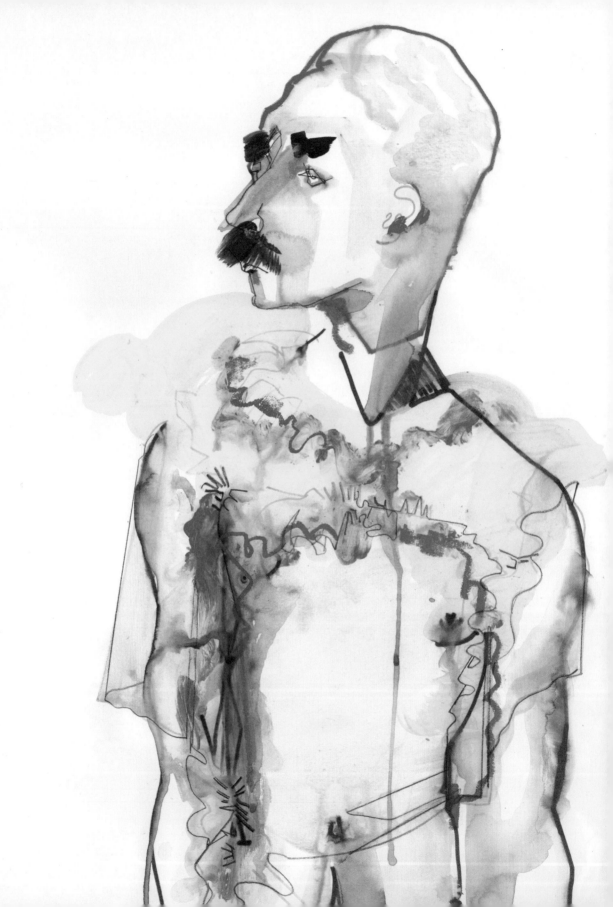

# MENSWEAR ILLUSTRATION

## 맨스웨어 일러스트레이션

**리처드 킬로이** 지음 | **이상미** 옮김

290점의 일러스트레이션 수록

시그마북스
*Sigma Books*

# 맨스웨어 일러스트레이션

**발행일** 2016년 2월 1일 초판 1쇄 발행
**지은이** 리처드 킬로이
**옮긴이** 이상미
**발행인** 강학경
**발행처** 시그마북스
**마케팅** 정제용, 신경혜
**에디터** 권경자, 양정희, 최윤정
**디자인** 홍선희, 최미영, 한지혜, 최원영

**등록번호** 제10-965호
**주소** 서울특별시 영등포구 양평로 22길 21 선유도코오롱디지털타워 A404호
**전자우편** sigma@spress.co.kr
**홈페이지** http://www.sigmabooks.co.kr
**전화** (02) 2062-5288~9
**팩시밀리** (02) 323-4197
**ISBN** 978-89-8445-709-6(03600)

Menswear Illustration by Richard Kilroy

이 도서의 국립중앙도서관 출판예정도서목록(CIP)은 서지정보유통지원시스템 홈페이지(http://seoji.nl.go.kr)와
국가자료공동목록시스템(http://www.nl.go.kr/kolisnet)에서 이용하실 수 있습니다.(CIP제어번호: CIP2015017596)

* **시그마북스**는 ㈜**시그마프레스**의 자매회사로 일반 단행본 전문 출판사입니다.

# contents

# 머리말

댄 토레이 Dan Thawley

**큐레이션 잡지 〈A 매거진〉 편집장**

(연간으로 발매되는 패션 및 예술 매거진으로 각 권마다 유명 패션 디자이너
한 사람이 매거진 전반을 맡아 이미지 등을 작업한다.)

**매튜 밀러의 2013년 S/S 컬렉션을 입은 매튜 벨**
리처드 킬로이가 〈디코이 Decoy〉(영국)지를 위해 작업,
2013년

오늘날 패션쇼는 일종의 서커스로 그 가치가 의심스러운 수백 장의 아마추어적 이미지들을 위한 캔버스가 되었다. 이 이미지들은 그저 순간적인 만족을 위해 소셜 네트워크를 타고 전 세계로 퍼져 나간다. 카메라의 플래시, 마우스 클릭, 포스팅이 쏟아지는 가운데서도 일부 침착하게 앉아 있는 이들이 있다. 이들의 눈은 종이와 옷을 바쁘게 오가며 초고속으로 돌아가는 인터넷 세계에서 종종 놓치고 마는 컬렉션의 은밀한 뉘앙스와 순간적인 측면들을 잡아내느라 열심히 깜박인다.

선과 색조를 중시하는 드로잉은 패션의 순간들을 아티스트의 표현을 통해 순식간에 증류해내는 작업이다. 일러스트레이션에서 세부 요소들은 잠시 접어두는 대신 실루엣의 전반적인 느낌과 과감한 색깔들을 드러내어 디자이너가 창조한 옷의 핵심을 보여준다. 여백의 미 역시 필수적인 요소로 일러스트레이터들은 독특하고 객관적인 시선을 통해 어떤 장면을 여백이 있는 틀 안에 넣는다. 이 여백은 패션쇼 무대의 복잡한 분위기를 걸러내고 차분함을 반영한 필터가 되기도 하고, 일러스트레이션이 돋보이도록 하는 장치가 되기도 한다.

이렇게 섞이지 않을 것 같은 요소들의 조화를 만들어내는 매개체가 바로 남성복 일러스트레이터다. 남성복은 원칙적으로 여성복에 비하여 화려함이 덜하다. 남성복은 호화로운 느낌을 피하며 보다 내향적인 성격을 띤다. 무늬가 있는 수트, 경쾌한 느낌의 코트, 컬러풀한 스포츠웨어나 댄디한 신사들의 화려함… 이런 것들은 남성복 일러스트레이터들에게 허용된 최소한의 자유라 할 수 있다. 이 책의 페이지들은 이렇게 강렬한 예술의 경계를 넘나드는 데 헌신한 이들의 재능, 디자이너들의 실제 옷과 이들이 선택해 그린 옷 사이의 이질적인 느낌과 기이한 아름다움을 만들어낸 이들의 미학에 대한 기념비다. 업계에 굳건히 자리 잡은 이들부터 아직 잘 알려지지 않은 세계적 신인까지를 아우른 이 책은 옷에 대한 자신들의 성찰을 현대적인 예술 작품으로 바꾸어 표현한 새로운 세대의 눈을 통해 패션 드로잉에 대한 우리의 새로워진 열정을 포착했다.

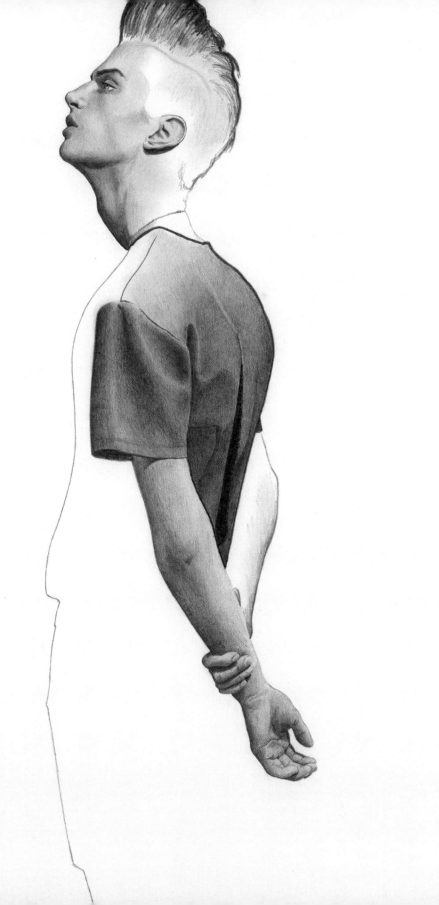

# 시작하며

## 중요한 시기를 맞이한 남성복에 대하여

남성복은 21세기 초부터 전 세계적으로 큰 관심을 모으고 있으며, 이와 함께 남성들의 차림새와 의복에 대한 블로그 활동, 그리고 남성 패션 관련 출판물 역시 크게 늘어났다. 이러한 현상은 남성복 일러스트레이션이 전보다 높은 관심을 받는 결과로 이어졌다. 영국의 남성복 매출액은 2016년부터는 여성복 매출액을 넘어설 것으로 예상되며, 시장조사 결과에 따르면 영국 남성들은 이미 신발을 구입하는 데 여성보다 더 많은 비용을 지출하고 있다. 세계적으로도 남성복 시장은 2009년에서부터 2014년까지 거의 15퍼센트가량 성장한 것으로 추산된다.

2004년으로 돌아가 보자면, 이때만 해도 톰 포드가 남성복 브랜드를 설립하기 전이었고 패션 이스트Fashion East의 룰루 케네디(패션 이스트의 설립자이자 디렉터, 디자이너, 〈러브〉 매거진의 편집장)가 탑맨(영국 유명 대중 브랜드 탑샵의 남성복 레이블)의 고든 리처드슨(탑맨의 디렉터 겸 디자이너)과 함께 지금은 그 영향력이 커진 편집형 패션쇼(여러 디자이너들의 옷을 모아 선보이는 패션쇼) 맨MAN을 시작하지도 않았던 때다. 또한 에디 슬리먼이 피트 도허티를 촬영한 사진집 『런던 버스 오브 어 컬트London Birth of a Cult』(에디 슬리먼이 자신의 뮤즈인 피트 도허티를 촬영한 사진집으로 후에 디올 옴므의 디자이너로서 남성복 트렌드에 큰 영향을 준 에디 슬리먼의 미학이 담긴 책)를 출판하기 전이며, 오늘날 수없이 많은 이들이 모방하는 잡지 〈판타스틱 맨〉이 나오기도 전이었다. 그리고 바로 이때부터 남성들의 아이덴티티와 드레스코드는 단순한 진화를 넘어서 패션쇼와 실제 남성들이 입는 옷에 새로운 스타일들을 탄생시켰다.

패션쇼에서는 지방시의 리카르도 티시, 아디다스의 제레미 스캇과 라프 시몬스 및 크리스토퍼 섀넌 등이 하이패션계에서 스트리트 패션의 영향을 더 크게 만드는 데 일조했다. 또한 릭 오웬스와 그가 창조한 음울한 지하 세계는 열광적인 팬들을 거느리고 있고, 미우치아 프라다와 요지 야마모토 역시 다양한 세대에 걸친 모델을 지속적으로 기용하고 있다(프라다 남성복의 2012~2013년 가을/겨울 쇼에

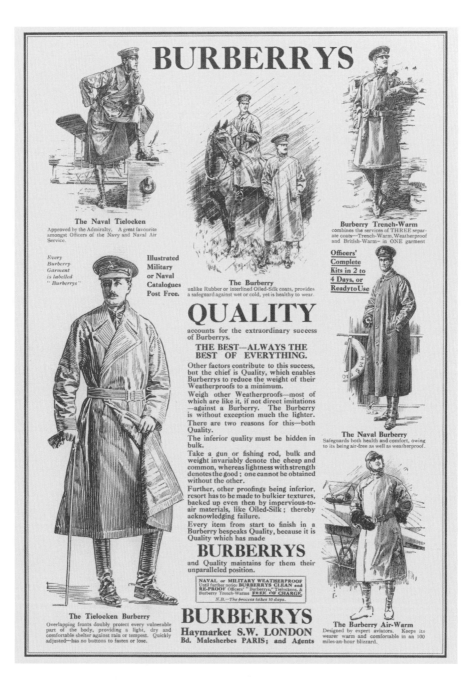

버버리 카탈로그, 1914년

서는 게리 올드먼, 윌렘 데포 및 에이드리언 브로디 등의 A급 스타들을 포함한 여러 영화배우들이 등장했다). 온몸에 문신을 하고 피어싱을 한 '대안적' 스트리트 패션 모델들도 있는데, 지미 큐와 조쉬 비치 등이 그 예다. 조쉬는 2008년 〈보그 옴므 인터내셔널〉지의 표지로 사용된 에디 슬리먼의 사진에 등장한 바 있으며, 이 표지는 2000년부터 십여 년간 가장 유명한 표지가 되었다.

1990년대의 근육질 남성 모델은 점점 보다 젊고 마른 몸에 양성적인 느낌을 주는 남성으로 바뀌어 왔다.

에디 슬리먼이 이브 생 로랑과 디올 옴므 쇼를 위해 진행한 그 유명하고 영향력 있는 거리 캐스팅을 통해 발굴한 모델들, 그리고 라프 시몬스의 미학 덕분에 이러한 스타일의 모델은 2000년대 남성복 업계의 이상향이 되었다. 그리고 2010년대에 들어서 이 스타일은 보다 스포티한 분위기를 위해 조금 더 살이 붙었지만 여전히 날씬하고 젊은 모습을 유지하고 있다.

최근 우리는 피티 워모 패션 박람회의 쇼장 밖에서 '잭 앤 질'의 블로거 토미 톤 등이 포착한 사진을 통해 댄디한 테일러드 스타일로 차려입고 온 남성들을 많이 보았다. 이러한 블로거들은 런던 이스트 지역의 소년들을 통해 끊임없이 진화하는 무수한 스타일을 보여준다. 또한 이들은 '힙스터'라는 단어에 새로운 의미를 부여했다. 힙스터는 수많은 기타 하위문화들, 즉 그런지, 비트, 이모emo(선율이 강조된 감성적인 록 음악에 영향을 받은 문화, 우울하고 어두운 느낌의 패션을 추구한다) 및 히피 문화 등에 영향을 받은 서양 남성들의 하위문화를 나타내는 단어가 되었다.

## 남성복 일러스트레이션의 역사

남성들의 패션은 언제나 여성복보다 훨씬 경직되어 있었으며, 사회적 예절과 지위에 따라 엄격한 제약을 받았다. 20세기 초부터 1960년대에 이르기까지 J. C. 레이엔데커, 톰 퍼비스, 장 두락 및 마르자크 등의 아티스트들은 당대의 현대적이고 패셔너블한 남성을 그렸다. 세밀하게 묘사된 이들의 작품에 등장하는 남성들은 야심만만하

남성복 일러스트레이션
작가 미상, 20세기 초

A chaque heure de la journée correspond un costume approprié. Les robes de chambre qui, durant un temps, ont subi une éclipse, ont retrouvé leur vogue. En voici d'originales :: :: :: :: en " cloky ", légères, chaudes, et agréables à voir. :: :: :: ::

TISSUS DE MM. RODIER.

고 말쑥하게 차려입은 신사들로, 화려한 삶 속에서 휴식을 즐기고 있다. 1960년대 전, 남성복 일러스트레이션에서 가장 두드러진 주제는 귀족적인 상류 사회의 일원이 되는 것이었다. 인기 있는 일러스트레이션들은 예술적인 표현보다는 작은 세부 요소들까지 그려내는 미학에 몰두해 있었다. 패션 일러스트레이션의 황금기로 불리는 1920년대와 1930년대는 콘데 나스트 사가 〈보그〉지에 당대 패션의 정신을 정확하게 그려 줄 예술가들을 필요로 했던 시기다. 그리고 이 일러스트레이터들은 '흥미로운 드로잉과 장식적인 효과를 훨씬 좋아하고, 정확한 재현은 너무나 지루해한다'는 불평을 듣기도 했다. 사진의 발명은 일러스트레이션을 2인자의 자리로 끌어내렸을지 모르나, 덕분에 일러스트레이터들은 르포의 제약에서 벗어나 새롭고 역동적인 방식으로 패션계를 해석할 수 있게 되었다.

남성복은 엄격한 관습을 따르는 역사를 가지고 있으므로 에르떼, 앤디 워홀 및 르네 부슈 등의 유명 일러스트레이터들의 작품에서 여성복에 비해 상대적으로 주목을 받지 못했다. 이러한 일러스트레이터들 및 당대에 활동했던 이들의 작품 속에서 남성의 이미지를 찾아보기란 매우 어려운 일이나 물론 그중에도 예외는 있다. 레자느 바르기엘과 실비 니슨의 저서 『그뢰오: 남성의 초상화Gruau: Portraits of Men』(2012)는 르네 그뢰오가 그린 남성복의 범위를 잘 보여주는데, 여기에는 그가 그렸던 악명 높은 디올 오 소바쥐(디올의 남성용 향수) 광고 및 〈서Sir〉 매거진의 표지, 그리고 여성복 일러스트레이션에서 그저 배경 역할로 그려진 남성들까지도 포함된다. 그뢰오가 그린 남성은 그가 활동하기 이전의 일러스트레이터들이 그린 남성들보다 훨씬 섹시하고 여유가 있으며, 동시에 유머러스한 모습이다.

이와 비슷하게 1960년대 런던에서는 '피콕 레볼루션'이 있었는데 젊은이들 사이에서 유행한 이 문화 현상은 밝은 색깔과 과감한 플레어 실루엣, 사이키델릭한 수트 및 오시 클라크나 잔드라 로즈 등이 선보인 남성복 디자인 덕분에 이러한 이름이 붙었다. 그리고 이 현상은 그때까지 여성복에만 집중했던 안토니오 로페즈 등의 일러스트레

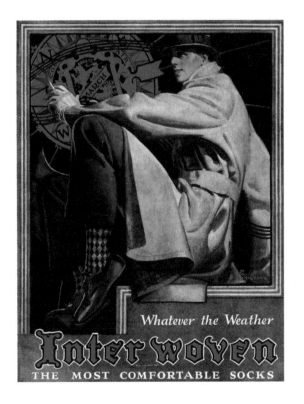

광고
J. C. 레이엔데커가 인터우븐 삭스를 위해 작업
〈호지어리〉(미국)지, 1920년대

맞은편 페이지
〈뿌르 셰 수아Pour chez soi〉,
로디에 사의 남성용 드레싱 가운 일러스트레이션
마르자크가 〈무슈〉(프랑스)지를 위해 작업,
1921년

이터들의 작품에도 지대한 영향을 주었다. 이때부터 로페즈는 꾸준히 남성 모델 및 뮤즈를 연구하여 〈젠틀맨스 쿼터리Gentleman's Quarterly〉(지금의 〈GQ〉지) 및 〈루오모 보그〉 등의 잡지에 영향력 있는 기사를 실었으며, 남성 및 여성복 분야 모두에서 비슷한 정도의 활동을 했다.

토니 비라몬테스만큼 1980년대 하이패션을 정확하게 정의한 이는 아마 없을 것이다. 그가 작업한 재닛 잭슨의 앨범 〈컨트롤〉(1986) 커버와 버팔로 브랜드 디자이너로 활약할 시기의 레이 페트리를 위해 작업한 〈더 페이스〉지의 표지는 그의 매력적이고 힘이 넘치는 이미지를 보여주는 완벽한 예다. 그가 그린 남성 모델 일러스트레이션은 거의 모두 개인 작업으로 파슨스 예술대학 및 스티븐 마이젤이 세운 뉴욕 시각예술학교에서 영향을 받았다고 할 수 있다. 스티븐 마이젤은 극단적인 관점과 과장된 포즈를 추구하여 심지어 수업 때 직접 모델로 나서기도 했다.

1980년대 미국의 패션 광고는 미국의 포스터 아티스트 패트릭 나겔이 그린 남녀 일러스트레이션으로 정의할 수 있다. 반면 조지 스태브리노스가 〈뉴욕 타임스〉지와 버그도프 굿먼 백화점, 〈젠틀맨스 쿼터리〉 및 〈플레이보이〉지를 위해 그린 작품들은 극도로 뛰어난 데생 실력을 토대로 명암 대비를 강조하여 마치 1940년대와 1950년대 할리우드의 흑백 영화를 상기시켰다.

1980년대 초의 하이라이트이자 하이패션 일러스트레이션의 주요 연단이었던 매체는 안나 피아지의 〈배니티〉 매거진이었다. 콘데 나스트 사가 이탈리아에서 발행한 〈배니티〉지는 잡지의 성격이 너무 전문적이라는 광고주들의 우려로 단 10회밖에 발행되지 않았으며, 덕분에 열성적인 팬들의 수집 품목이 되었다. 이 잡지에서 피아지는 로페즈와 같은 일러스트레이터들을 옹호했으며 스스로 모델이 되어 그녀를 뮤즈로 생각했던 칼 라거펠트의 그림에 종종 등장했다.

1990년대 티에리 페레즈는 슈퍼모델 시대의 에너지와 유명 모델들을 담아냈으며, 장 폴 고티에 및 아제딘 알라이아와도 함께 작업하는 관계를 구축했다. 그가 지아니

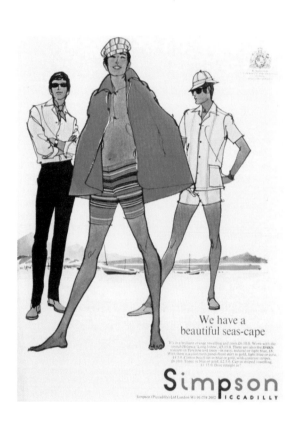

**수영복 광고**
작가 미상, 심슨 오브 피카딜리(영국) 사를 위한 작업,
1960년대

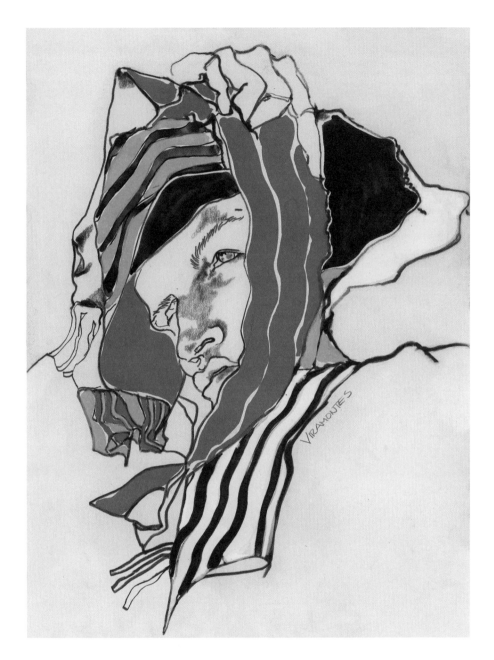

**제시 해리스의 초상**
토니 비라몬테스가 고타멕스(프랑스) 사를 위해 작업,
1984년

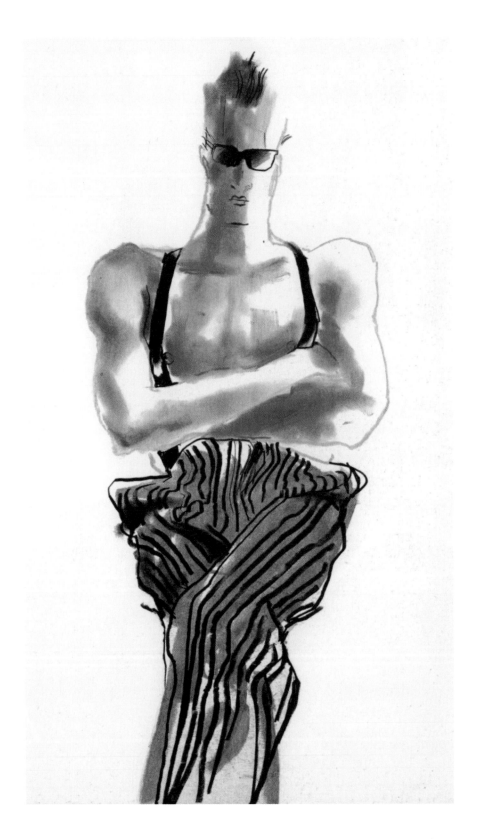

베르사체를 위해 그린 일러스트레이션에 등장하는 남성 모델은 두꺼운 입술에 가슴 부분이 매우 크고 넓은 모습으로 남성미 넘치고 근육질이었던 당시의 남성 슈퍼모델들을 완벽하게 재현했다.

현대의 패션 일러스트레이션으로 돌아와 보자면 〈보그〉지의 표지 일러스트레이터인 데이비드 다운튼은 닥스 남성복 쇼 초청장, 그리고 매우 인기 있는 디자이너 앨버 알바즈와 스티븐 존스 등이 런던 클라리지 호텔의 흡연실에서 휴식을 취하는 모습을 즉석에서 그린 일러스트레이션 등을 작업했다. 이러한 이미지들은 '미드나잇 앳 눈(외 기타 스케치들)' 연작이 되어 런던 호텔에 전시되었다. 디자인 듀오 M/M의 마티아스 오귀스티니아크의 드로잉 작품은 〈아레나 옴므 플러스〉지 및 〈맨 어바웃 타운〉지 등의 기사와 표지에 사용된 바 있다. 또한 간략한 스케치의 느낌이 강한 리처드 헤인즈가 그린 남성 모델들은 뉴욕의 버니 매장 쇼윈도에 전시되었다. 이 쇼윈도에는 다양한 주요 남성복 잡지들이 전시되었을 뿐 아니라 그 자체로 패션쇼의 일부가 되기도 했다(시키 임Siki Im의 2014년 S/S 남성복 쇼의 일부로 전시).

최근 들어 연이어 열린 현대 및 회고 전시회를 통해 패션 일러스트레이션의 의미는 더욱 널리 알려지고 있는 추세다. 2010년 런던의 디자인 뮤지엄에서는 '드로잉 패션'이라는 제목의 전시가 있었으며, 같은 해 후반에 런던 서머셋 하우스에서는 '일러스트레이션 속의 디올: 르네 그뤼오와 미인의 선'을 선보였다. 로페즈나 비라몬테스와 같은 아티스트들의 새 책들 역시 뉴욕과 밀라노에서 열린 전시회와 함께 출간되었다.

또한 2007년에는 일러스트레이션 업계 아티스트들의 원본 작품과 인쇄물을 판매 및 홍보하기 위해 런던에 패션 일러스트레이션 갤러리가 설립되었다. 이렇게 수집가들 사이에서 패션 일러스트레이션의 상업적 가치에 대한 관심의 증가를 보여 주는 증거로 2013년 크리스티 경매장과 이사 런던Issa London의 협업으로 다양한 아티스트들의 작품 원본을 전시하는 독특한 전시회가 열렸던 것을 들 수 있다. 이러한 전시회들은 패션 일러스트레이션 자체가 하나

**지아니 베르사체의 남성용 바지**
토니 비라몬테스가 작업, 1984년

의 예술 형식으로서 더욱 널리 받아들여지고 있다는 신호다. 또한 2011년부터 런던의 빅토리아 앤 알버트 뮤지엄이 현대 일러스트레이터들의 원본 작품들을 자료로서 활발히 수집하고 있다는 점은 패션 일러스트레이션을 하나의 장르로 인정하는 최종 승인과도 같은 사실이라 하겠다.

## 남성복과 여성복 일러스트레이션의 차이점들

남성복 일러스트레이션은 전혀 새로울 것이 없는 분야이며, 이에 대해 집중적으로 다룬 출판물 역시 거의 전무하다. 이는 아마도 남성복이 여성복의 영향권 내에 머무는 성질 때문일 것이다. 그러나 최근 남성복 일러스트레이션에 나타난 변화는 차세대 디자이너들의 작업을 해석하는 데 푹 빠진 새로운 영역의 아티스트들이 등장한 덕분일 것이다.

독자 여러분은 어째서 이 책은 남성복에 집중되어 있냐는 의문을 가질 수도 있겠다. 그 이유를 말하자면 이 책은 '남성 모델 그리는 법'을 다룬 책이 아니기 때문이다. 그러나 남성복을 집중적으로 작업하는 아티스트들을 살펴보면 그림에서 강조하는 점, 분위기 및 스타일에 색다른 기술이 있다는 사실을 알 수 있다. 구불구불한 선과 재료의 부드러움을 이용해 주름과 곡선을 나타내는 여성복 일러스트레이션의 특징은 남성복에 그대로 적용할 필요가 없는 부분이다. 남성복 일러스트레이션에서 여성복과 다른 시각적 상징은 주로 동작으로 근육 및 어깨와 손, 완력과 다양한 포즈 등이 전면에 부각된다. 그러나 이 책에서 소개한 아티스트들이 그린 남성은 모두 전통적인 남성상에 따라 묘사된 것은 아니다. 사실 패션계뿐 아니라 보다 광범위한 의미의 현실에서도 남성들은 근육질이고 강한 남성부터 말쑥하게 단장하고 옷을 잘 입은 신사, 그리고 보다 여성스럽고 젊고 날씬한 남성에 이르기까지 아주 다양하다. 또한 머리부터 발끝까지 완벽히 옷을 갖추어 입었을 수도 있고, 완전히 나체일 수도 있으며, 그 중간 어떤 상태로 옷을 입을 수도 있다.

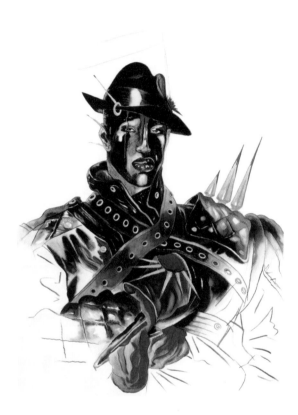

**안젤로 콜론**
안토니오 로페즈, 1983년

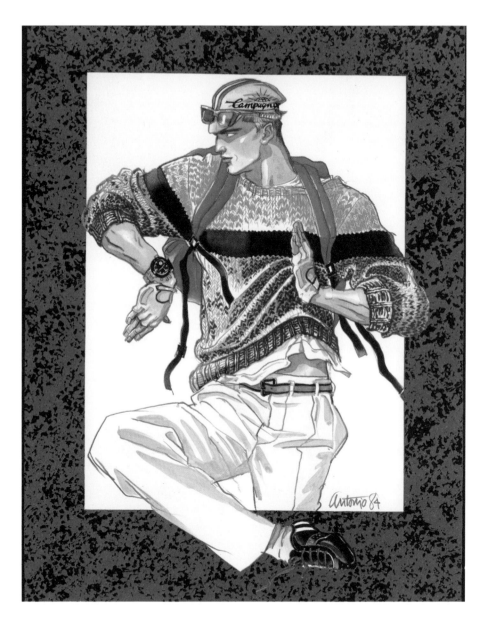

안토니오 로페즈가 〈젠틀맨스 쿼터리〉(미국)지를 위해 작업,
1984년

## 오늘날의 남성복 일러스트레이션

리처드 그레이가 거리에서 캐스팅한 남성 모델들은 주로 문신을 많이 한 몸에 어깨가 구부정하고, 거부할 수 없는 에로틱한 분위기가 그림에서 뿜어져 나온다. 한편 피터 터너가 그린 호리호리한 소년 같은 모델들의 특성은 속옷만 입은 채 몸을 쭉 뻗고 의자에 기대어 앉아 있는 자세 등

**광고**
조지 스태브리노스가 데브루 사를 위해 작업,
1982년

맞은편 페이지
**바로크 보이**
티에리 페레즈가 지아니 베르사체를 위해 작업,
1991년

으로 현대의 속옷 화보와 구상 미술 사이의 경계를 넘나든다. 그레이엄 새뮤얼스가 〈패션 테일〉 매거진을 위해 작업한 일러스트레이션의 독특한 서사적 스타일은 사진으로 구성되는 화보들 사이에서 보기 드문 타입으로 일러스트레이션과 비슷하기는커녕 구성상으로는 마치 만화책과 같은 형식이다. 색다른 일러스트레이션의 예를 또 들자면 타라 도간스가 그리는 '불완전한' 남성들이 있는데 이들은 긴 머리카락, 일자 눈썹, 여드름, 노려보는 듯한 눈빛에 강렬하고 앙상한 비율의 몸매를 가지고 있다. 이들은

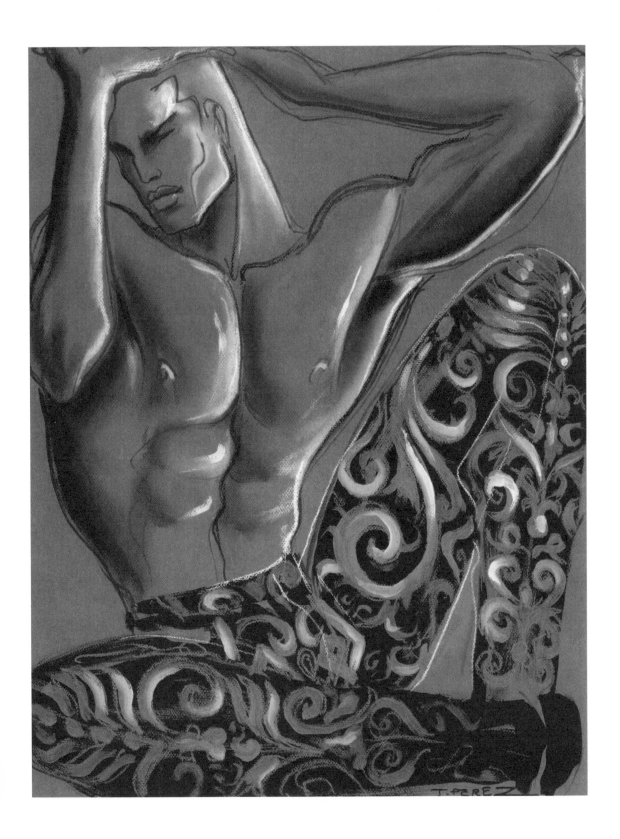

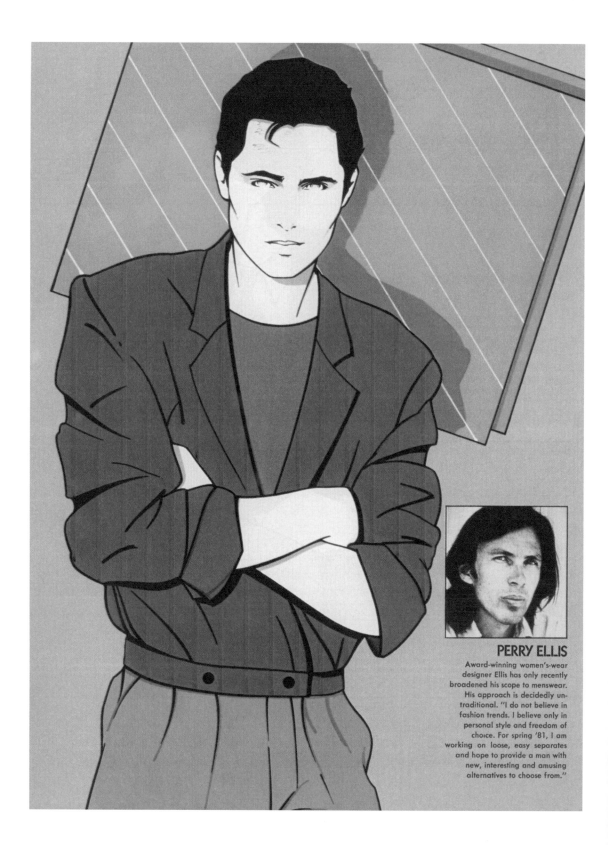

## PERRY ELLIS

Award-winning women's-wear designer Ellis has only recently broadened his scope to menswear. His approach is decidedly un-traditional. "I do not believe in fashion trends. I believe only in personal style and freedom of choice. For spring '81, I am working on loose, easy separates and hope to provide a man with new, interesting and amusing alternatives to choose from."

화려한 잡지의 화보에서 기대할 법한 잘 꾸민 젊은 모델들과는 현저한 대조를 이룬다.

우리는 '패션 일러스트레이션'이라는 말이 꼭 옷을 입은 인물의 모습을 가리키는 말이 아니라 '패션의 맥락에서의 일러스트레이션'이라고 할 수 있다. 이는 남성복뿐 아니라 여성복도 마찬가지이며, 모든 패션계에 적용된다. 펜과 잉크를 사용해 철 지난 과거의 화려함 및 드랙퀸들과 나이든 할리우드 스타들을 묘사한 흑백 드로잉으로 유명한 아티스트 도널드 어커트는 〈포니스텝〉 매거진을 위한 작업으로 특히 신선한 느낌을 주는데, 이 책에도 실려 있다. 어커트는 색깔이나 옷의 핏을 그리지 않는 경우가 많으나 그럼에도 그의 작업은 뛰어난 독창성으로 옷을 해석해 보여준다. 헬렌 블록과 줄리 버호벤의 추상적인 형태들 역시 같은 효과를 가지고 있으며 '패션 일러스트레이션'을 창조한다는 것이 무엇인지에 대한 새로운 개념을 제공한다. 패션 일러스트레이션은 남성 모델에서 영감을 받아 특정 요소를 그린 것일 수도, 양식화된 남성을 추상적인 해석을 통해 나타내는 것일 수도 있다.

패션 일러스트레이션이 가장 두드러지게 재조명받고 있는 분야는 다름 아닌 보도다. 우리는 더 이상 시즌별 패션쇼 리포트를 보기 위해 잡지가 발행되기를 기다리지 않는다. 대신 잡지들은 실시간으로 교류하며 패션을 보여주며, 그렇기에 정보는 매우 많은 곳에서 흘러나온다. 이렇게 패션쇼 및 그와 관련된 스트리트 패션을 기록한 사진들이 급격히 늘어나기 전 보도 자료로서의 일러스트레이션은 그립고 멀어진 과거의 기억에 가까웠으며 사진의 발달로 밀려나 버린 분야였다. 그러나 지금은 독창성 있는 보도를 갈망한 대부분의 잡지들이 매튜 아타르드 나바로, 리처드 헤인즈 및 크림 에번던 등의 아티스트들에게 작업을 의뢰하고 있다. 이 아티스트들은 명백히 이러한 최근의 기류에 선두주자로 나선 이들이다. 한편 장 필립 델롬은 20년도 더 전에 이러한 움직임의 선두에 있었다고 해도 좋을 것이다. 그는 지속적으로 영향력 있는 작업을 하고 있으며, 그의 블로그 '더 언노운 힙스터'는 오늘날까지도

**패트릭 나겔이 작업한 페리 엘리스 룩**
〈플레이보이〉(미국)지를 위해 작업, 1981년

그가 영향력 있는 위치를 고수하고 있다는 증거다.

이 책에 실린 아티스트들은 스트리트 스타일 보도와 디자이너의 스케치 및 기사의 삽화에서부터 특정 의뢰를 받고 작업한 초상화와 모델 및 뮤즈들과 함께한 조형 미술 연구에 이르기까지 다양한 범위에서 세계적으로 잘 알려진 이들이다. 이들은 풍부한 상상력, 장식적인 면, 공격적인 스타일과 초현실적인 면 등을 번갈아 가면서 보여준다.

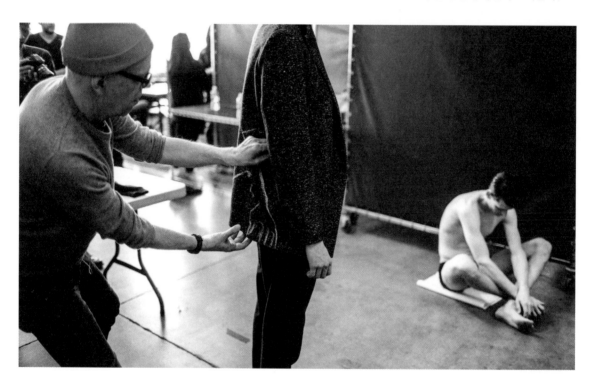

해당 페이지 및 맞은편 페이지
시키 임 2014 S/S 컬렉션에서 리처드
헤인즈와의 콜라보레이션 디자인,
백스테이지 모습

## 일러스트레이터로서의 디자이너들

패션 일러스트레이터들을 다룬 다른 책들과는 달리 이 책에서는 최근의 남성복 디자이너들 역시 현대의 일러스트레이터로 간주하고 그 작업을 실었다. 패션 일러스트레이터로서 나는 디자이너와 스케치에서도 똑같이 영감을 받는다. 그 스케치가 그들의 졸업작품 포트폴리오이든, 디자인 라인업의 일부이든, 또는 그저 즉흥적인 스케치일지라도 말이다. 또한 이러한 스케치들이 얼마나 다양한지를 지켜보는 것은 매우 흥미로우며, 그들 자체로 하나의 작품이 되는 점 역시 인상적인 부분이다. 이러한 스케치들

은 평소에는 잘 보이지 않는 개인 작업의 독특한 일면을 보여준다. 많은 유명 패션 일러스트레이터들은 패션 디자이너로서의 배경을 가지고 있으며, 이들의 작품에서 특유의 스타일을 찾을 수 있다.

디자이너의 창의적인 그림과 옷을 생산하는 데 필요한 도식화는 차이가 있다는 사실을 알아둘 필요가 있다. 디자이너들에게 창의적인 일러스트레이션은 보다 내향적이고 은밀한 과정으로 자신이 디자인하려는 룩을 강조할 수 있는 세계와 인물에 몰두할 수 있게 해준다. 인정하건대, 이 작업은 명성을 얻은 많은 디자이너들에게 허용된 사치라 할 수 있다. 많은 이들이 찬사를 보낸 에이터 스롭의 디자인 과정은 거의 항상 뒤틀린 인물을 그리는 그의 독특한 일러스트레이션으로 시작되는데, 이것이 바로 그의 컬렉션의 영감의 원천이 된다.

얼마 전까지 런던 센트럴 세인트 마틴 예술 및 디자인 학교의 여성복 지도교수 겸 학과장이었던 하워드 탱이는 모델 드로잉 아티스트로 활동하고 있다. 그의 작업에서 흥미로운 면은 대상을 연구할 때 가장 주안점을 두는 요소가 옷이 아니라는 점이다. 그는 옷 안에 있는 인체가 밖에서 어떻게 보이는지에 대한 이해가 중요하다고 강조한다. 또한 그는 드로잉 스타일을 '가르칠' 수 없으며 그보다는 아티스트가 스스로 자라날 수 있도록 도와야 한다고 굳게 믿는다.

이 책은 패션 일러스트레이션 업계의 선두주자들과 남성복 디자이너들의 개인적인 스케치뿐 아니라 현대의 남성 및 남성복을 다루는 시각 예술가로서 그들의 인식을 담았으며, 이러한 요소들이 어떻게 남성복에 영향을 미치는지도 함께 실었다. 사진과 미술 작품 속에 등장하는 남성들이 그렇듯이 패션 일러스트레이션 속에 등장하는 남성들 역시 충분히 기억할 만한 가치가 있는 대상이다.

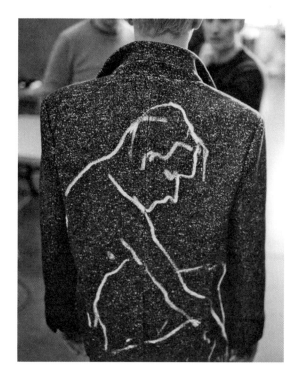

# 카를로스 아폰테

남성, 그리고 남성복을 그리는 작업에서 내가 좋아하는 점은 보다 공격적이고 과감하며,
대상의 특징을 온전히 표현할 수 있다는 것이다. 여성이 위대한 마술사라고 한다면,
남성은 보다 날것이고 본질 그대로를 드러내는 편이다.
나는 남성에게서 이렇게 보다 확연하고 거침없는 느낌을 많이 받는다.

푸에르토리코 출신 아티스트인 카를로스 아폰테는 오늘날 다양한 스타일을 구사할 수 있는 몇 안 되는 일러스트레이터 중 하나다. 그의 작업은 흑백으로 이루어진 경우가 꽤 많은데, 이는 뛰어난 시각적 효과와 함께 심플한 느낌을 더한다. 아폰테의 작업 특징으로는 강렬한 선, 그리고 비율에 대한 뛰어난 감각을 들 수 있는데 이는 인상주의에서 영향을 받은 것이며 그의 작업에 지속적으로 나타나는 면이다. 그가 옷의 소재와 재단을 해석하며 보여주는 옷에 대한 접근은 그만큼 뛰어난 아티스트가 아니면 시도하기 어려운 방법이다.

아폰테는 뉴욕의 파슨스 디자인 및 패션 스쿨, 그리고 패션기술학교FIT에서 공부했으며, 지금은 FIT에서 강의를 하고 있다. 자신의 위대한 두 멘토 안토니오 로페즈와 잭 포터에 대해 그는 "두 분은 서로 다른 관점을 가진 서로 다른 패션 일러스트레이터였다. 나는 안토니오에게서 선과 흐름을, 잭에게서는 형태와 특징에 대해 배웠다"라고 말한다. 또한 20세기 초의 미국 출신 포토그래퍼 조지 플랫 라인스 역시 그에게 중대한 영향을 주었다.

아폰테는 대상에 접근할 때 모든 것을 신선한 느낌으로 유지하는 것이 중요하다고 믿기 때문에 빠른 속도로 작업한다. 그가 '조각적인' 과정이라고 일컫는 기법에 따르면 그는 마스킹 테이프를 찢고 자르고 이리저리 다루어 질감과 그림자를 표현해낸다. 또한 그는 잉크로도, 컴퓨터로도 작업한다. 자신의 철학에 대해 그는 "나는 항상 선에 대해 정직하고 충실해야 한다고 생각한다. 내게 선과 형태는 작업의 전부다. 나는… 내 학생들에게 이것이야말로 좋은 일러스트레이터가 되는 핵심이라고 가르친다… 나는 창의적 영감을 받는 요소를 특별히 정해 놓지 않는데 영감은 어디서나 받을 수 있기 때문이다. 한쪽 구석에 서 있는 사람의 그림자, 아름다운 음악, 분위기… 영감은 대부분 느낌에서 나온다"라고 말한다.

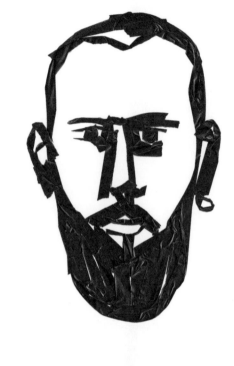
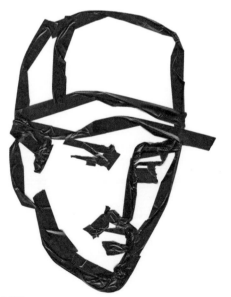
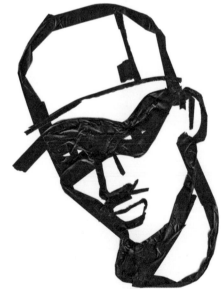

**DJ들의 초상화**
〈플런트〉(미국)지를 위해 작업, 2013년

맞은편 페이지
**무제**
개인 작업, 2012년

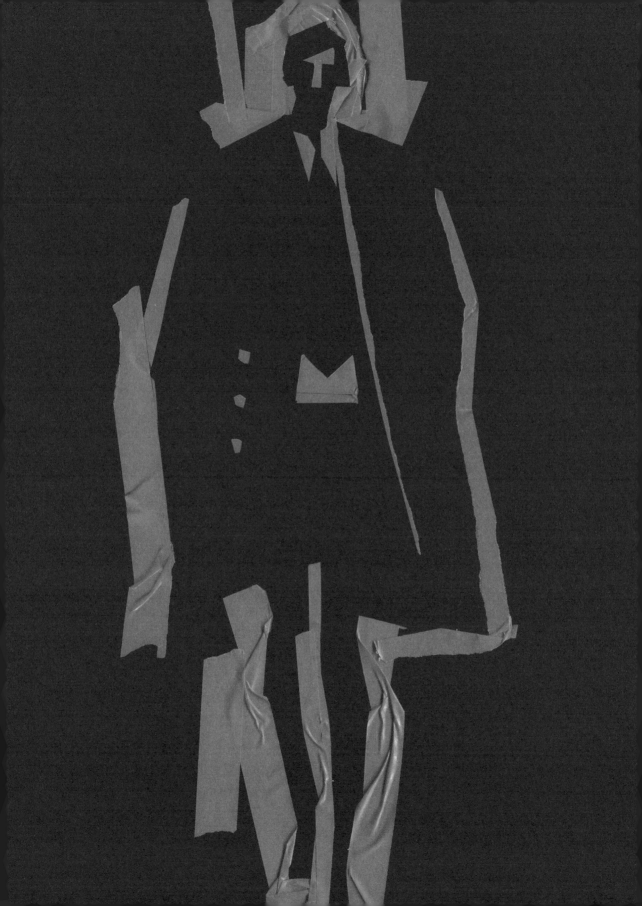

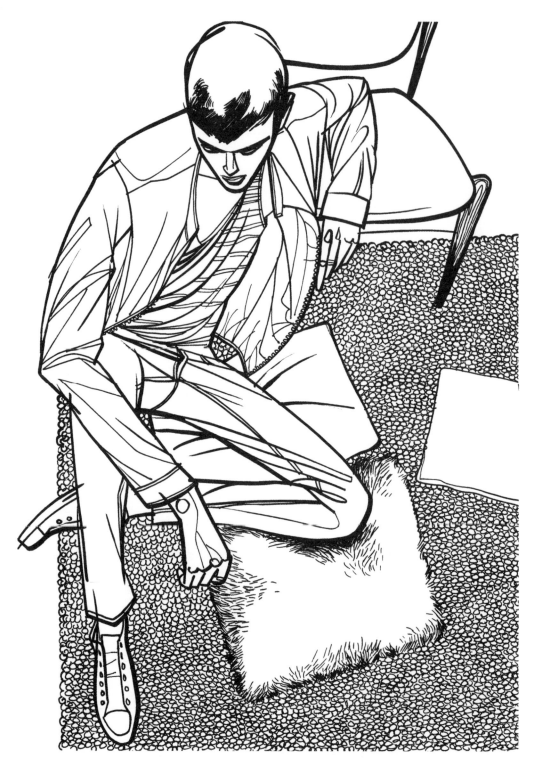

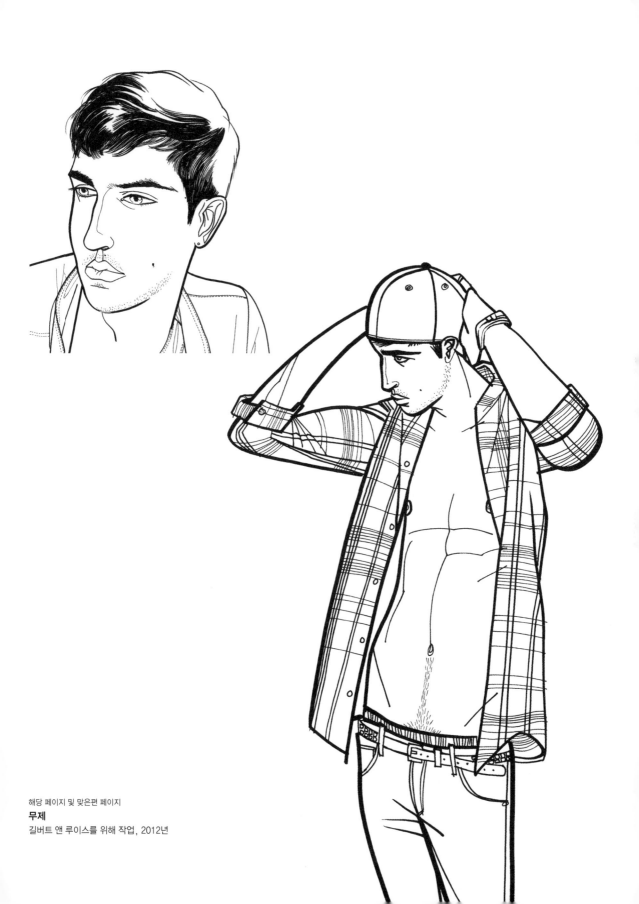

해당 페이지 및 맞은편 페이지
**무제**
길버트 앤 루이스를 위해 작업, 2012년

# 아탁시니아

내가 남성복을 그리는 작업을 사랑하는 이유는 최근의 남성복이 보다 도발적으로 변했기 때문이다.
지금의 남성복은 건전한 의미에서 기이한 느낌을 준다.
남성을 그리는 일은 내게 있어 언제나 모험과도 같다. 나는 남자로 산다는 것이
어떤 느낌인지 모르며, 이러한 복잡성 때문에 작업이 더욱 흥미롭다.

모스크바를 기반으로 활동하는 일러스트레이터 아탁시니아의 스타일에는 명확한 선과 과감한 색깔, 그리고 다소 과할 정도로 풍부한 시각적 요소들이 다양하게 섞여 있다. 스스로는 모더니즘을 사랑한다고 주장하는 그녀이지만 작업에서는 퇴폐적인 이미지로 회귀하는 편이다. 그녀는 어린 시절에 아티스트 오브리 비어즐리와 구스타프 클림트에게서 지대한 영향을 받았으며, 전통 중국 예술의 열렬한 숭배자이기도 하다. 이러한 요소들은 그녀가 그린 비현실적인 느낌을 주는 남녀의 화려하고 장식적인 이미지에서 잘 드러난다. 때로 이들은 목이 길게 늘어나 있거나 녹색 피부를 가졌거나 몸의 비율이 과장되어 표현된다. 이러한 점들은 일러스트레이터 멜 오돔 및 리처드 그레이의 작품을 연상시키기도 한다.

그녀는 6년간 저널리즘과 문학을 공부했으며, 신문 기사에 들어갈 작은 삽화들을 그리면서 일러스트레이터 일을 시작했다. 동시에 그녀는 남성, 여성 및 패션 전반을 다룬 역동적인 스타일의 개인 작업을 했는데, 이 작업에서는 패턴과 장식적 요소에 집중적으로 접근했다. 그녀는 일러스트레이션 업계에서 비교적 경력이 짧은 편이지만 볼펜과 연필, 물감으로 그려낸 아름다운 인물 일러스트레이션 및 그래픽 프린트 등으로 일관적이고도 강렬한 포트폴리오를 자랑한다.

아탁시니아는 대상에 접근할 때 언제나 호기심에서부터 시작한다고 한다. 때문에 그녀가 주목하는 패션 컬렉션에는 꼭 '독특한 무언가'가 있다. "형태이든 컬러 블록이든, 나는 내 상상을 사로잡을 만한 무언가가 필요하다. 또한 나는 특히 남성복에서도 액세서리에 쉽게 매혹되는데 액세서리는 매 시즌 더욱 기이하고 급진적으로 변해 가기 때문이다. 이상한 모양의 모자, 금속 치아, 마스크… 이렇게 놀라운 것들을 보는 순간 나는 즉시 사랑에 빠져 이 요소들을 중심으로 내 그림을 구성해 나가기 시작한다. 나는 아티스트로서 이상한 면이 있는 옷들을 사랑하며 우아함, 유머, 그리고 매력적인 그림을 그리기 위한 아이디어를 키울 수 있도록 해주는 컬렉션들에 항상 감사한다."

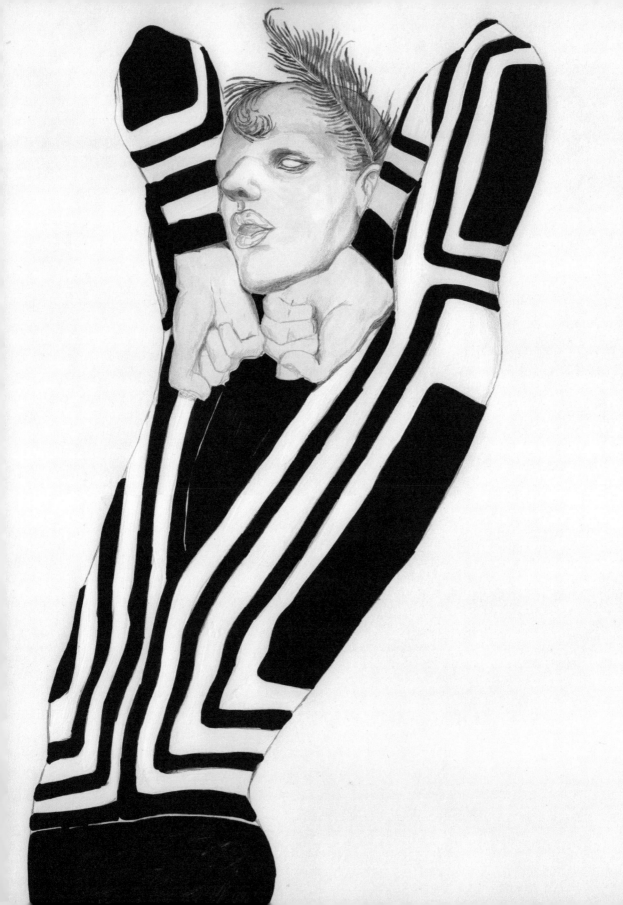

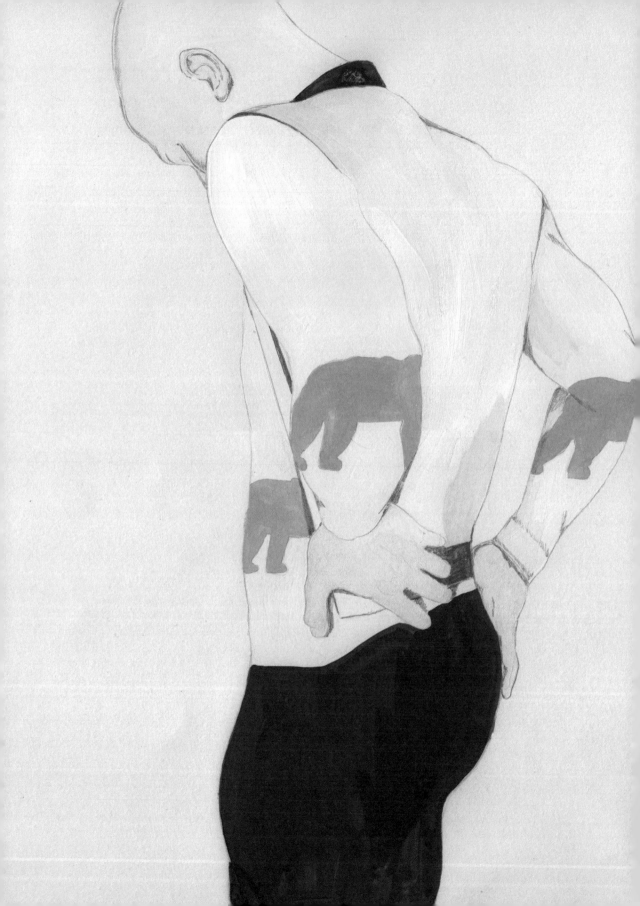

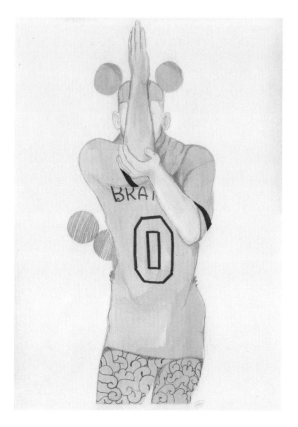

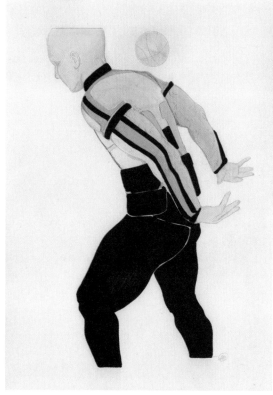

위
**바비 에이블리 2014~2015 A/W**
쇼스튜디오닷컴을 위해 작업, 2014년

오른쪽
**아스트리드 안데르센 2014~2015 A/W**
쇼스튜디오닷컴을 위해 작업, 2014년

맞은편 페이지
**크리스토퍼 래번 2014~2015 A/W**
쇼스튜디오닷컴을 위해 작업, 2014년

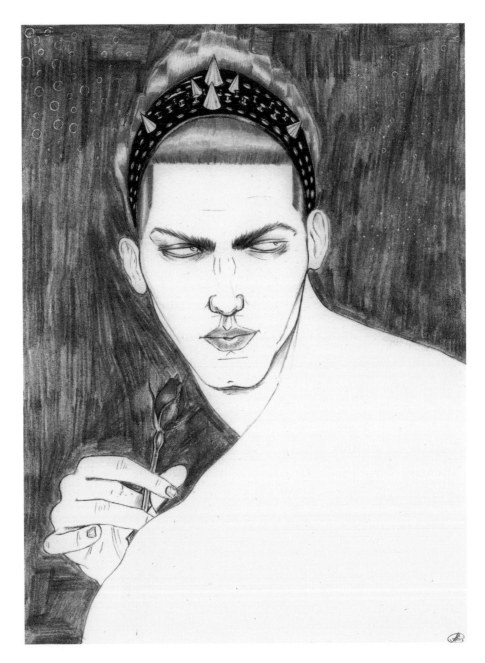

꼼 데 가르송 2013 S/S
개인 작업, 2012년

맞은편 페이지
알렉산더 맥퀸 2011~2012 A/W
개인 작업, 2011년

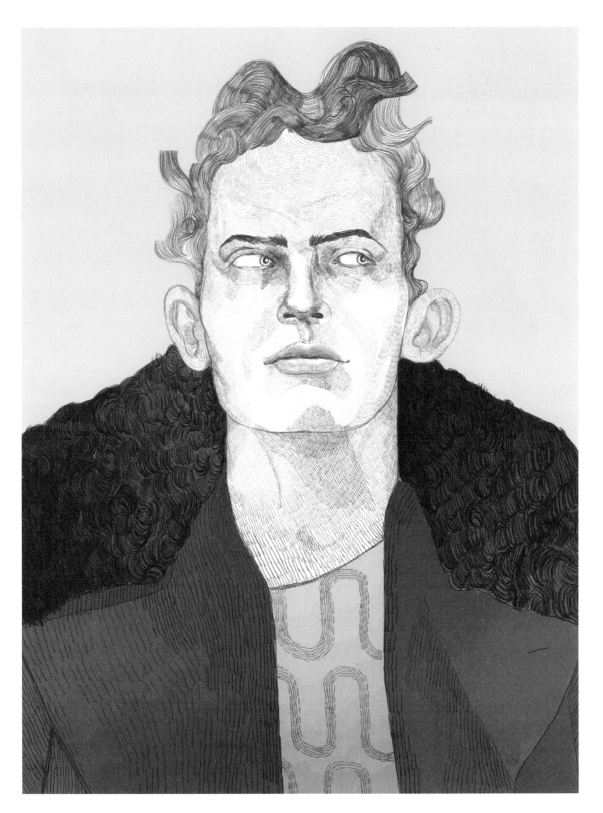

아탁시니아

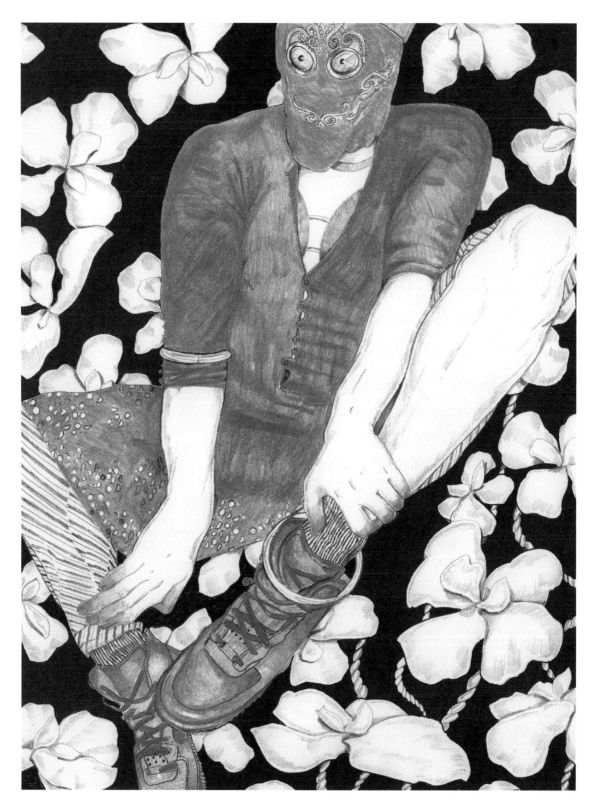

아탁시니아

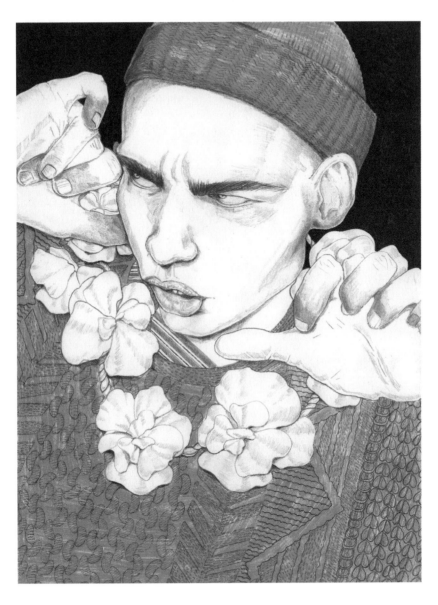

해당 페이지 및 맞은편 페이지
**미드햄 키르초프 2013 S/S**
〈디코이〉(영국)지를 위해 작업, 2013년

# 매튜 아타르드 나바로

내게 일러스트레이션이란 아주 쉬운 것이기에 빠르게 작업하는 것을 좋아한다. 또한 나는
순간적으로 누군가를 포착해 그릴 때에만 집중할 수 있다. 나는 단연 모델을 그리는 것보다
스트리트 패션을 그리는 일러스트레이션을 선호하며, 패션은 거리 위에 있다고 믿는다.

속사포 같은 스케치로 온라인 패션 르포의 시대정신을 사로잡은 많은 일러스트레이터 중 하나
인 매튜 아타르드 나바로는 몰타 출신의 아티스트로 자신이 사용하는 몰스킨 다이어리의 레이
아웃을 〈데이즈드 앤 컨퓨즈드Dazed & Confused〉지가 발행하는 〈데이즈드 디지털〉의 쇼 리포트(영국의
유명 패션지 〈데이즈드 앤 컨퓨즈드〉의 온라인판인 〈데이즈드 디지털〉에서는 패션위크 때 각 컬렉션의 쇼에 대한
평과 감상을 담은 리포트를 발행한다.—옮긴이)로 만드는 작업을 맡은 바 있다. 그는 몰타의 아트 컬리
지 재학 당시 속도를 낼 수 있는 작업 스타일을 섭렵하여 많은 양의 작업을 해내도록 항상 독려
받았다. 이러한 훈련의 결과는 그의 드로잉 스타일에서 빠른 손길과 날카로운 관찰력 등의 요소
로 확연히 드러난다.

아타르드 나바로는 몰타에 기반을 둔 디자인 스튜디오를 운영한 바 있다. 그 후 런던으로 이
주하여 바이스VICE 미디어의 아트 디렉터가 되었으며, 이때부터 다양한 패션 및 럭셔리 브랜드
들과 혁신적인 광고 캠페인들을 작업했다. 현재 런던을 기반으로 활동하는 그는 네타 포르테Net-
A-Porter 그룹에서 일하고 있으며 〈플래티넘 러브〉 매거진의 크리에이티브 디렉터인데, 이는 그가
2007년 몰타 대학 재학 중에 창간한 컬처 분야의 디지털 잡지다. 그는 몰타의 패션 교육을 위해
2012년에 플래티넘 인스티튜드를 설립했다.

아타르드 나바로는 아트 디렉션, 디자인, 일러스트레이션 및 사진 등에 걸쳐 다양한 포트폴
리오를 구축했으나 언제나 펜과 종이를 사용한 일러스트레이션을 선호한다. "나는 마치 만화책
을 읽듯이 내 몰스킨 노트에 작업하며, 패션위크 때는 노트 한두 권을 그림으로 꽉 채우기도 한
다. 나는 내가 그리는 이미지를 풍경화처럼 가로가 넓은 포맷으로, 즉 스트리트 패션 사진처럼
유지하려고 하는 편이다. 사진을 찍으려면 모델, 필름, 카메라 등 훨씬 많은 작업이 필요하다.
그러나 일러스트레이션은… 내 창의성의 오랜 분출구와 같다. 나는 여덟 살 때 학교에서부터 일
러스트레이션을 그리기 시작해 오늘날까지 계속하고 있다. 펜 한 자루만 있으면 나는 그야말로
어디서든 그릴 수 있다."

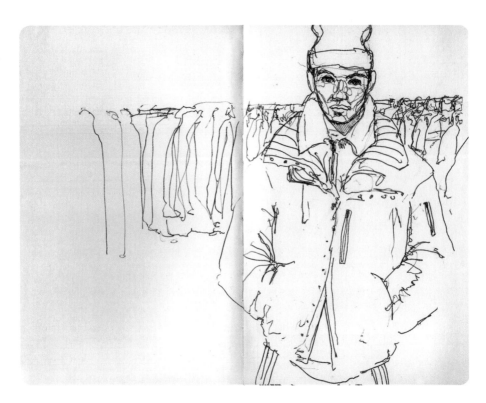

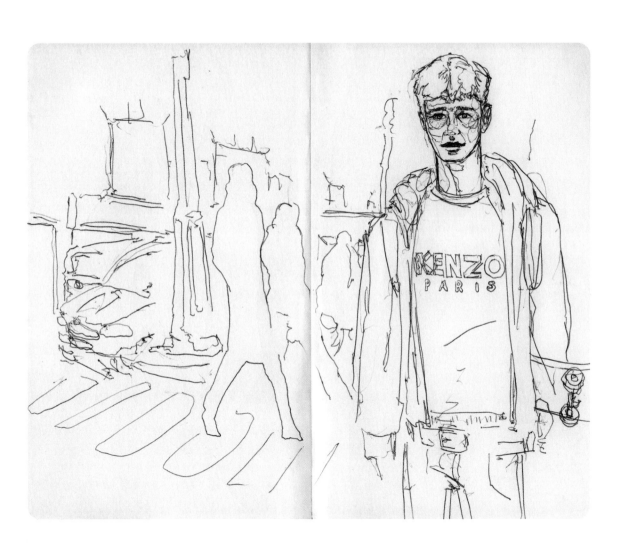

**겐조를 입은 애드리안 사호레스**
개인 작업, 2013년

맞은편 페이지 위
**준지를 입은 장 폴 폴라**
개인 작업, 2013년

맞은편 페이지 아래
**마일즈 맥밀란과 폴 보체**
개인 작업, 2013년

# 헬렌 블록

ꕥ

나는 그림을 그릴 때 관습에 대해서는 그다지 신경을 쓰지 않으며, 그보다는 느낌과 직관에 따라 작업하는 편이다. 또한 나는 다음과 같은 법칙들에 따라 살아가기 위해 노력하는 편이다. 예를 들자면 진실하고 나만의 개성을 지키기 위해 최선을 다할 것, 특이하고 강렬한 것들을 포용할 것 등이다.

ꕥ

신인 아티스트 헬렌 블록은 쇼스튜디오 및 〈1883〉 매거진 등에 실린 작품으로 많은 사람들의 주목을 받았다. 즉흥적인 작업 스타일이 특징인 그녀는 보도에 완벽하게 맞는 아티스트였으며, 덕분에 〈어나더AnOther〉 및 〈A 매거진〉 등 다양한 잡지의 온라인판의 일러스트레이터로 활약했다. 그녀는 단지 묘사에만 집중하기보다는 대강 그린 것처럼 풀어내는 스타일로 인기를 얻었는데, 때로 그녀는 패션쇼장에서 쇼를 보며 바로 이러한 작품들을 그리기도 한다. 그녀의 스타일은 직관적이고 즉흥적이며 꾸밈없는 느낌으로, 최근 들어서는 보다 전통적인 회화 스타일이 자주 등장한다. 그녀의 작품들은 정확한 계산을 토대로 그리는 구상 미술 형식을 따르지 않는 대신 옷의 색깔과 선을 표현하기 위해 착장의 특정 속성을 부각시킨다.

블록은 런던의 센트럴 세인트 마틴 예술 및 디자인 학교에서 여성복을 전공했고 현재 강사로 출강 중인데, 신선할 정도로 솔직한 성격인 그녀는 남성복의 매력이 '깔끔한 선과 컬러 팔레트, 그리고 조각처럼 잘 생긴 인기 모델들'이라고 이야기한다. 그녀가 그리는 남성 인체는 주로 강한 어깨선을 가지고 있는데, 이는 어딘가 불편하고 기묘한 느낌을 가진 얼굴을 상쇄해 준다.

블록의 동료들은 그녀의 성격과 존재감이 마치 그녀 자신의 작품과 같이 컬러풀하다고 증언한다. 그녀는 2013년 11월 블로그 '디자인 앤 컬처 바이 에드'와의 인터뷰에서 "만약 내가 밝은색 옷을 입고 있지 않다면 기분이 저조하다는 뜻이다"라고 이야기한 바 있다. "쇼에 대한 개인적인 논평으로서의 일러스트레이션은 그 사진들과 똑같은 정도로 강력할 수 있다는 것이 아닐까? 일러스트레이션은 보다 두드러지는 특징이 있으며 기능적이기보다는 예술 작품에 가깝다." 활기 넘치는 블록의 컬러 감각은 일러스트레이션을 넘어서 강렬한 프린트가 있는 옷 및 기타 원단의 생산으로 이어졌다. 그녀는 자신의 브랜드를 론칭했으며 다른 브랜드와 협업도 하는데, 가장 최근에는 미국 브랜드 앤트로폴로지와 콜라보레이션 작업을 했다.

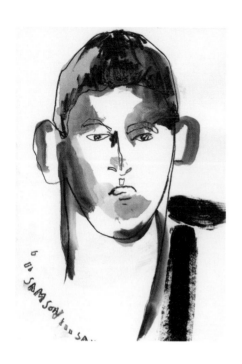

위
**숀 샘슨 2014 S/S**
〈유즈드 매거진〉(영국)을 위해 작업,
2014년

오른쪽
**J. W. 앤더슨 2014 S/S**
〈유즈드 매거진〉(영국)을 위해 작업,
2014년

맞은편 페이지
**J. W. 앤더슨 2013~2014 A/W**
쇼스튜디오닷컴을 위해 작업, 2013년

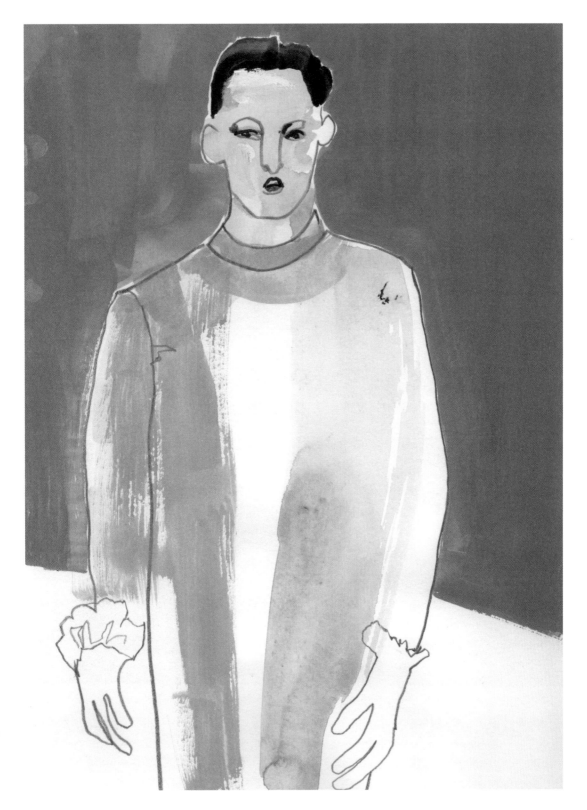

헬렌 블록

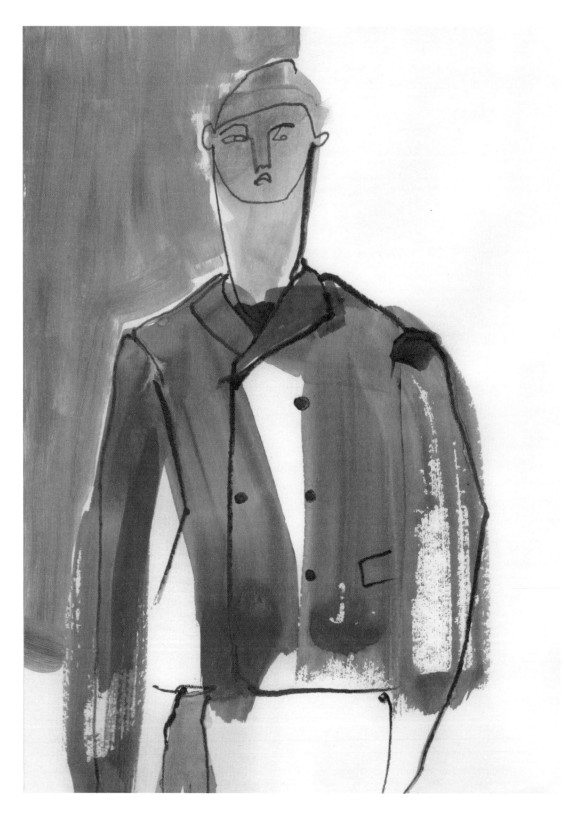

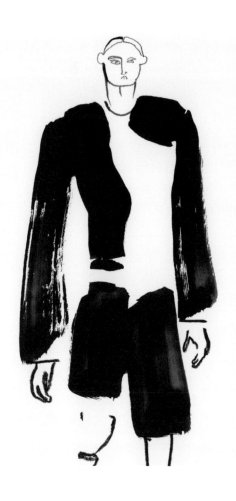

위
**알렉산더 맥퀸 2014 S/S**
〈유즈드 매거진〉(영국)을 위해 작업, 2014년

오른쪽
**리 로치 2014 S/S**
〈유즈드 매거진〉(영국)을 위해 작업, 2014년

맞은편 페이지
**질 샌더 2013~2014 A/W**
쇼스튜디오닷컴을 위해 작업, 2013년

**'인플레이트 리덕스'에서 발췌**
〈데이즈드 앤 컨퓨즈드〉(영국)지를 위해 작업,
2010년

# 게리 카드

ᴠ

ᴵ내 일러스트레이션은 지극히 대조적인 두 가지 스타일을 넘나든다.
하나는 다듬어지지 않고 충동적이며 거의 취한 것처럼 추상 미술에 가까운 스타일이며, 나머지
하나는 만화 그림을 따라 그리며 연구하던 내 어린 시절 그림이 변형된 스타일이다. 나의 패션
일러스트레이션 스타일은 그 과정과 직접성에 중점을 두는 경향이 있다.

ᴧ

잉크로 그린 듯한 게리 카드의 인물들에서는 3차원적 형상에 대한 관심이 드러나는데, 그의 이러한 면은 얼굴을 조각한 작품, 그리고 버려진 놀이동산을 조각한 작품에도 나타난다. 이러한 작품들을 통해 패션계에서 가장 인기 있는 무대 세트 디자이너라는 명성을 얻었다. 그의 작품은 스텔라 맥카트니, 코스ᶜᴼˢ, 〈보그 옴므 재팬〉, 〈데이즈드 앤 컨퓨즈드〉, 〈아이-디ᶦ⁻ᴰ〉 및 도버 스트리트 마켓 등의 광고 캠페인, 설치 작품 및 잡지 기사까지 다양한 매체를 아우른다. 또한 그는 꼼 데 가르송의 2012년 봄/여름 컬렉션과 레이디 가가의 헤드웨어를 디자인하기도 했다.

런던에 기반을 두고 활동하며 스스로를 괴짜라고 이야기하는 카드는 만화와 공상과학 소설에 푹 빠져 있다고 한다. 그는 센트럴 세인트 마틴 디자인 및 예술학교에서 무대 디자인을 공부했으며, 장 폴 고티에부터 《스타 트렉》, 폴 맥카시와 루이스 부르주아부터 짐 우드링과 제임스 진 등에게서 영향을 받았다. 그의 작품에 나타나는 특징인 토템 기둥, 닳아빠진 옷을 입고 길게 늘어난 모양의 인물들, 초현실적인 만화 주인공들 및 기계로 된 동물들은 색깔들을 장난스럽게 실험하는 듯한 느낌을 준다. 그는 이에 대해 자신이 '땀에 흠뻑 젖은 데다 공황 상태에 빠진 신경질적인 외모의 광대를 그리고 싶은 기이한 충동'을 가지고 있다고 설명한 바 있다. 무대 디자이너이기도 한 카드는 스타일에 대해 깊게 생각하기보다는 가능한 명확한 방법으로 디자인을 설명하는 그림을 재빠르게 그리는 편이다. 그는 이 때문에 자신의 패션 일러스트레이션이 매우 적극적이고 조직적이라고 시사하며, 보다 풍부한 표현력에 중점을 두고 충동적으로 작업하는 편이라고 한다.

〈데이즈드 앤 컨퓨즈드〉지에 실렸던 카드의 일러스트레이션은 그가 스타일리스트 로비 스펜서와 함께 작업했던 화보를 그린 것이다. 카드는 윌리엄 S. 버로스의 소설 『네이키드 런치』(1959)에서 영감을 받은 착장들을 제작했으며, 영화감독 데이빗 크로넨버그와 함께 이와 같이 기묘하게 패드를 덧댄 형태의 옷들과 머리장식, 그리고 석고로 된 액세서리들을 만들었다.

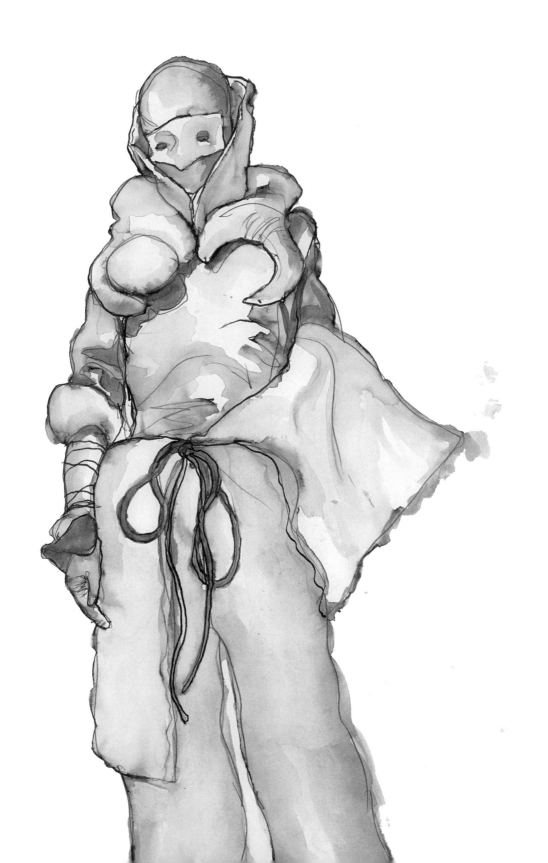

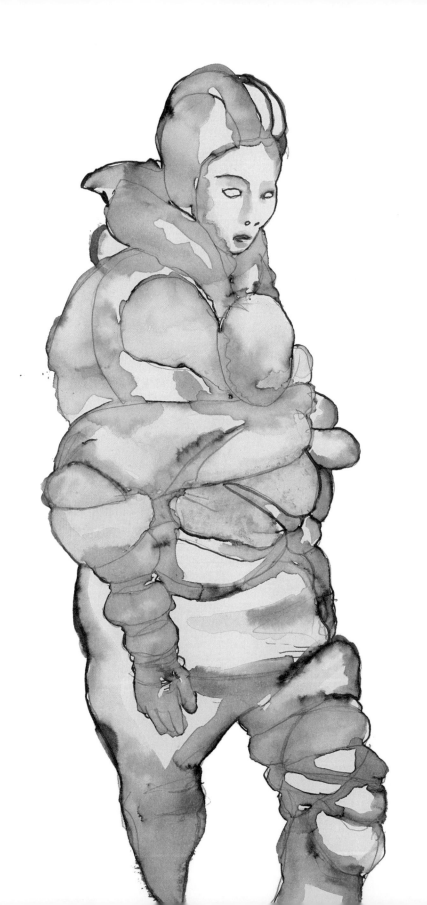

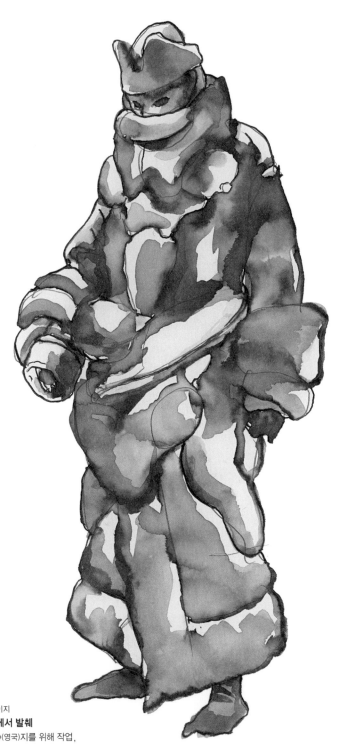

해당 페이지 및 맞은편 페이지
**'인플레이트 리덕스'에서 발췌**
〈데이즈드 앤 컨퓨즈드〉(영국)지를 위해 작업,
2010년

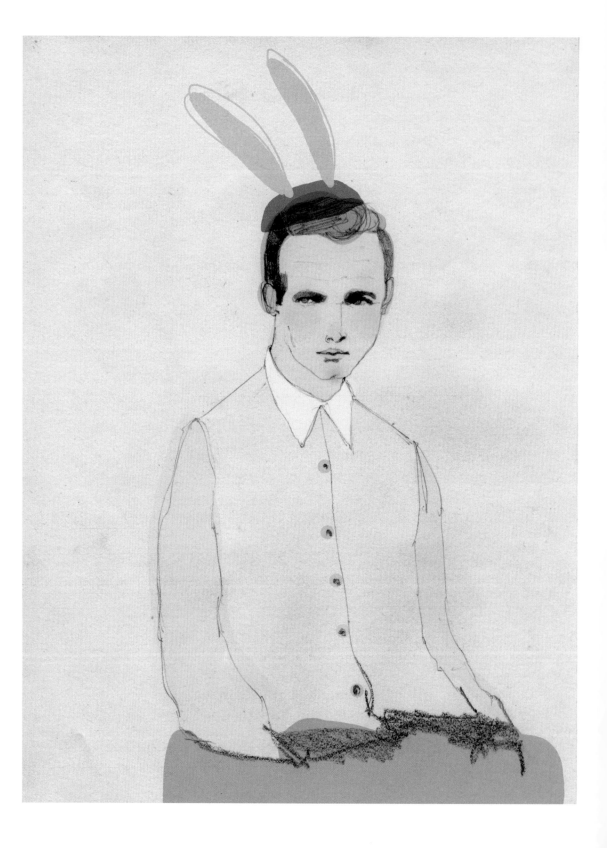

# 굴리예모 카스텔리

내가 그리는 남성들은 시간이 존재하지 않는 공간에서 왔다.
그들은 형태가 일정치 않고 나이의 구분도 없지만 현실의 정수를 강조한다.

토리노에 기반을 두고 활동하는 일러스트레이터 굴리예모 카스텔리가 〈보그 이탈리아〉 온라인 판을 위해 작업한 그림들은 캔버스 위에 유화나 아크릴 물감으로 그리는 등 순수 미술 분야에서 많이 쓰이는 재료들이 사용되었다. 실제로 그는 이탈리아의 갤러리에 전시된 작품들을 상당수 작업한 바 있다. 그의 작품에는 매우 섬세한 선이 나타나는데, 이는 오늘날 아티스트와 일러스트레이터를 구분하는 자질로 여겨진다. 일러스트레이터들은 아티스트의 범주에 포함될 수 있으며 그 반대의 경우도 가능하다. 어떤 경우든 '예술'과 '일러스트레이션'은 같은 무게를 지닌다. 두 분야를 가르는 가장 근본적인 차이점이 있다면 아티스트는 자기 자신을 표현하기 위한 작품을 창조하는 반면, 일러스트레이터는 자신의 스타일을 양식화하여 표현하되 클라이언트를 위해 작업한다는 점이다.

가장 유명한 패션 일러스트레이터들의 원본 작품들이 경매를 통해 높은 가격으로 수집가들에게 팔리는 지금 같은 시대에 카스텔리의 작품은 이러한 두 가지 면에서 모두 매력을 가지고 있으며 그 이유는 그의 작품을 보면 쉽게 알 수 있다. 그의 작품에 나타나는 괴롭게 뒤틀린 듯한 인물들과 2차원과 3차원을 자유롭게 넘나드는 원근법은 프랜시스 베이컨과 현대 일본의 팝 아티스트인 요시토모 나라를 연상시킨다. 과감한 색깔로 덮인 평면에 고독과 우울이 드러나는 전반적 감각은 그의 일러스트레이션이 갖는 보편적인 특징이다. 작품에 등장하는 인물들은 유년과 성인 사이의 어디쯤을 맴돌며 초현실적이고 매력적인 느낌을 풍기는데, 이들의 형태는 작품에 자연스럽게 녹아들며 상실감과 관조적인 느낌을 보여준다.

카스텔리의 개인 작품에 등장하는 인물들 몇몇은 고통스러워 보이기도 하는 반면(이들의 얼굴은 흐릿하거나 관찰자로부터 고개를 돌리고 있다) 패션 일러스트레이션의 인물들은 보다 가벼운 분위기로 덜 일그러진 표정을 하고 있거나 가끔은 웃고 있기도 하다. 지적이면서도 장난기 어린 그의 포트폴리오에는 수많은 디자이너 중에서도 프라다와 꼼 데 가르송의 옷이 지속적으로 등장하는 편이다.

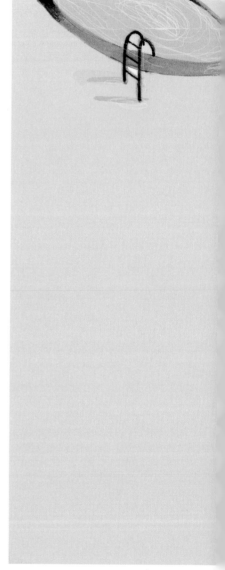

**아이**child
개인 작업, 2012년

맞은편 페이지
**지방시**
개인 작업, 2011년

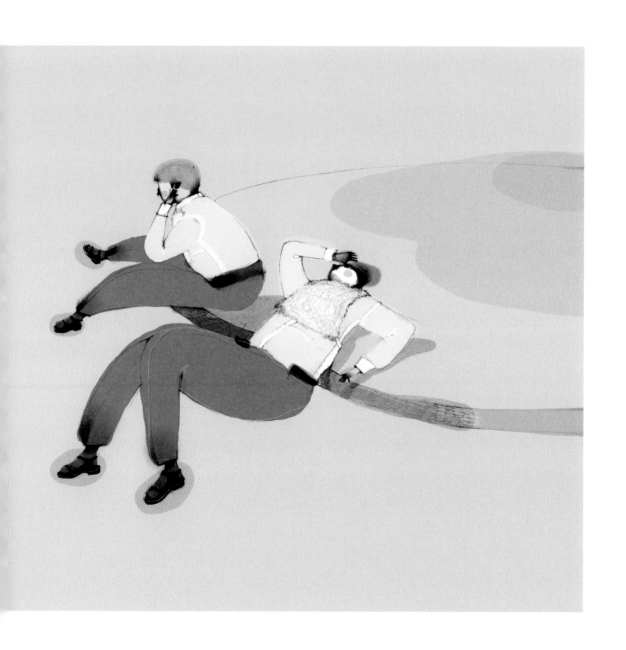

굴리예모 카스텔리

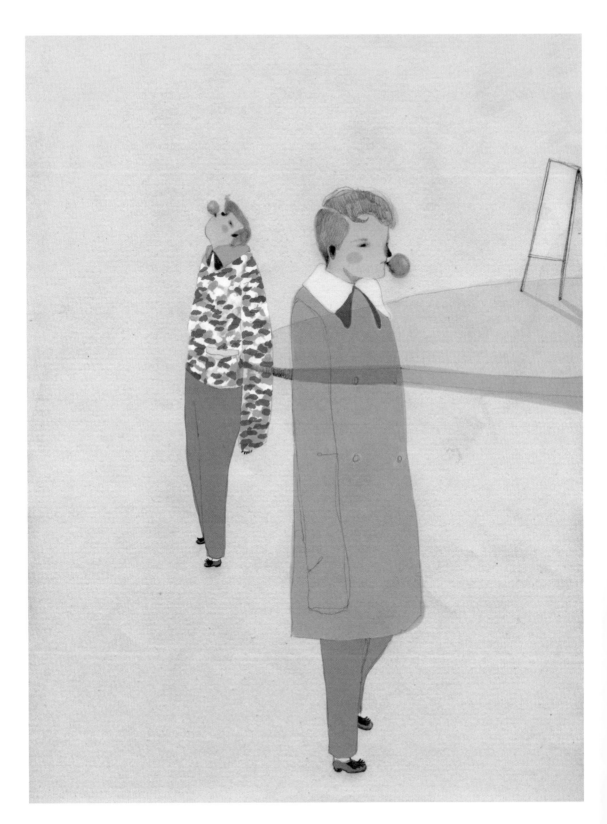

굴리예모 카스텔리

오른쪽
**알렉산더 맥퀸의 초상**
〈아이 라이크 마이 스타일 쿼터리〉(독일)지를 위해 작업,
2010년

아래
**마틴 마르지엘라의 초상**
〈아이 라이크 마이 스타일 쿼터리〉(독일)지를 위해 작업,
2010년

맞은편 페이지
**프라다 2010~2011 A/W**
개인 고객을 위해 작업, 2011년

# 샘 코튼

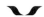

내게는 보는 이의 궁금증과 흥미를 유발하는 것을 만들고 싶은 지속적인 욕구가 있다. 바로 이 때문에
내 작업 방법이나 작품 노선은 여타 디자인 및 일러스트레이션 매체들과는 매우 다르다.

디자이너 샘 코튼은 대학에서 일러스트레이션을 공부했기에 일러스트레이션 작업 경험이 전무
한 상태는 아니었다. 이후 그는 2008년 알렉산더 맥퀸에서 인턴으로 일하며 프린트를 작업하면
서 당시 맥퀸의 남성복 디자인 팀에서 일하던 아기 므뮤뮬라를 만났다. 이들은 의기투합해 2010
년 자신들의 브랜드 아기&샘을 만들었고, 이후 단 세 번의 단독 쇼 및 탑맨과의 콜라보레이션
작업 후에 브리티시 패션 어워드에서 신인 남성복 디자이너 상을 받았다. 이 브랜드는 최근 영
국 남성복 업계에서 가장 크게 성공을 거둔 케이스로 인터내셔널 울마크 프라이즈 후보에도 올
랐고, 2014년에는 〈GQ〉지의 맨 오브 디 이어 어워즈에서 가장 크게 약진을 거둔 디자이너로 선
정되기도 했다.

이 책에 실린 코튼의 일러스트레이션은 아기&샘의 2015년 S/S 컬렉션에 대한 개인적인 감상
으로 작업한 원본 작품들로 이 쇼에서는 빨간 머리나 적갈색 머리카락에 주근깨가 있는 모델들
만을 캐스팅했다. 그의 스타일은 검소하고 심플한 가운데 우아함이 느껴진다. 손으로 직접 그
린 그림과 컴퓨터 작업이 결합해 장난기 어린 느낌을 주는 코튼의 작업은 컬렉션 자체를 표현하
는 데 몰두했다기보다는 시각적 형태들을 조합한 습작처럼 보인다. 코튼은 자신이 현역 일러스
트레이터라고 생각하지 않지만, 일러스트레이션을 전공한 그의 배경으로 인해 아기&샘 브랜드
의 컬렉션에 그의 프린트가 지속적으로 등장한다. "나는 일러스트레이션은 언제나 최소한으로
작업하려고 노력하고 그 편을 선호하며, 일러스트레이션에 너무 집중하지 않으려고 한다. 또한
여백을 불필요한 디테일로 채워 버리기보다는 작은 요소를 활용해 대상에 대해 더 많은 것을 이
야기하려고 노력한다. 때로 공간은 그림으로 꽉 채우는 것보다 그 자체로 더욱 흥미로울 수 있
기 때문이다. 나는 특히 프린트에서는 원단과는 다른 어떤 느낌을 자아내기 위해 애쓰는 반면,
일러스트레이션은 상당히 차분하고 미니멀한 스타일을 추구한다."

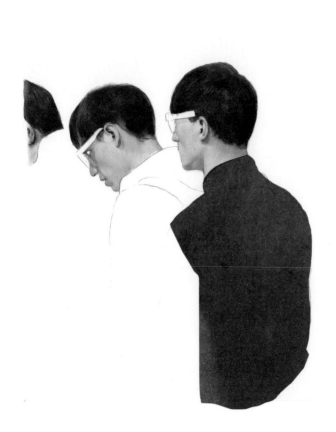

샘 코튼

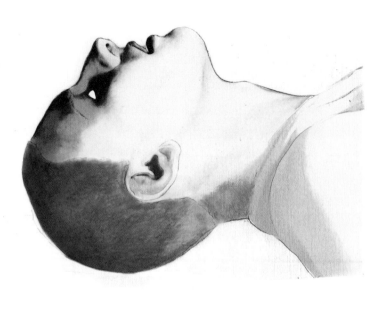

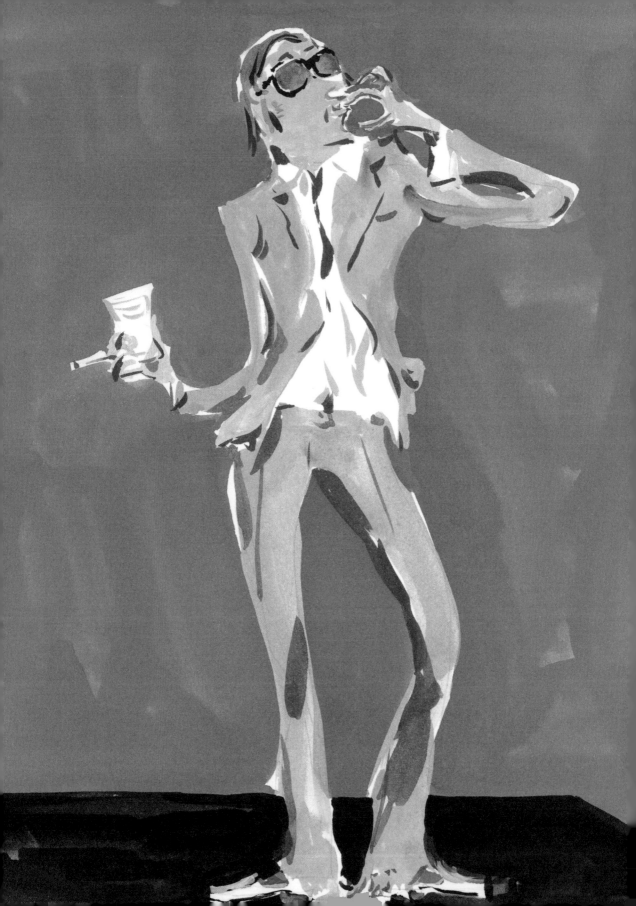

# 장 필립 델롬

> 나는 그림의 전체적인 분위기로 보여주는 작은 디테일들을 통해 단지 패션뿐 아니라 시간의 흔적을
> 표현하는 데 관심이 있다… 예를 들어 그 옷을 입은 방법, 그리고 그 옷을 입은 인물에 대해
> 나타내는 것들 등 말이다… 패션은 한시적이지만 사람의 보디랭귀지와 행동은 영원하다.

예술, 집필 활동, 애니메이션, 블로그 및 일러스트레이션 등 다양한 분야에서 국제적으로 인기를 얻고 있는 장 필립 델롬을 가장 적절하게 설명하는 표현은 '사회 및 문화 해설자'일 것이다. 그의 화려한 경력은 1980년대 후반부터 시작되었는데 당시 〈보그〉지에 실렸던 그의 선명한 색깔의 작품 연출은 단순히 패션 업계의 사교 활동의 현장을 기록하는 이상의 효과를 냈다. 델롬의 작품에 등장하는 인물들은 패션계의 상위 계층에 속한 이들이지만 그의 위트 있고 유머러스한 관찰력은 패션계 특유의 가식을 우아하고 자연스럽게 풍자했다. 파리의 국립 장식 미술학교에서 애니메이션을 전공한 그는 업계의 클라이언들을 위해 애니메이션을 감독하기도 했다.

델롬의 블로그 '언노운 힙스터'(그의 풍자적인 필명)는 패션과 도시 대중 가운데 나타났다 사라지는 유행들을 관찰한 결과를 그의 상업적 작품들보다 단순하고 직접적인 연필 드로잉으로 보여준다. 이 그림들은 2012년에 블로그 제목을 그대로 쓴 책으로 출판되었다. 파리의 국립 장식 미술학교에서 애니메이션을 전공한 그는 업계의 클라이언트들을 위해 애니메이션을 감독하기도 했다.

뉴욕은 델롬에게 중요한 요소다. 비록 최근 그는 파리에 살고 있지만 '빅 애플'이라 불리는 뉴욕은 그에게 마치 제2의 고향과 같은 곳으로 그의 스튜디오와 많은 클라이언트들이 뉴욕에 있다. 또한 델롬은 이곳에서 자신의 가장 뛰어난 작품들이 이루어졌다고 생각한다. 그러니 그가 루이비통이 2013년에 만든 여행 관련 책에서 뉴욕 편을 맡게 된 것은 어쩌면 당연한 일일 것이다. 또한 그의 위트 넘치는 파리 스타일 작품은 〈GQ〉 미국판의 칼럼니스트 글렌 오브라이언의 마음을 끌어당겨 결국 그의 칼럼 '스타일 가이'에는 사진 대신 델롬의 일러스트레이션이 삽입되었다(델롬은 〈GQ〉 프랑스판에도 주기적으로 참여하고 있다). 델롬은 이 외에도 〈LA 타임스〉, 〈뉴욕 타임스〉, 〈W 매거진〉, 〈인터뷰〉 매거진, 〈보그〉, 〈하우스 앤 가든〉 및 바니스 뉴욕 백화점과 소더비 등의 클라이언트들과 함께 작업했다. 그의 작품들은 파리, 뉴욕, 베를린, 뮌헨, 이레(프랑스), 런던 및 도쿄에서 전시된 바 있다.

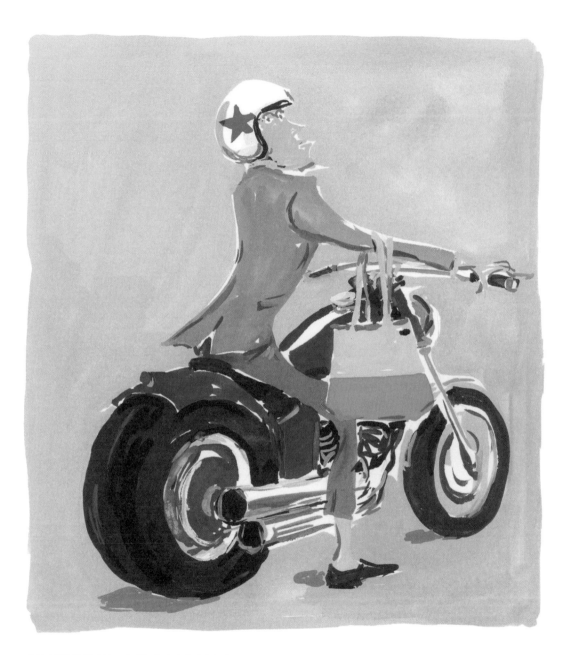

**오토바이를 탄 남자/오토바이를 탈 때 어떤 가방이 가장 적당할까**
〈GQ〉 미국판의 '스타일 가이' 칼럼을 위해 작업, 2013년

**핑크 수트를 입은 남자**
〈GQ〉(프랑스)지를 위해 작업, 2013년

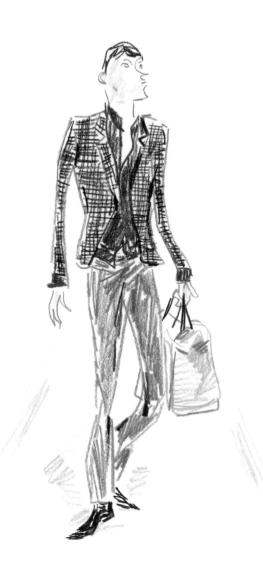

위
**캣워크 중인 남자**
엘 팔라치오 드 히에로(멕시코의 백화점 체인)를 위해 작업, 2012년

오른쪽
**캣워크 중인 남자**
엘 팔라치오 드 히에로를 위해 작업, 2012년

맞은편 페이지
**루이비통 및 프라다 2014년 S/S**
〈세리 리미떼〉(레제코)(프랑스의 유력 경제 일간지 레제코Les Echos에서
발행하는 하이패션 잡지)를 위해 작업, 2012년

# 스티브 도허티

∨

나는 내가 그리는 남성들이 자주 내가 아는 사람들의 특징을 반영한 모습으로 표현되는 것이 좋다.
나는 한 가지 특징을 그리기 시작해 그것을 중심으로 다른 부분들을 그려 나가면서 결과를 만든다.
내가 그리는 인물들은 주로 프린트를 좋아하며 강인한 코 선과 큰 귀를 가지고 있다.

런던의 센트럴 세인트 마틴에서 공부한 디자이너 겸 아티스트 스티브 도허티는 혁신적인 니트 웨어 레이블인 크레이그 로렌스의 디자인 어시스턴트로 일을 시작했다. 여기서 여섯 시즌 동안 일한 후, 도허티는 개인 작업 및 드로잉에 더욱 집중하기 위해 레이블을 떠났다. 그는 머지않아 런던의 단체 전시에 합류하게 되었으며 뉴욕의 독립 갤러리인 시크릿 프로젝트 로봇과 샌프란시스코의 퍼시 갤러리에서도 전시회를 가졌다.

도허티의 작품은 감정 호소력이 강한 인물들과 감성적인 컬러 팔레트로 잘 알려져 있으며, 광기 어린 느낌의 채색 자국으로 이러한 틀을 뒤엎기도 한다. 연필과 크레용, 수채 및 아크릴 물감을 사용한 그의 일러스트레이션은 주로 빠르게 그렸으며 표현이 풍부하다. 또한 많은 이미지들은 채색 자국 및 색깔에 대한 직관적인 접근을 보여주며, 이 덕분에 역동적이고 개성 있는 스타일로 나타난다. 클라이언트의 의뢰에 맞는 그림을 그리지 않을 때, 그의 드로잉은 생동감 있고 유동적이나 세밀한 디테일을 나타내지는 않는다.

도허티는 연작 '사우나 페이시즈'에서 상상 속의 사우나에 등장하는 인물들을 단골 손님, 한 번 왔다 가는 사람, 그리고 처음 온 사람 등으로 구상했다. 이 연작은 쇼스튜디오에 발탁되었으며 마리나 아브라모비치, 프랑코 비 및 가오 브라더스 등과 같은 아티스트들의 작품과 함께 전시되었다. 현재 쇼스튜디오의 발행물에 정기적으로 참여하고 있는 도허티는 메종 마틴 마르지엘라, 마리 카트란주, 맥 코스메틱 및 비피터 진(런던에서 생산되는 술) 등 국제적인 브랜드들과 함께 협업한 경력이 있으며, 스타일리스트 케이티 실링포드 및 안나 트리벨리언 등과도 같이 작업했다.

도허티의 데뷔작 패션 컬렉션인 '데드하우스'(2014년 가을/겨울)는 드로잉, 프린트 및 세트 디자인 등 많은 분야를 아우른 컬렉션이었으며 런던의 서머셋 하우스에 전시되었다. 이 컬렉션에서 그는 프린트한 가죽 의류를 겹쳐 입은 모델 옆에 일러스트레이션을 함께 전시해, 자신의 자유로운 스타일과 소재에 대한 예술가적인 접근이 어떻게 옷본이 되고 입을 수 있는 예술이 되는지를 설명한 바 있다.

**스티브 도허티 2014~2015 A/W**
개인 작업, 2014년

맞은편 페이지 왼쪽
**크레이그 그린 2014~2015 A/W**
개인 작업, 2014년

맞은편 페이지 오른쪽
**스티브 도허티 2014~2015 A/W**
개인 작업, 2014년

해당 페이지
**팝, 필**Pill, **키스**
개인 작업, 2011년

맞은편 페이지
**피터를 받아들이는 이는 아무도 없다**No Takers for Peter
개인 작업, 2011년

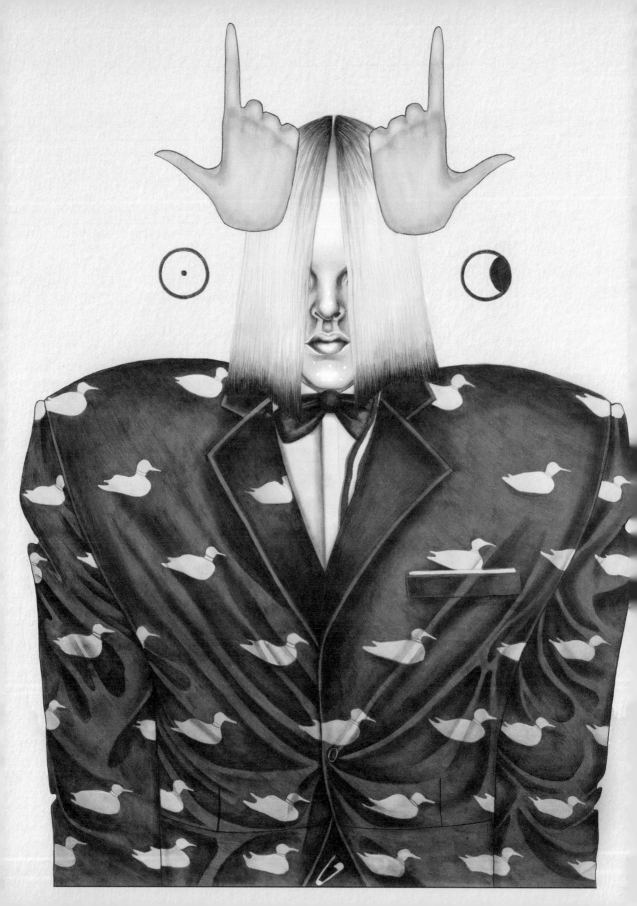

# 타라 도간스

◡

어떤 의미로 남성복은 재해석에 더 개방적이라고 느껴진다. 남성복은 시각적인 전달 면에서
여성복보다 더 미묘한 경향이 있기 때문에 약간의 왜곡도 큰 영향을 미친다.

◠

타라 도간스가 그리는 남성 인물들의 독특한 아이덴티티는 그들의 특출나게 독보적인 얼굴 모
습에서 비롯된다. 이들은 양성의 특징을 모두 가지고 있으며 젊고 불완전한 구석이 있다. 또한
일자눈썹에 사춘기를 갓 지난 콧수염, 그리고 얼굴의 점 등이 이들의 일반적 특징이다. 일상적
인 남성상도, 전형적인 남자 모델도 아닌 이들은 대안적 모델들에 열광하는 현대 패션계를 반영
한다고 볼 수 있다. 묘한 매력을 뿜으며 응시하는 시선과 어색한 표정은 이들을 고고하고 확실
히 비현실적이며 실재하지 않는 존재로 보이게 한다.

도간스는 토론토와 런던, 암스테르담 및 베를린에서 거주했으며 변화에 대한 그녀의 호기심
은 끊임없이 새로운 접근을 시도하게 하는 근원이다. 그녀는 자신의 작품에서 가장 중요한 두 가
지 요소는 놀라움과 기쁨이라고 선언한 바 있는데, 그녀의 역동적인 GIF 형식 작품에서 이 두 가
지를 함께 볼 수 있다. 이 작품들은 미묘하게 움직이는 섬세한 디테일들이 돋보인다. 이 작품들
은 도간스가 선두에 있는 현대 패션 일러스트레이션의 비교적 새로운 방향을 보여준다. 그녀는
쇼스튜디오와의 콜라보레이션 및 세계적 문화 콘텐츠 플랫폼인 나우니스와의 콜라보레이션에서
'움직이는 잡지 기사'의 일러스트레이션을 최초로 시도한 작가로 알려졌다. 이 책에 실린 그림들
은 〈커먼 앤 센스〉 및 〈바룸!〉 매거진에 실린 그녀의 작업으로 정지된 형태이나, 원래 이 작품들은
움직이는 형식이며 온라인에서도 볼 수 있다. 도간스는 쇼스튜디오를 위해 메종 마틴 마르지엘
라와 같이 작업한 바 있으며 이리스 반 하펜, 칼 라거펠트, 〈텔레그라프〉지, 암스테르담 국제 패
션위크, 셀프리지 백화점 및 앤트워프 왕립 미술 아카데미의 패션 부서 등과도 함께 작업했다.

도간스 작품의 가장 큰 매력은 등장하는 인물들뿐 아니라 그녀가 세심하게 고려한 디테일과
구성에도 드러난다. 그녀는 자주 자신의 작품을 평범한 일러스트레이션보다는 디자인으로 간
주한다고 설명한 바 있다. 그녀의 작품에 주로 나타나는 특징은 강박적이고 거의 마조히스트적
일 정도의 복잡성으로 이는 복잡한 프린트와 파도처럼 소용돌이치는 머리카락에서 찾아볼 수
있다. 그녀는 자칭 예상치 못한 요소들을 사랑한다고 말하나 확실히 그녀의 작품들은 빠른 시간
내에 구상한 것들은 아니며 그 파급력 역시 명백히 크다.

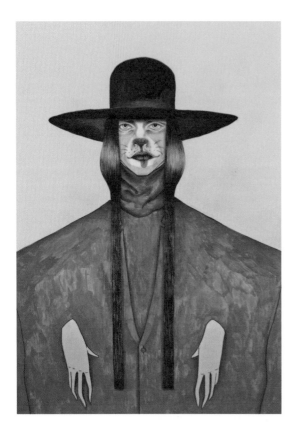 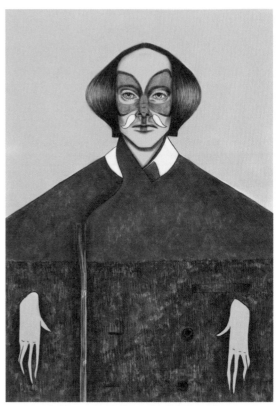

위 왼쪽
**디올 옴므 2010~2011 A/W**
개인 작업, 2010년

위 오른쪽
**드리스 반 노튼 2010~2011 A/W**
개인 작업, 2010년

맞은편 페이지
**라프 시몬스 2010~2011 A/W**
개인 작업, 2010년

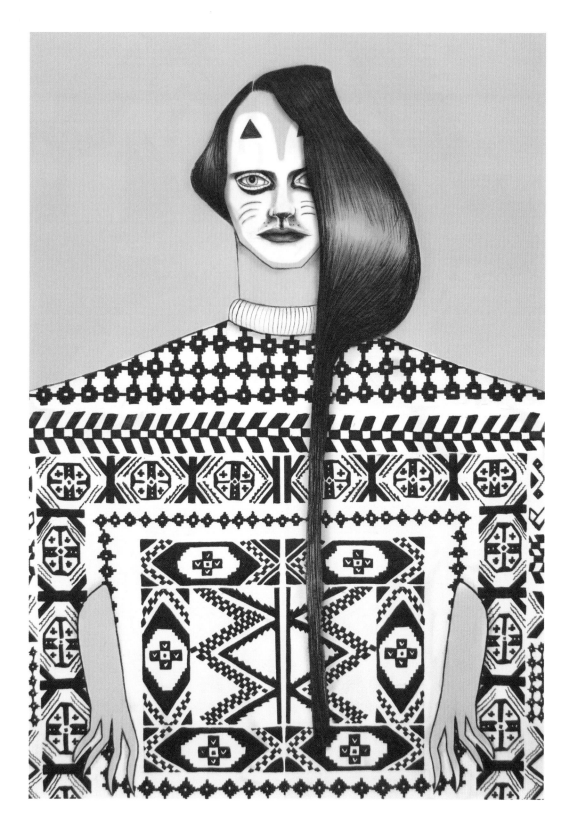

타라 도간스

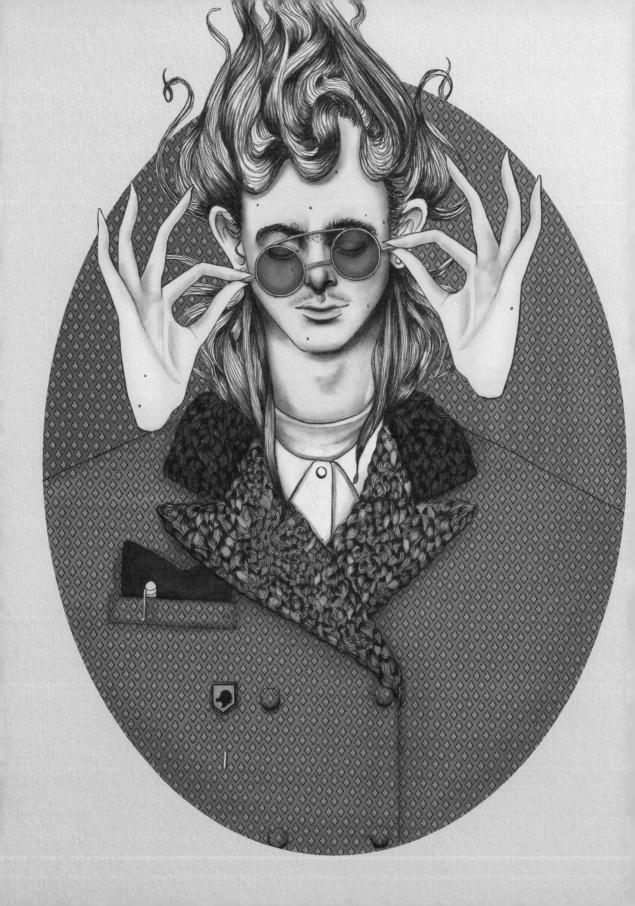

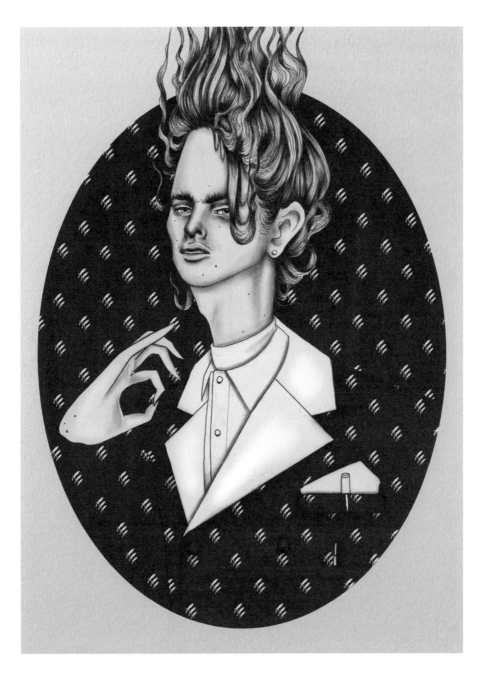

해당 페이지 및 맞은편 페이지
**프라다 2012~2013 A/W**
〈커먼스 앤 센스〉(일본)지를 위해 작업,
2012년

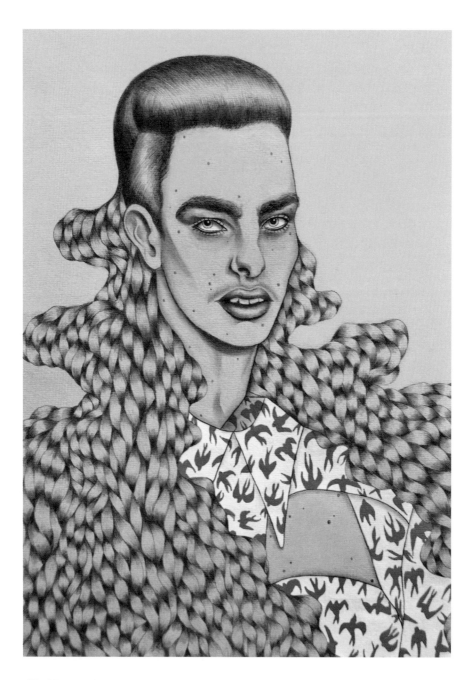

미우 미우 2010 S/S
개인 작업, 2010년

맞은편 페이지
〈판타스틱 맨〉(재킷은 톰 포드)
개인 작업, 2010년

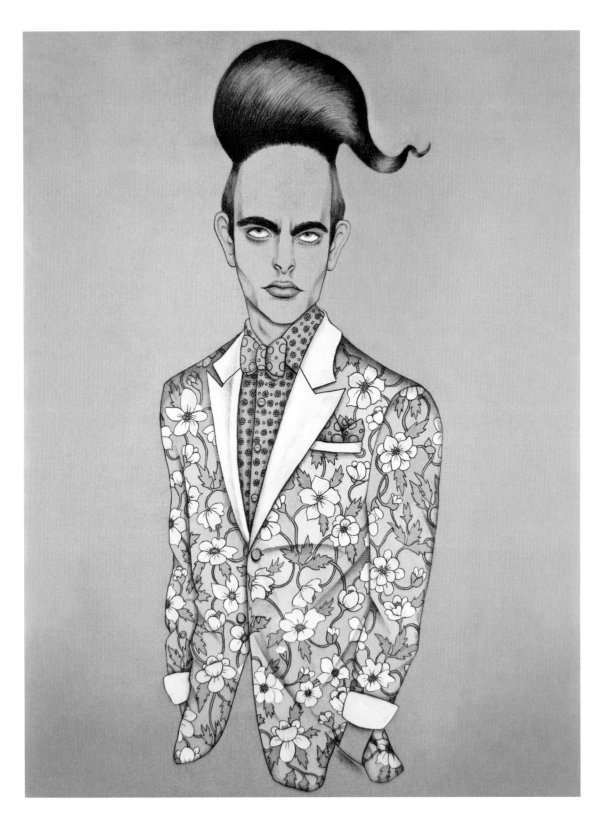

타라 도간스

# 에두아르 얼리크

내 드로잉은 얼굴에 집중하기보다는 유동적인 선, 신체의 움직임 및
그 역동성에 비중을 더 두는 편인데, 이는 내가 발레와 무용극을 좋아하기 때문이다.
나는 패션을 일종의 유동적인 예술 형태로 바라본다.

러시아에서 태어난 일러스트레이터 에두아르 얼리크는 〈보그〉, 〈마리 끌레르〉 프랑스판, 〈엘르〉 독일판, 〈마담 피가로〉 및 〈W 매거진〉 등 세계 유수의 잡지 기사 작업을 하여 널리 알려졌다. 2012년 11월 〈허핑턴 포스트〉와의 인터뷰에서 얼리크는 자신의 경력에서 터닝 포인트가 되었다고 생각하는 일이었던 미국 〈보그〉와의 계약에 대해 다음과 같이 설명한 바 있다. "그 일은 엄청나게 짧은 마감기한이라는 어려움이 따르지만 매우 훌륭한 프로젝트였다. 나는 매 호마다 전체 페이지 크기의 이미지를 24장씩 만들어내야 했다." 그의 고객들은 랑방, 티파니 앤 코, 앤 테일러, 블루밍데일즈, 반 클리프 앤 아펠, 뉴욕 로열 호텔, 클리니크 및 음료 제조 회사 친자노 등이 있다. 또한 그는 발레 의상을 디자인하기도 했으며, 2011년 봄 비엔나 주립 오페라 뮤지엄은 그가 디자인한 발레 의상으로 '에두아르 얼리크와 돈키호테'라는 전시회를 열기도 했다.

그의 역동적인 인물들은 강한 힘과 유연성을 토대로 몸을 쭉 뻗거나 구부리고 멋들어지게 걷는다. 또한 그가 그리는 여성들은 얌전하고 우아하며 자신감이 있다. 그가 스튜디오에서 개인적으로 작업한 남성 그림들은 힘찬 느낌으로 묘사되었다. 알몸인 경우도 많고 때로는 발기한 상태이며 성적으로 매력적인 자세를 취하고 있기도 하다. 또한 이들은 짙은 눈썹에 근육이 강조된 모습이다. 문신과 담배 및 고리 모양 귀걸이 역시 자주 등장하는 액세서리다.

그의 작품은 선명하고 다양한 색깔들이 큰 역할을 하지만, 얼리크는 자신의 핵심이 순수주의자적인 면이라고 생각한다. 그는 르네 부슈, 르네 그뤼오 및 앙리 드 툴루즈-로트렉(얼리크가 가장 좋아하는 화가이며 그가 러시아에서 예술학교를 다닐 때 영감을 받은 대상이다) 등의 위대한 패션 일러스트레이터들처럼 선의 공명을 중시하고 이를 완벽히 익히고자 하며, 이 목표는 그를 끊임없이 노력하는 일러스트레이터로 만들었다.

준야 와타나베 2011~2012 A/W
〈마녀〉(독일)지를 위해 작업, 2012년

맞은편 페이지 왼쪽
지방시 2011~2012 A/W
〈마녀〉(독일)지를 위해 작업, 2012년

맞은편 페이지 오른쪽
랑방 2011~2012 A/W
〈마녀〉(독일)지를 위해 작업, 2012년

에두아르 얼리크

**구찌 2010 S/S**
이탈리아 무역위원회를 위해 작업,
2010년

맞은편 페이지
**조르지오 아르마니 2010 S/S**
이탈리아 무역위원회를 위해 작업,
2010년

# 크림 에번던

육체적 외형에 대해 말하자면 나는 긴 앞머리, 커다란 코, 또는 관절이 길고
흐느적거리는 느낌을 주는 등 극단적인 비율을 가진 남성을 즐겨 그리는 편이다.
나는 꾸밈없는 성격, 또는 약간 내향적이거나 사려 깊은 성향을 가진 사람들에게 끌리며
그들에게서 나와 같은 점이나 흥미로운 부분을 발견한다.

크림 에번던은 패션위크의 총아라고 할 만한 사람이다. 저널리스트 및 에디터들은 그가 현장에서 그려내는 일러스트레이션을 얻고 싶어 안달을 낸다. 또한 그는 〈보그〉, 〈판타스틱 맨〉, 〈어나더〉 매거진, 〈하퍼스 바자〉를 비롯해 〈텔레그라프〉지, 멀버리, 니콜 파리, 조 조던 및 폴 스미스 등 놀라운 클라이언트들과 함께 일한다. 에번던의 배경을 살펴보면 그가 자연스럽게 패션일러스트레이션 업계로 들어오게 되었음을 알 수 있다. 그는 일러스트레이터 그레이엄 에번던과 아티스트 수전 에번던의 아들로 엑세터 대학에서 영문학과 미술을 공부하고 런던의 센트럴 세인트 마틴 예술 및 디자인 학교에서 여성복을 전공했다. 이곳에서 그는 카밀라 딕슨과 하워드 탱이에게 일러스트레이션을 배웠으며, 2003년 콜린 반스 일러스트레이션 어워드에서 우승을 차지했다. 에번던은 꾸준히 발레를 익혔으며 모델로 활동한 적도 있다. 덕분에 일러스트레이션에도 그가 육체적으로도 잘 훈련된 사람이라는 사실이 드러난다. 패션과 발레의 공통점은 모델과 무용수들의 현실을 넘어선 이상적인 체형뿐 아니라 두 업계 모두에서 나타나는 연극적인 특성에서도 찾아볼 수 있다.

잉크를 사용해 대략적이고 빠르게 그리는 작업 특성 덕분에 에번던은 온라인 쇼 리포트가 활발해지는 시대적 특성을 타고 일러스트레이션으로 나타내는 쇼 리포트의 선두에 서게 되었다. 이러한 작품들의 즉시성은 원래 일러스트레이션으로 쇼를 보도하던 지나간 시대의 스타일이 보여주는 매력 중 하나로 예전보다 더 정제되어 돌아왔다고 할 수 있다. 에번던은 현장에서 일러스트레이션을 그릴 때 A4크기의 용지에 검은색 잉크로 작업하며 색깔은 나중에 칠한다. 그는 쇼에 참석한 패션업계 인물들 및 에디터들 역시 쇼를 선보이는 모델들처럼 그리는데, 옷을 그리는 것만큼이나 인물의 초상을 그리고 연구하는 것도 좋아한다고 한다. 그러나 에번던의 스타일은 쇼 리포트에만 한정되지 않는다. 그는 집에서는 컬렉션을 완성하기 위해 가상의 장면들도 같은 비중으로 작업하며 원본 구성 요소들로 환상적인 장면들을 전개하기도 한다.

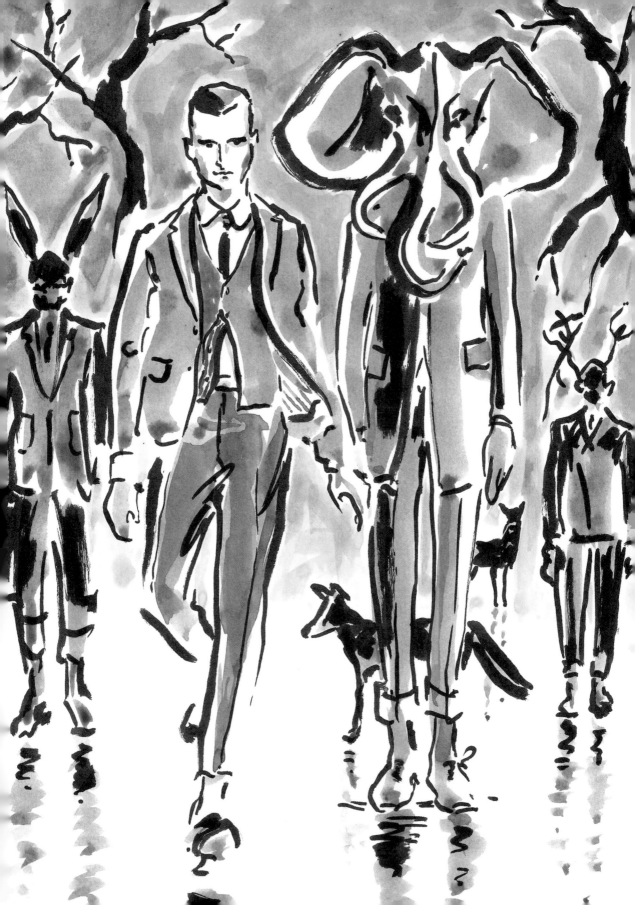

크림 에번던
92

**프라다 2014~2015 A/W**
〈A 매거진〉(벨기에)을 위해 작업, 2014년

맞은편 페이지
**톰 브라운 2014~2015 A/W**
〈A 매거진〉(벨기에)을 위해 작업, 2014년

크림 에번던

오른쪽

**백스테이지**

개인 작업, 2014년

맞은편 페이지

**폴 스미스 2014~2015 A/W 컬렉션의 포토그래퍼**

개인 작업, 2014년

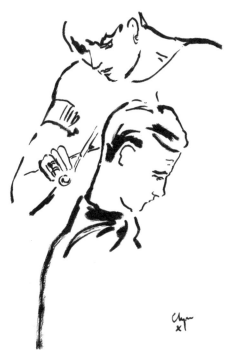

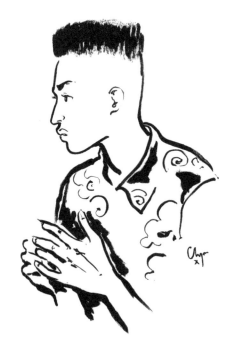

위 및 오른쪽

**프리미어 모델 에이전시의 모델들**

〈보그〉(영국)지를 위해 작업, 2012년

크림 에번던

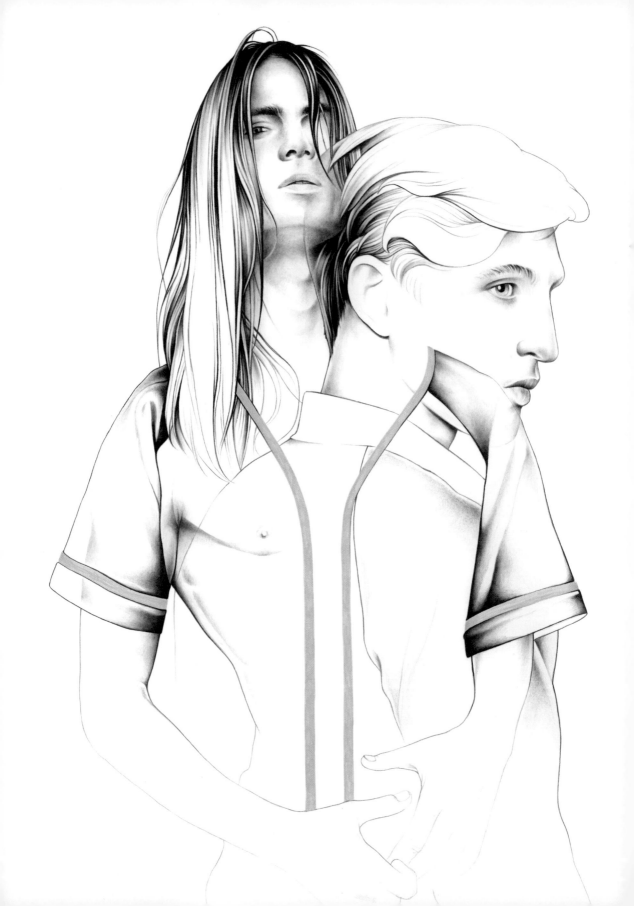

# 리카르도 푸마넬

> 나는 적절한 균형감을 얻기 위해 작업 중간에 한 발 물러나 그림을 보는데,
> 이 과정을 통해 언제 그림을 끝내야 할지 알 수 있다. 어떤 부분은 상상에 맡기는 것이 중요하다.

스페인 출신의 일러스트레이터 리카르도 푸마넬은 스페인의 예이다<sup>Lleida</sup> 시립 예술학교에서 그래픽 및 광고 디자인을 공부하고 바르셀로나에서 그래픽 디자이너로 일했으며, 여기서 프린팅 및 일러스트레이션을 공부했다. 지금은 베를린에 거주하고 있는 그는 현재 패션계에서 가장 성공적이고 인기가 높은 일러스트레이터 중 한 명으로 〈데이즈드 앤 컨퓨즈드〉 및 〈보그 옴므〉 일본판부터 〈GQ 스타일〉, 〈타임〉, 〈브이 매거진〉 및 〈허큘리스〉지 등 수없이 많은 잡지들의 굳건한 지지를 받고 있다.

대체로 흑백 톤인 푸마넬의 드로잉에서 나타나는 특징적인 시각적 언어는 연필과 펜 및 마커로 나타난다. 수많은 일러스트레이터들이 그의 스타일을 흉내 내지만 그만이 가진 특성은 매우 뚜렷하게 구분된다. 그는 단순히 상상을 그대로 옮겨 그리는 작가가 아니다. 능숙하고 복잡한 그의 그림 구성은 장난스러우면서도 많은 공을 들인 작품으로 나타난다. 물결치는 듯한 그의 선과 정확한 음영은 어떤 사전 모델링 작업이나 컴퓨터의 도움도 받지 않고 손으로만 작업하는 것으로 많은 이들은 한 점의 오차도 없는 타고난 그림에 놀라워한다. 푸마넬의 작품 디테일들은 너무나 섬세해서 많은 이들은 그림을 가까이서 들여다보며 인쇄된 것을 보고 있는 듯한 착각에 빠지기도 한다.

푸마넬은 일러스트레이션에 상당히 기술적인 측면으로 접근하며 패션의 세계 전체를 실황으로 보여주고자 하는 바람을 동기 삼아 작업한다. 그는 오렐 슈미트, 존 클러크너 및 마티아스 오귀스티니아크의 세심한 일러스트레이션에 직접적인 영향을 받았으며 카르멘 가르시아 웨르타와 찰스 아나스타스의 개인 작업에서도 영향을 받았다. 또한 푸마넬은 패션 매거진의 광고에서도 인정을 받은 작가다. 그의 작품은 잡지와 영화는 물론 남성복 의상 그 자체에 사용된 적도 있는데, 루 달튼과의 콜라보레이션 및 리처드 니콜이 디자인한 프레드 페리 컬렉션에 사용된 원단의 프린트 디자인을 맡은 바 있다.

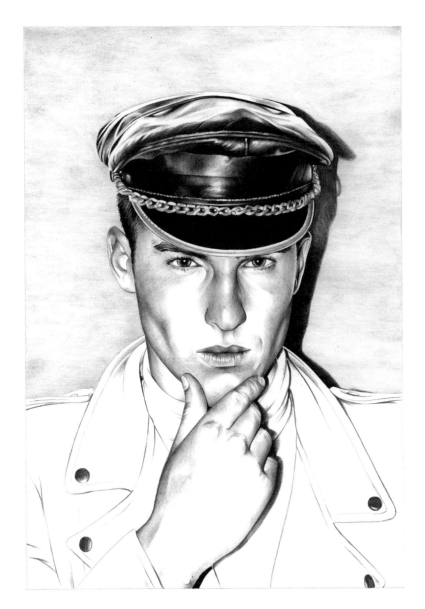

**오토매틱 러버**
⟨허큘리스 유니버설⟩(미국)지를 위해 작업, 2008년

맞은편 페이지
**케이티 이어리와 함께 있는 피그즈 블러드와 빅 붑스,**
**재능 있고 비뚤어진 남성복 신예 디자이너들**
⟨데이즈드 앤 컨퓨즈드⟩(영국)지를 위해 작업, 2009년

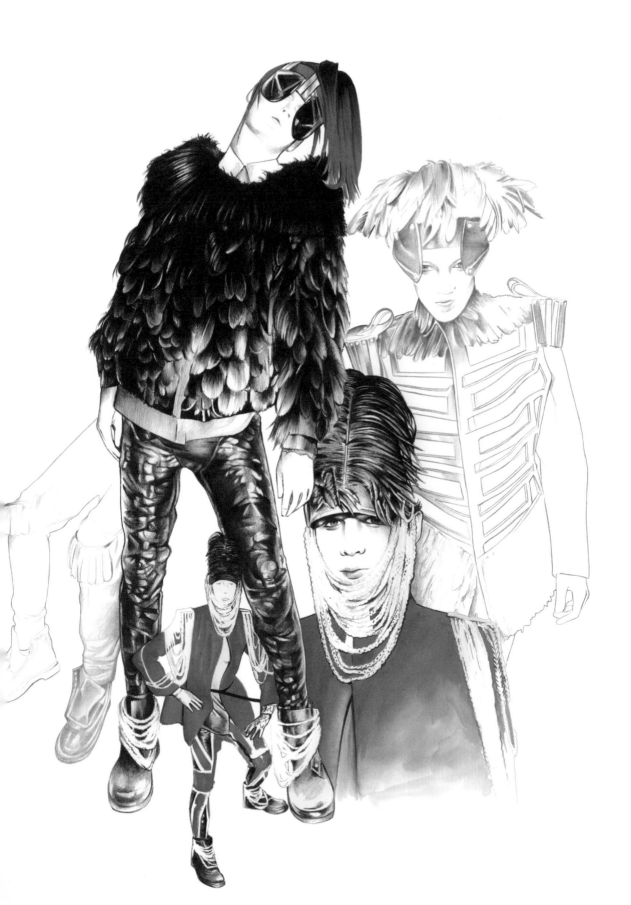

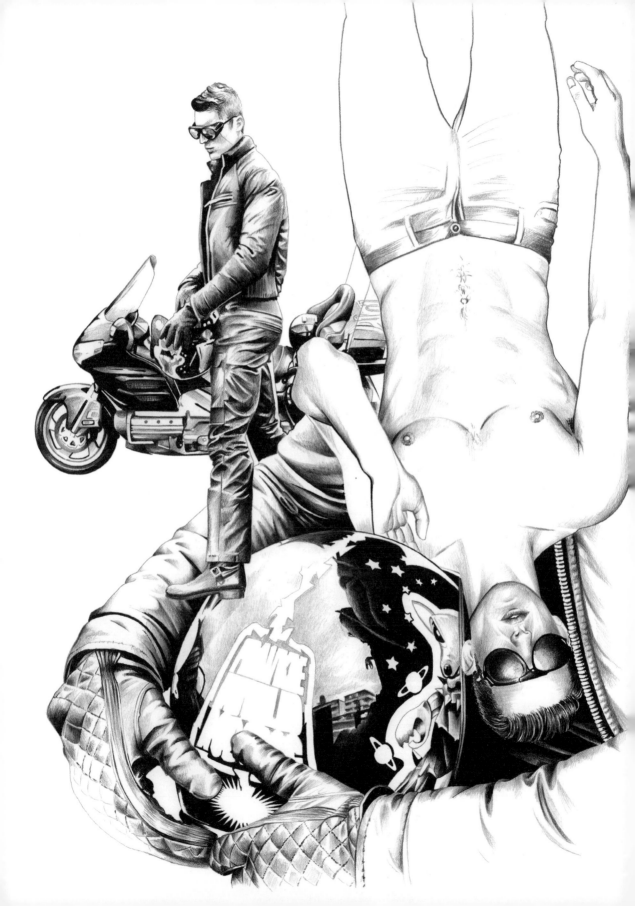

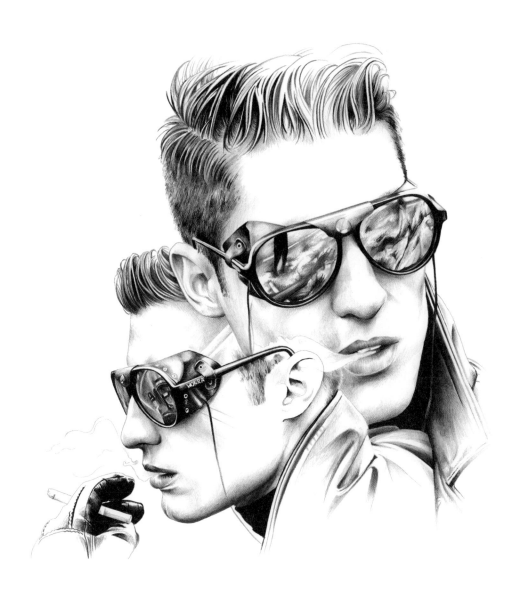

해당 페이지 및 맞은편 페이지
**오토매틱 러버**
〈허큘리스 유니버설〉(미국)지를 위해 작업,
2008년

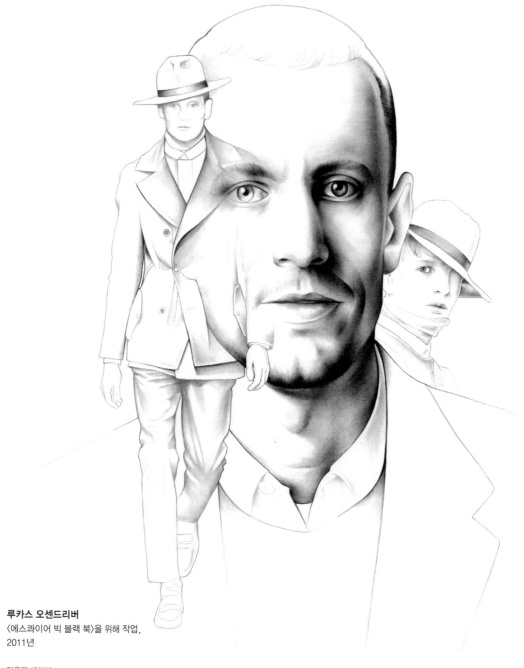

루카스 오센드리버
〈에스콰이어 빅 블랙 북〉을 위해 작업,
2011년

맞은편 페이지
**헌팅 말론 브랜도**
〈플런트〉(미국)지를 위해 작업, 2009년

# 리처드 그레이

ᕦ

[나는] 내가 진정으로 영감을 얻은 사람들을 그리는데, 이는 단지 외모 때문이 아니라 그들이야말로
자신이 어떤 사람인지 의심의 여지없이 확실히 인식하게 만드는 사람들이기 때문이다.

ᕤ

리처드 그레이는 그 경력으로 보건대 이 시대 가장 영향력 있는 패션 일러스트레이터로 그와 함
께 일한 클라이언트 목록은 마치 패션업계의 인명사전과도 같다. 그는 1988년 미들섹스 대학교
의 학생일 당시 안토니오 로페즈 추모 공모전에 참가했다가 지금은 고인이 된 안나 피아지에게
발탁되었다. 그는 곧 피아지에게 〈배니티〉 및 〈보그 이탈리아〉 등을 위한 작업을 의뢰받았고 이
후 알렉산더 맥퀸, 비비안 웨스트우드, 부디카 등의 디자이너들과 함께 일했다. 그는 지방시,
안토니오 베라르디 및 아장 프로보카퇴르 등의 디자이너 브랜드 및 〈V 매거진〉, 〈보그 이탈리
아〉 및 레이밴 등의 클라이언트들과 주기적으로 함께 일하며 영국의 전국 규모 신문사들을 위해
런던과 파리에서 열리는 패션쇼를 일러스트로 그리는 작업을 한다.

런던에 거주하는 그레이는 그의 이상적인 피사체에 대해 다음과 같이 설명한 바 있다. "그들
은 직감적인 느낌이 있다… 그들은 내가 꼭 그려야겠다고 느끼게 만드는 사람들, 또는 처음에는
단순히 느낌이 오는 사람들이기도 한데… 이들은 내가 매우 흥미롭다고 느끼게 만들기 때문이
다… 전형적인 '모습'이란 존재하지 않는다… 단지 그 사람이 있을 뿐이다." 그는 항상 남성과
여성을 모두 그렸으나 최근 들어서는 갈수록 남성을 그리는 데 집중하는 모습이다. 그는 자신의
여성복 일러스트레이션이 서사적인 데 비해 남성복 일러스트레이션은 "보다 직설적이고 양식
화된 인물화이며 훨씬 더 육체적인 느낌"이라고 묘사했다. 이는 그가 그린 대부분의 남성 인물
화에서 뚜렷한 성적 분위기로 드러나는데, 이러한 분위기는 크리스토퍼 섀넌의 새로운 시즌 컬
렉션을 그린 그림에서처럼 모델이 모든 옷을 다 갖추어 입었을 때나 속옷 한 장만 입고 대담하게
자신의 남성적 매력을 뽐낼 때 모두 느낄 수 있다.

모델의 체형 역시 그레이가 그린 그림의 요소로서 작품에 기여하며 일관성을 갖는데, 강인한
어깨선과 역동성을 더하기 위한 비스듬한 각도의 포즈 등이 그 예다. 또한 그의 작품에서는 언
제나 환상적인 요소들이 큰 부분을 차지하는데, 이는 화려하거나 에로틱하거나 또는 초현실적
인 분위기로 나타난다. 그의 일러스트레이션 작품은 언제나 상상의 세계를 담아낸다.

**타투**
개인 작업, 2011년

맞은편 페이지
**케코 하인즈휠러 주얼리**
〈디코이〉(영국)지를 위해 작업, 2013년

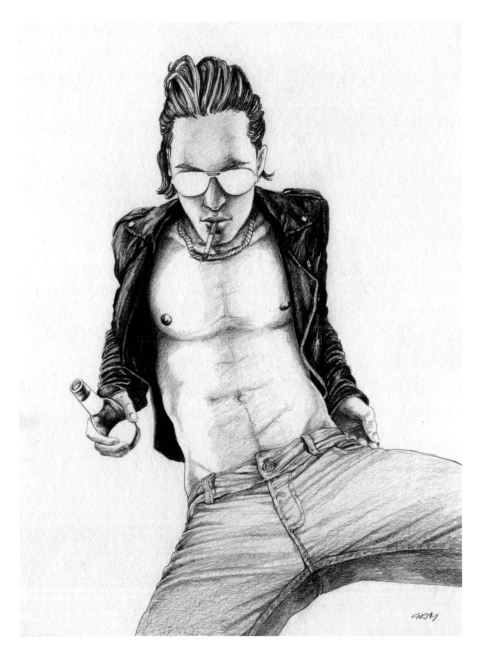

**바이커**(버전 2)
개인 작업, 2010년

맞은편 페이지
**케코 하인즈윌러 주얼리**
〈디코이〉(영국)지를 위해 작업, 2013년

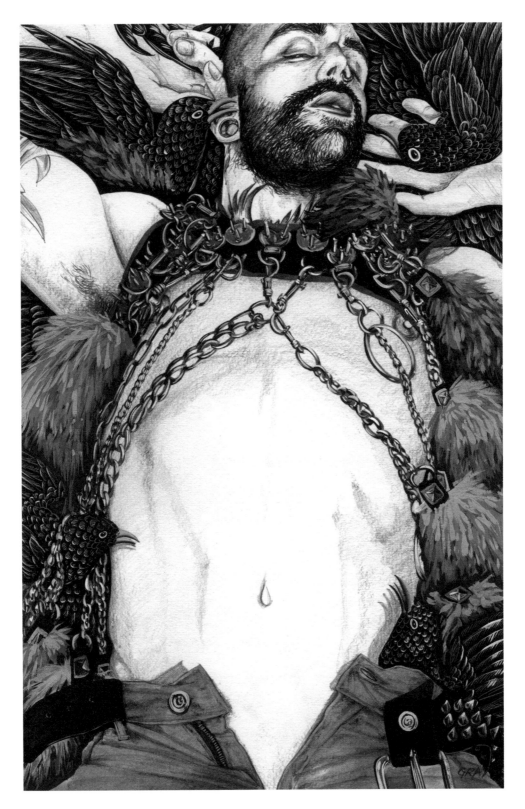

리처드 그레이

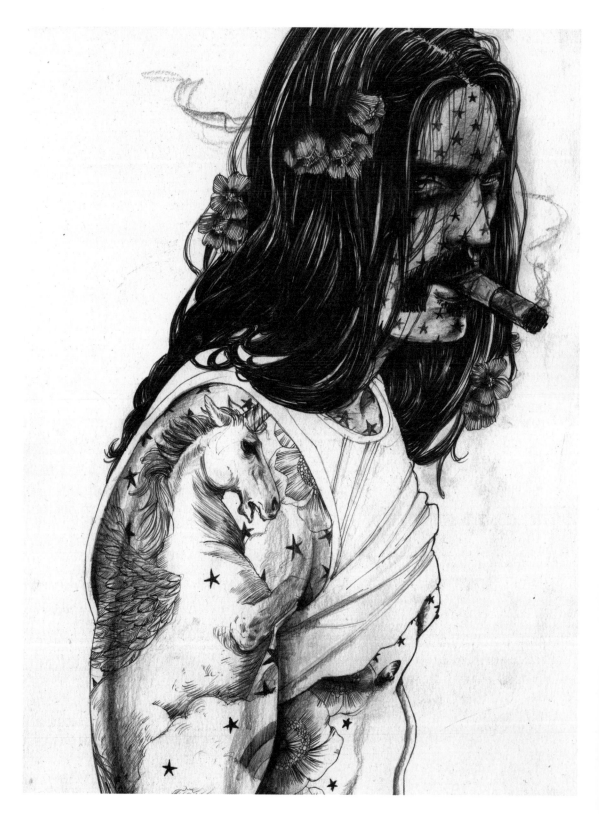

리처드 그레이

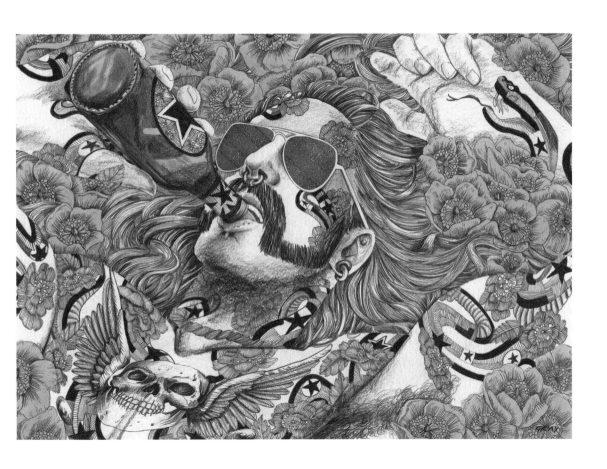

**블리스**
개인 작업, 2010년

맞은편 페이지
**캘리포니아**
개인 작업, 2010년

# 피욘갈 그린로

✓

일러스트레이션은 내가 사랑하는 기상천외하고 신화적인 것들을
진정으로 나타낼 수 있는 유일한 수단이기 때문에 나에게는 매우 중요하다.
일러스트레이션은 내가 디자이너와는 다른 의미에서 아티스트가 될 수 있는 분야다.

❥

피욘갈 그린로의 작업은 패션 디자이너에게 창의적인 드로잉이 얼마나 중요한지 보여준다. 런던 칼리지 오브 패션, 미들섹스 대학교 및 런던의 로열 칼리지 오브 아트에서 남성복을 공부하는 동안 그의 일러스트레이션은 의상 디자인만큼이나 중요한 요소가 되었으며, 그는 비평적인 면에서 가장 힘을 주는 조언들의 대다수가 자신의 드로잉에 관한 것이라는 사실을 발견했다.

그린로는 "나는 전형적인 아름다움이 아닌 틀에 박히지 않고 두드러지게 빼어난 것들에 끌린다. 나는 역사적으로나 문화적으로 어딘가 다른 세계에 속한 남성들의 감각을 창조하고 싶은데, 그들은 매우 비정형적이고 이국적이며 바로 이러한 점들이 나를 매혹시킨다. 또한 나는 언제나 신화에 대해 지대한 관심을 가지고 있다"라고 설명한 바 있다. 그가 받은 기타 영향으로는 아티스트 오브리 비어즐리, 알퐁스 무하 및 케이 니엘슨 등 19세기 후반의 정통 회화 분야에서부터 장-레옹 제롬과 존 윌리엄 워터하우스, 그리고 《마지막 황제》(1987), 판타지 영화 《더 폴: 오디어스와 환상의 문》(2006), 《판의 미로 – 오필리아와 세 개의 열쇠》(2006) 등이 있다.

그린로는 새로운 패션 컬렉션을 발표할 때마다 새로운 성격이나 시대정신을 시도한다. 그의 일러스트레이션은 옷의 비율을 왜곡하는 자연스러운 수단이며, 보다 흥미롭고 좋은 옷들을 디자인하게 만들어주는 방법이다. 그가 그리는 남성들은 주로 심술궂고 우울한 분위기다. 황량하고 주로 툭 튀어나온 귀에 상당히 멋을 부린 듯한 머리모양을 한 그들은 작품 속에서 신화적인 휘장을 곁들인 풍부한 장식에 둘러싸여 있다. 일러스트레이터들이 인물이나 사진을 보고 그림을 그린다는 상식을 뒤엎는 그린로는 상상을 토대로 작업하며, 자료를 찾아 이를 보고 그리는 것은 즉흥성을 없애는 일이라고 믿는다. 그는 지나칠 정도로 공을 들여야만 성공적으로 그림을 그릴 수 있다는 믿음이야말로 일러스트를 그릴 때 가장 위험한 것이라고 생각하며, 자신 역시 주로 가장 빠르고 자연스럽게 그린 것들이 최고의 드로잉이었다고 이야기한다.

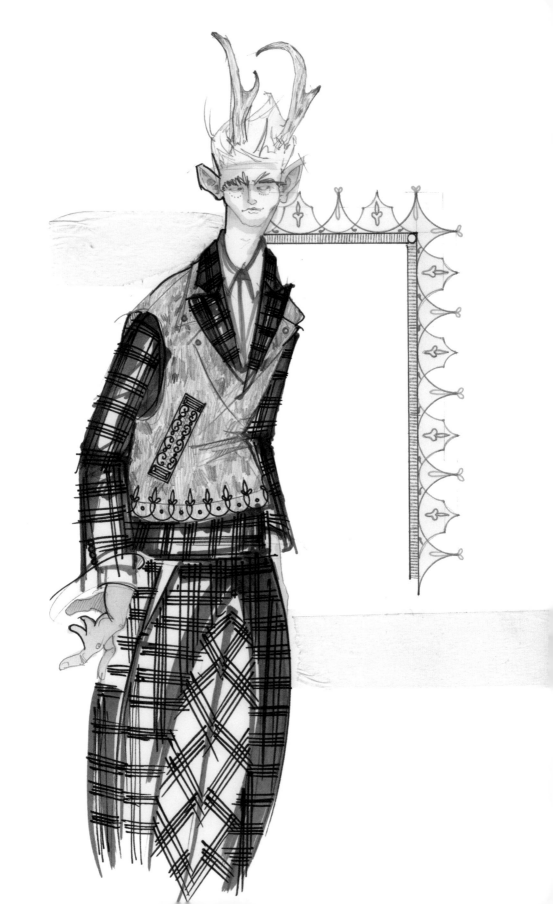

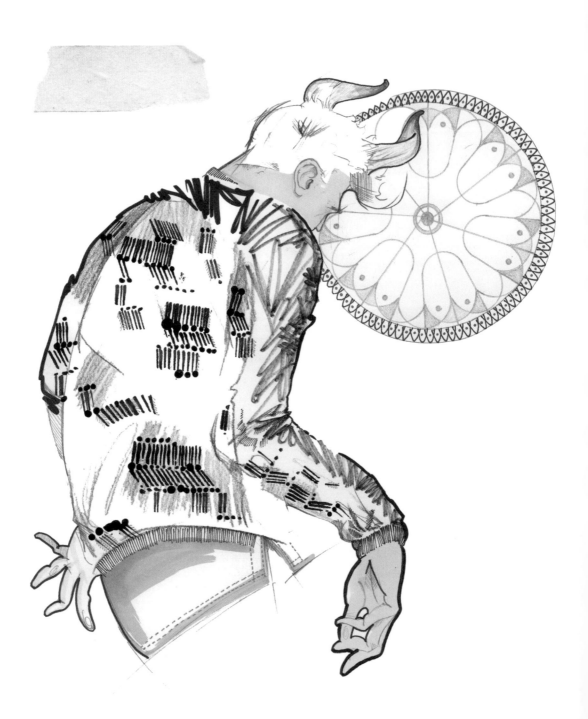

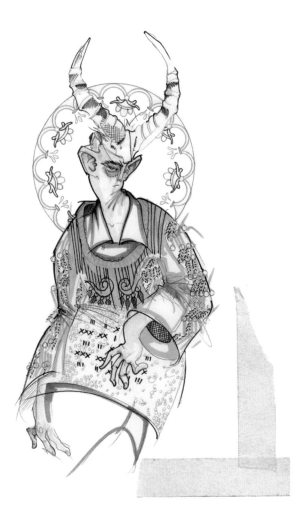

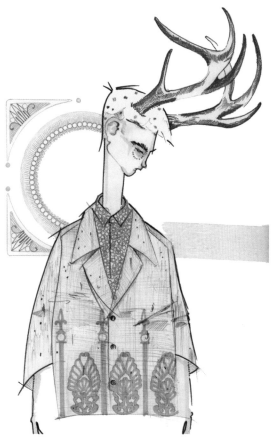

해당 페이지 및 맞은편 페이지
**도그잇도그**
개인 작업, 2012년

위
**프린지 프레이터**
개인 작업, 2010년

왼쪽
**55번 길**
개인 작업, 2011년

**55번 길**
개인 작업, 2011년

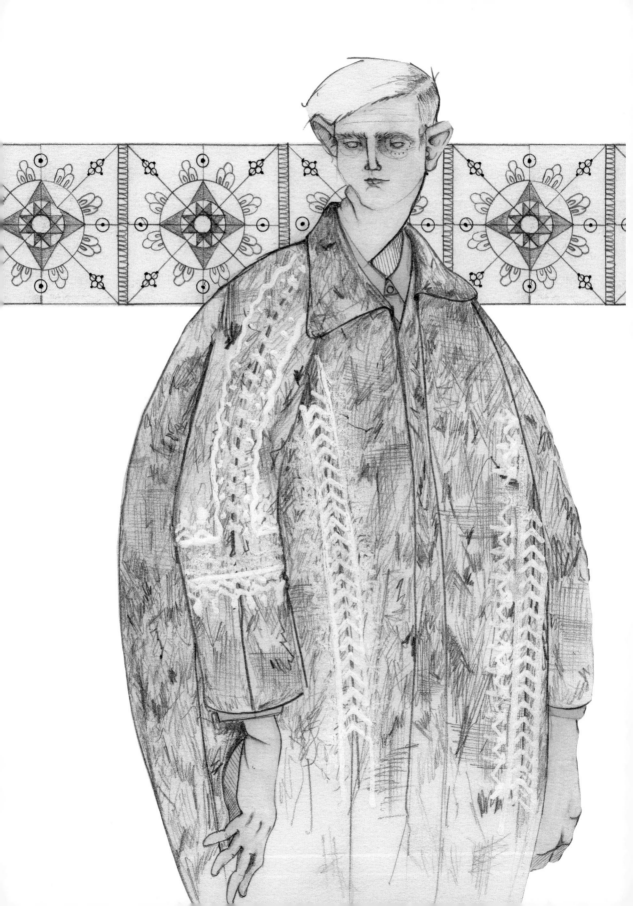

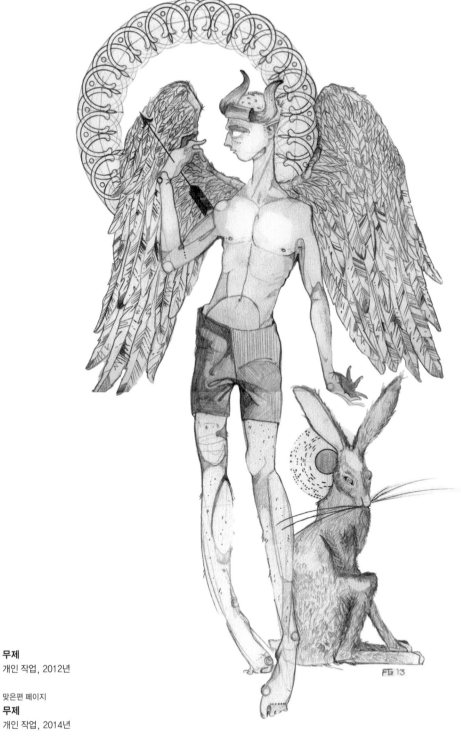

**무제**
개인 작업, 2012년

맞은편 페이지
**무제**
개인 작업, 2014년

# 리처드 헤인즈

ᕦ

나는 순간적인 장면을 포착하는 것을 매우 좋아한다. 예를 들어 한 남자가 서서,
한 손에는 커피 컵을 들고, 열차를 기다리는 장면 같은 것 말이다.
이렇게 매우 인간적인 모습이야말로 내가 선과 형태로 포착하고 싶은 순간들이다.

ᕤ

남성은 리처드 헤인즈의 작업에서 필수적인 요소다. 뉴욕의 댄디들의 모습을 포착해 크게 성공을 거둔 그의 블로그 '왓 아이 소 투데이'에서 볼 수 있는 그의 일러스트레이션, 그리고 〈GQ〉 매거진 및 쇼핑 사이트 '미스터 포터'에 등장하는 그의 기사들은 밀라노, 파리, 뉴욕의 패션쇼장 안팎에서 가장 옷을 잘 입은 남성들을 그려낸다. 그 외에 주목할 만한 그의 클라이언트로는 프라다, 캘빈 클라인, 제이크루, 질 샌더, 〈선데이 타임스 스타일〉 매거진, 〈GQ〉, 〈그라치아〉 등이 있다. 가장 최근에 그는 드리스 반 노튼과 콜라보레이션을 진행해 2015년 봄/여름 남성복 컬렉션의 프린트를 작업했다.

그림 속의 모델들이 포즈를 취하고 있든, 혹은 의식하지 못하고 있는 상태를 그렸든, 헤인즈의 자연스럽고 뛰어난 데생 실력은 그의 드로잉에 독특한 매력을 불어넣는다. 이 점이야말로 그가 오늘날 가장 다양한 작품을 내놓는 르포 전문 일러스트레이터가 될 수 있었던 요인일 것이다. 재빠르게 비율과 포즈를 그림에 담아내는 그의 실력은 캘빈 클라인, 페리 엘리스, 빌 블라스 및 션 콤즈 등에서 여성복 디자인을 했던 경험에서 나오는 것으로, 여성복 디자인은 아이디어들이 엄청난 속도로 회전하면서도 세부 요소들을 간과할 수 없는 분야이기 때문이다. 그는 남성복 브랜드 시키 임과의 콜라보레이션으로 2014년 가을/겨울 컬렉션을 작업했는데, 이 컬렉션에서는 그의 원본 일러스트레이션이 옷에 프린트되어 그가 가진 디자이너로서의 근본을 상기시켰다.

2013년 스타일닷컴과의 인터뷰에서 헤인즈는 자신이 런웨이 착장들과 관중들을 그리는 것 모두를 즐긴다고 설명했다. 그의 바쁜 펜 터치는 실황 르포의 속도감을 반영한다.

잘 차려입었으되 결코 과하게 멋을 내지는 않은 스타일의 남성들에 대한 헤인즈의 열정은 인물과 스타일의 공생 관계를 보여주는데, 이 둘은 어느 한쪽 없이는 성립할 수 없는 요소다. 그가 가끔 습작 스케치로 그리는 군상화나 다양한 인물이 함께 등장하는 초상화와 같은 작업에서도 그는 언제나 첫인상에서 눈에 들어오는 대상의 매력적인 점을 담아낸다.

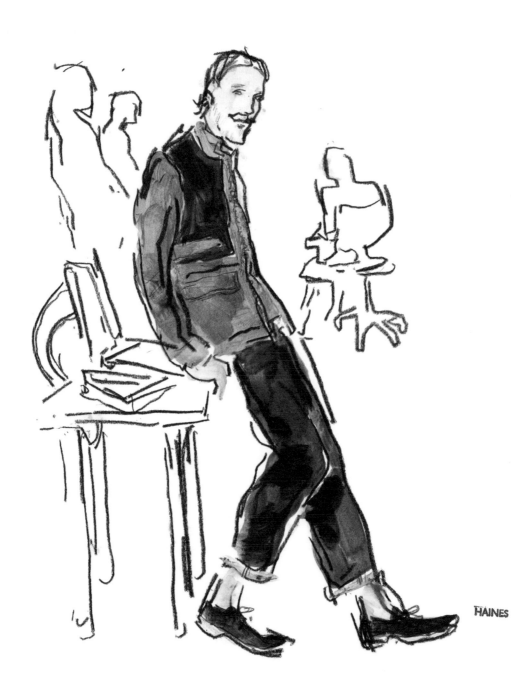

**무제**
〈선데이 타임즈 매거진〉(영국)을 위해 작업,
2013년

맞은편 페이지
**무제**
미스터 포터의 피티 워모 스타일
스포터 기사를 위해 작업, 2013년

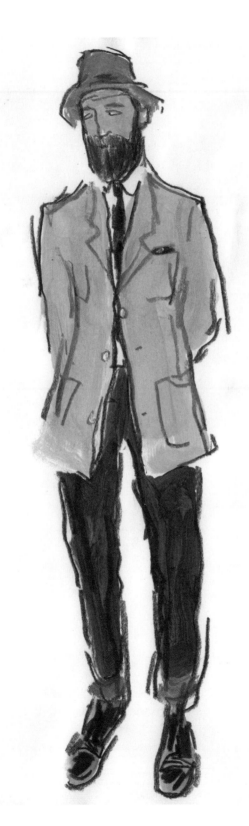

리처드 헤인즈

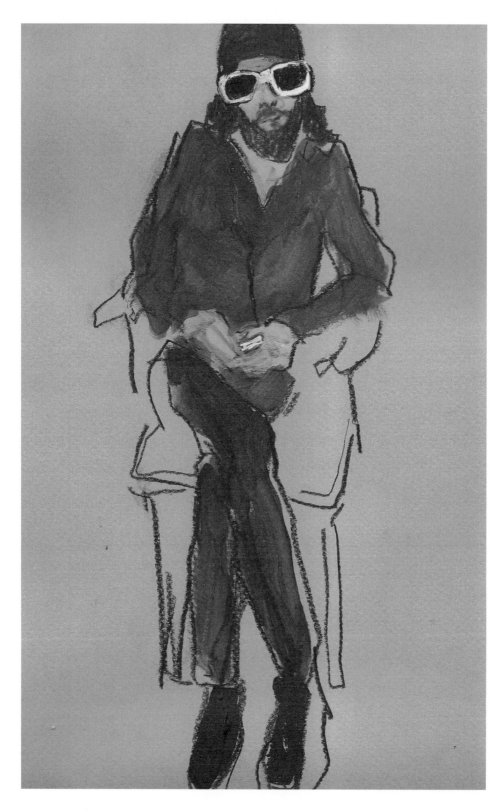

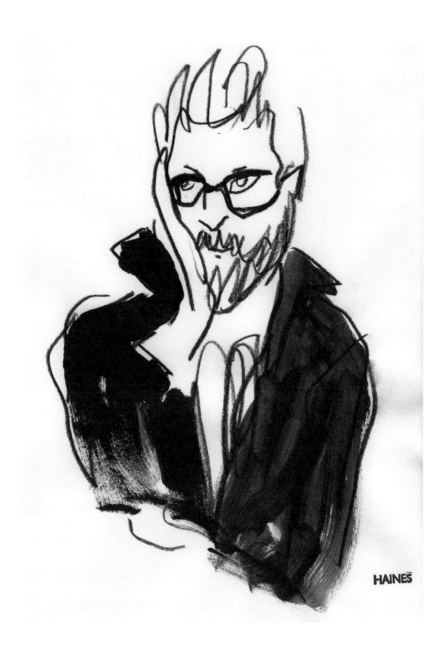

〈GQ〉 행사에 참석한 요한 린드버그
개인 작업, 2012년

맞은편 페이지
**여름의 마지막 태양, 부시윅**
개인 작업, 2012년

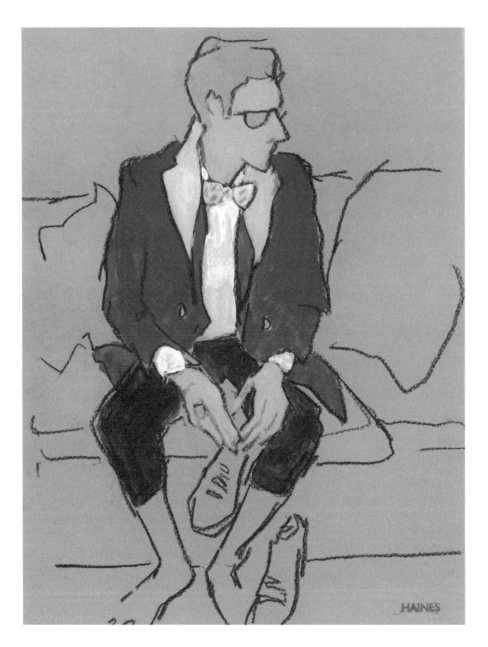

**드리스 반 노튼을 입은 루이지 타디니**
〈페이퍼〉(미국)지를 위해 작업, 2012년

맞은편 페이지
**의자에 앉아 있는 크리스토퍼 할로웰**
개인 작업, 2011년

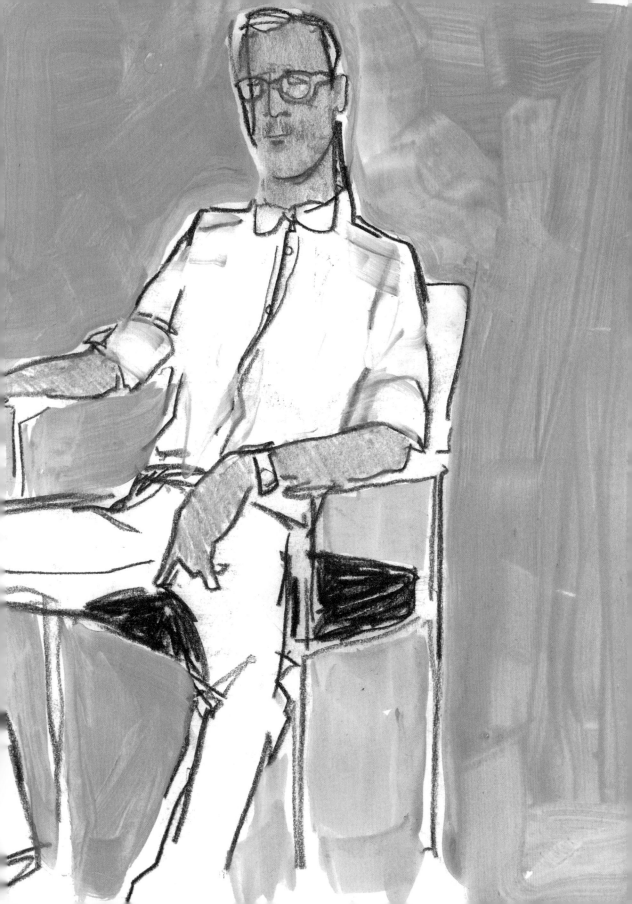

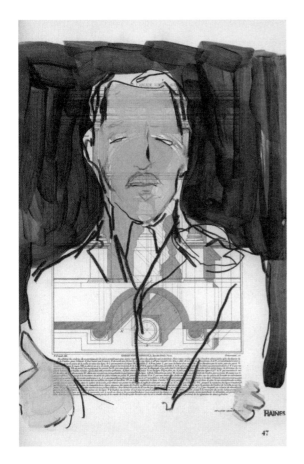

해당 페이지 및 맞은편 페이지
**프라다 2012~2013 A/W**
〈일 팔라초〉지를 위해 작업, 2014년

# 아멜리에 헤가르트

⌣

상업적 목적으로 일할 때는 거의 여성 모델을 그리는 편이지만, 남성 모델을
그리는 작업은 내가 일련의 사고과정을 바꾸는 데 도움이 된다. 나는 매우
강렬한 인물에게 끌리는 경향이 있지만, 종종 사람들의 주목을 끄는 것은 다른 요소다.

ᨆ

스웨덴 출신의 아티스트 아멜리에 헤가르트는 대개 스타일리시한 여성복 일러스트레이션으로
잘 알려져 있지만, 그녀가 개인적으로 작업한 남성 모델 초상들은 그녀의 뛰어나고 자연스러운
잉크 사용 기법을 확연히 드러낸다. 또한 모델을 더 깊고 극적으로 묘사하는 데 심취한 그녀의
스타일 역시 엿볼 수 있다. 아름다움과 얼굴에 집중하는 면은 그녀의 작품 전반에서 나타나며,
이러한 면은 그녀가 〈보그 옴므〉 일본판, 겔랑, 맥 코스메틱스, 세포라 및 해러즈 백화점 등의
기사와 광고를 작업하게 해준 요소이기도 하다.

헤가르트는 여성 모델들을 관능적인 느낌으로 묘사하며 파스텔과 수채 물감으로 작업하는
데, 주로 미인을 통해 힘과 유혹적인 면을 찾아낸다는 생각에 흥미를 갖게 된 때부터 이러한 작
업 방식을 갖게 되었다. 그리하여 그녀의 작업은 옆얼굴 모습, 그들이 가진 아름다움의 상징과
그들의 화장품에 집중되어 있다. 이와는 대조적으로 그녀는 남성을 그릴 때는 심플함을 강하게
드러내는 편이다. 그녀가 그린 남성 인물들은 보다 깊고 더 열정적인 느낌이다. 그녀의 작품 접
근 방식은 미니멀리스트적이며, 완만한 곡선을 이루는 극적인 선과 희미하게 사라지는 가장자
리 처리 등의 표현은 거의 이 세상 풍경이 아닌 것 같은 느낌을 준다. 최근 그녀는 그림을 그리
다 중단한 느낌, 즉 미완성으로 남겨두는 스타일을 선호하는데 '채 완성되지 않은 선들 사이에
서 망설임이 발견되는' 느낌을 좋아하기 때문이다.

헤가르트는 다음과 같이 설명한 바 있다. "일러스트를 그리는 것은 두 가지 이유에서 내게 중
요하다. 하나는 드로잉이 주는 현실적인 경험 때문이다. 특히 가장 좋은 부분은 지금 내가 하고
있는 일을 즐기는 상태, 완전한 고요를 향해 떠내려 가는 듯한 그 순간이다. 다른 하나는 내가
그림을 통해 말하고자 하는 것이 무엇인지 의문을 가지는 부분이다. 왜 이것이 그렇게 중요할
까? 추측컨대, 내가 그림 그리기를 중단했더라면 이를 알아낼 수 있었을 것이다."

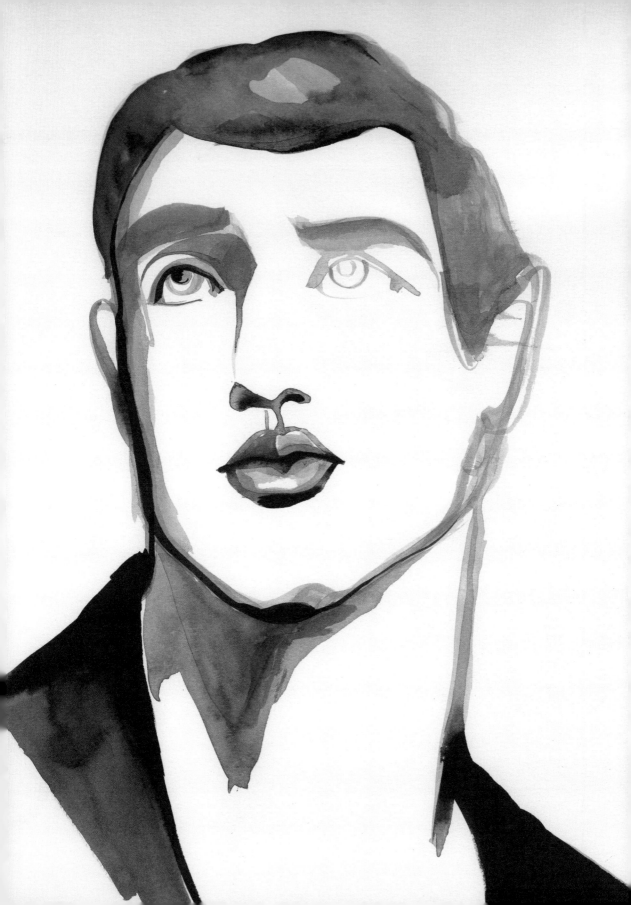

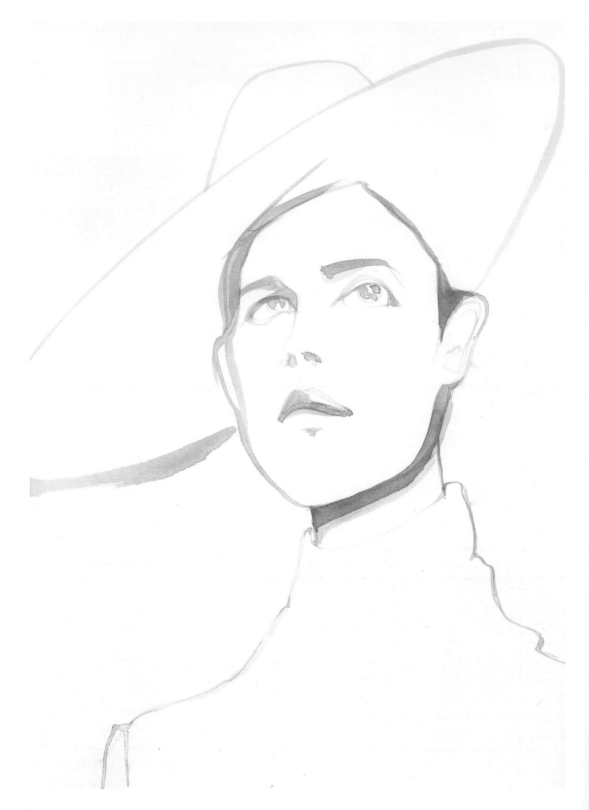

아멜리에 헤가르트

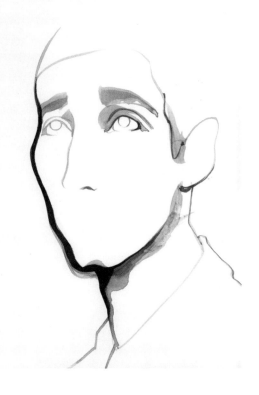

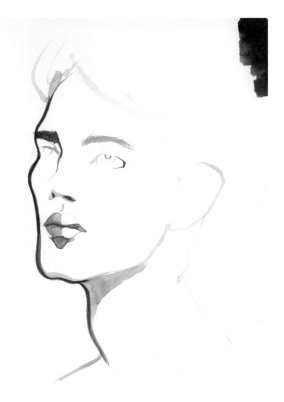

해당 페이지 및 맞은편 페이지
**남자의 초상**
개인 작업, 2013년

**무제**
개인 작업, 2013년

아멜리에 헤가르트

해당 페이지 및 맞은편 페이지
**남자의 초상**
개인 작업, 2013년

아멜리에 헤가르트

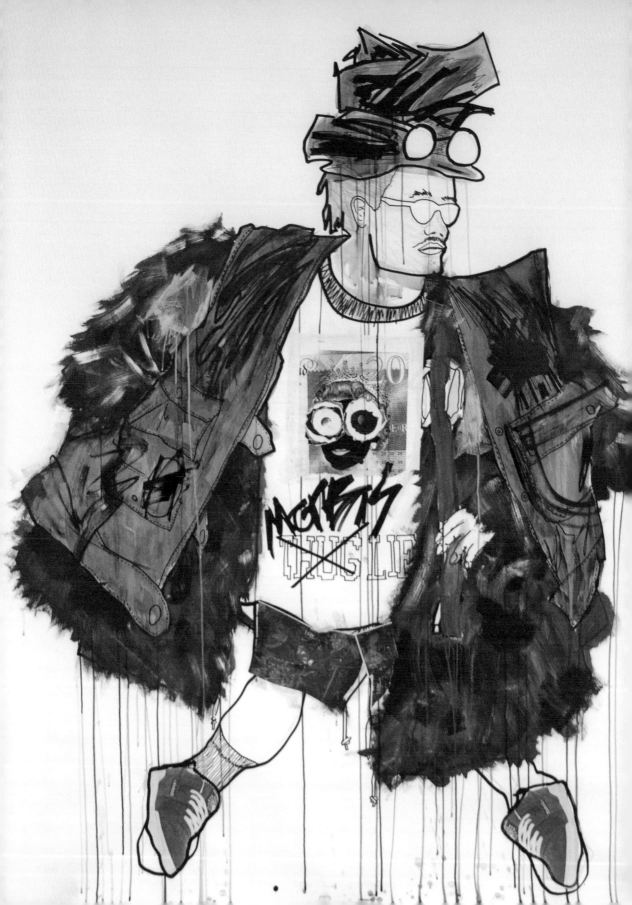

# 리엄 호지즈

v

내가 선호하는 일러스트레이션 스타일은 다양한 재료를 섞어 구성한 것으로,
실물 크기라면 이상적일 것이다… 각 시즌이나 프로젝트는 각자 다른 스토리를 가지고 있으니,
이를 일러스트레이션에 깊이 반영하고자 노력해보면 좋을 것이다.
이는 내가 연구하는 것에 대해 보다 보수적으로 이야기한 것이다.

ᴧ

남성복 디자이너 리엄 호지즈는 룰루 케네디의 패션 이스트 및 맨(젊은 신예 디자이너들을 양성하는 단체들로 크레이그 그린, 크리스토퍼 케인, 조나단 샌더스 및 가레스 퓨 등을 발굴해낸 전적이 있다)과의 작업으로 영국 남성복계의 떠오르는 스타 디자이너가 되었다. 그는 런던 로열 컬리지 오브 아트의 졸업 작품 쇼에서 실제 사람 크기보다도 큰, 몇 피트나 되는 일러스트레이션을 선보였다. 또한 그의 프레젠테이션은 런던 컬렉션에서 가장 흥미진진한 요소 중 하나인 남성복을 다루었다. 그만의 독특한 커다란 실루엣은 페인트, 마커 펜, 파스텔, 프린트된 재료들 및 스프레이 페인트 등으로 제작한 것으로 1990년대 힙합 문화 및 관련 영화에 현대적인 디테일을 더한 것으로 볼 수 있다. 그가 옷을 만드는 방법 역시 자신의 일러스트레이션과 같이 장인정신이 깃들고 수작업의 비중이 큰데, 패치워크한 원단을 염색한 위에 그래피티용 펜으로 작업한 것 등에서 이러한 특징이 나타난다.

호지즈는 자신이 영향을 받은 요소들에 대해 스트리트 아티스트들의 스케치북과 20세기 미국 화가 로버트 라우센버그부터 오래된 펑크 포스터와 잡지에 이르기까지 다양하게 언급한 바 있다. 그는 자신이 '명문가 사람들에게 맞추지 않는 럭셔리 브랜드'를 만든다고 이야기했으며, 이는 2014년 봄/여름 컬렉션에서도 명백하게 드러났다. 패션 이스트에서 열린 이 쇼에서 젊은 남자 모델들은 소파에 앉아 캔맥주를 마시고 있는 모습으로 등장했는데, 이는 분명 일반적으로 선택하는 프레젠테이션 방법과는 매우 달랐다. 호지즈의 이 쇼에 등장한 모든 모델들은 거리 캐스팅을 통해 섭외한 이들이었다. 또한 그는 특정 분위기를 조성하기 위해 친구들끼리 사진을 찍는 것이 도움이 된다는 사실을 발견하고 모델들에게 이 이미지들을 자료로 써 달라고 요청했다. 그는 자신의 작업이 '사회적 상징, 남성미와 대립'에 초점을 맞추었다고 설명했다.

그의 작업은 패션계에서는 쉽게 보기 힘든 적나라한 이미지와 가공되지 않은 강렬함을 가지고 있으며, 크게는 고급스러움에 기반을 두고 패션에 대해 신선하고 흥미로운 접근을 보여준다.

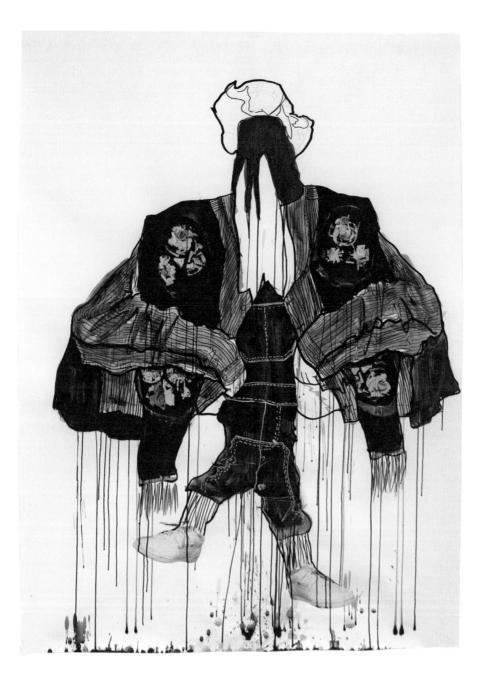

해당 페이지 및 맞은편 페이지
**모리스 온, 2013~2014 A/W**
MA 프리 컬렉션, 2013년

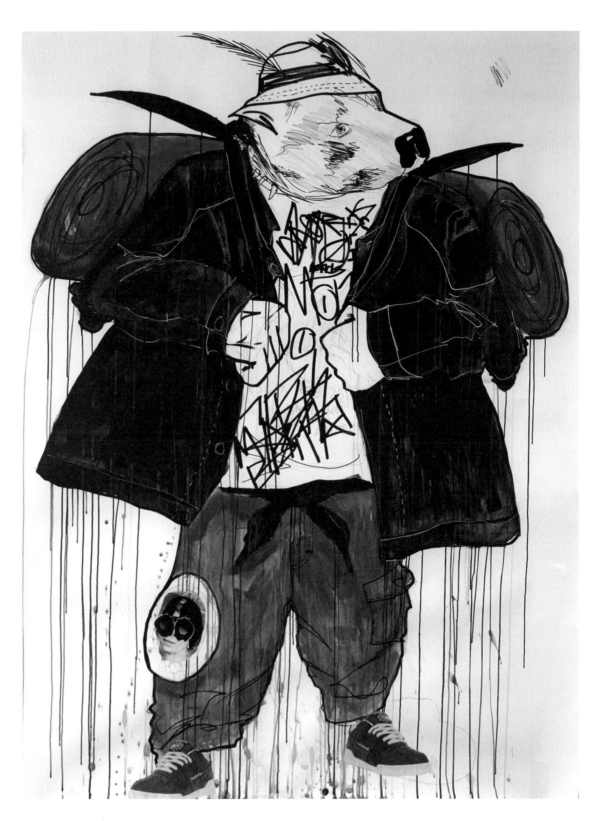

리엄 호지즈

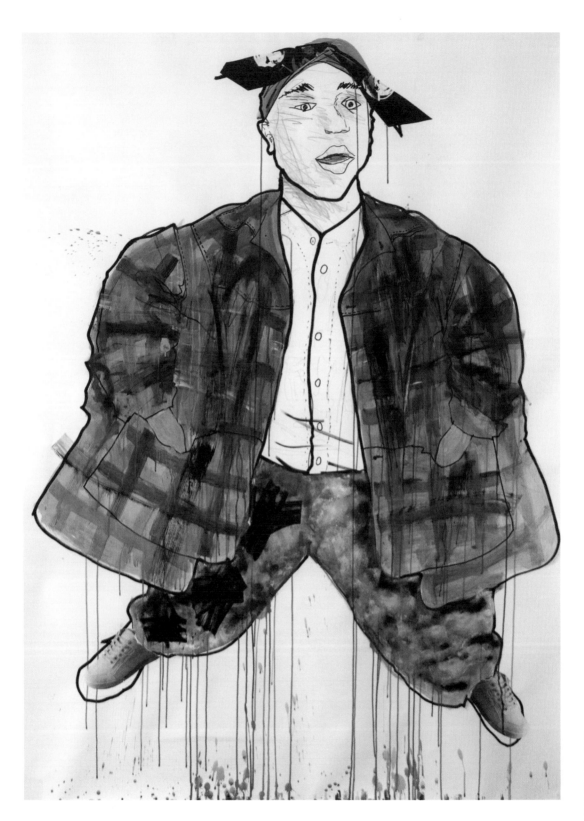

리엄 호지즈

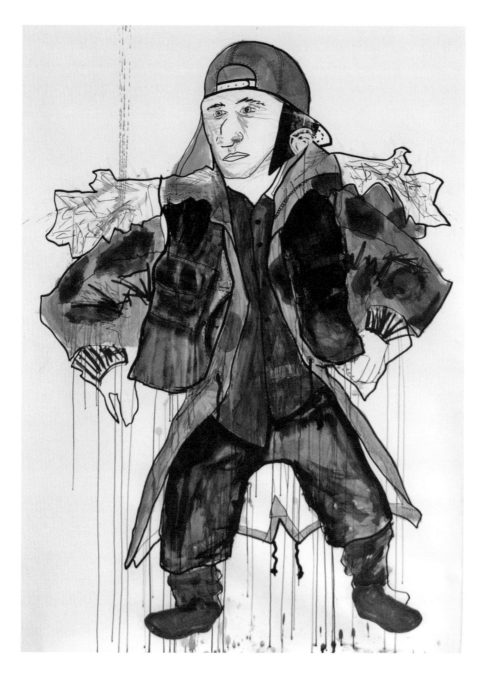

해당 페이지 및 맞은편 페이지
**모리스 온, 2013~2014 A/W**
MA 프리 컬렉션, 2013년

# 잭 휴즈

나는 내가 이 세상에서 보고 싶은 것들을 그린다. 쿨하고 세련되며,
잘 차려입은 남성 및 여성들, 그들이 동시대적이면서도 20세기 중반의 스타일에서
영감을 받은 실현 불가능한 유토피아에 갇혀 있는 모습 말이다.

잘 맞는 양복을 입고 있는 신사의 초상은 런던에 기반을 둔 아티스트 잭 휴즈에게 끊임없는 영감의 대상이다. 런던 킹스턴 대학교에서 일러스트레이션과 애니메이션을 공부할 때부터 그는 쇼트리스트 미디어에서 남성을 위해 발행한 일간 이메일 소식지 〈미스터 하이드〉의 사내 일러스트레이터로 일했으며, 이후 탑맨, 버버리, 다커스 및 닥터 마틴 등의 브랜드와 콜라보레이션을 진행했다. 이 책에 실린 시즌 룩북은 그가 사빌로우의 의류 매장인 홀랜드&셰리와 함께 작업한 것이며 이 외에도 〈엘르〉, 〈에스콰이어〉지, 해러즈 백화점, 런던 교통국, 리버 아일랜드, 〈스타일리스트〉 매거진, 쇼핑 사이트 미스터 포터, 〈뉴욕 타임스〉 및 〈와이어드〉지 등의 고객들과 함께 일한 바 있다. 또한 그는 『신사를 위한 칵테일 가이드The Gentleman's Guide to Cocktails』(2011) 및 『젠틀맨스 핸드북The Gentleman's Handbook』(2013) 등 저널리스트 알프레드 통이 집필한 두 권의 책에 일러스트를 그렸는데 이 작업에서 남성복에 대한 그의 타고난 이끌림을 엿볼 수 있다.

휴즈는 일러스트레이터 J. C. 레이엔데커와 르네 그뤼오를 존경하지만 그가 선호하는 깨끗한 선과 색깔은 미국에 정착한 아르데코 스타일을 반영한다. 이 스타일은 1930년대부터 1940년대의 아르데코 스타일을 미국에서 시대에 맞게 훨씬 현대적인 방식으로 받아들이면서 나타났다. 이 매드 맨Mad Man 시대는 휴즈의 작업 및 일러스트레이션에 커다란 영향을 주었으며 그의 작품은 분명 동시대적임에도 가끔 뉴욕이나 다른 20세기 중반을 상징하는 배경이 나타난다.

휴즈는 자신의 주제에 대해 다음과 같이 설명한 바 있다. "나는 예술이나 사진에서 언제나 먼 곳을 응시하고 있으며 자연스러운 우아함을 가진 인물들에게 이끌렸다. 그들에게는 매우 무심하면서도 아련한 열망이 있으며 나는 내 작품에도 이러한 것들이 약간은 나타난다고 생각한다."

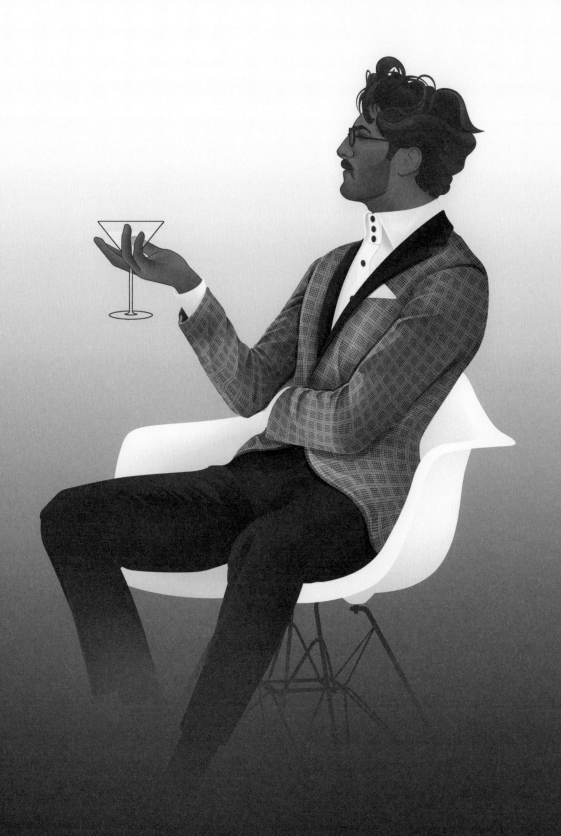

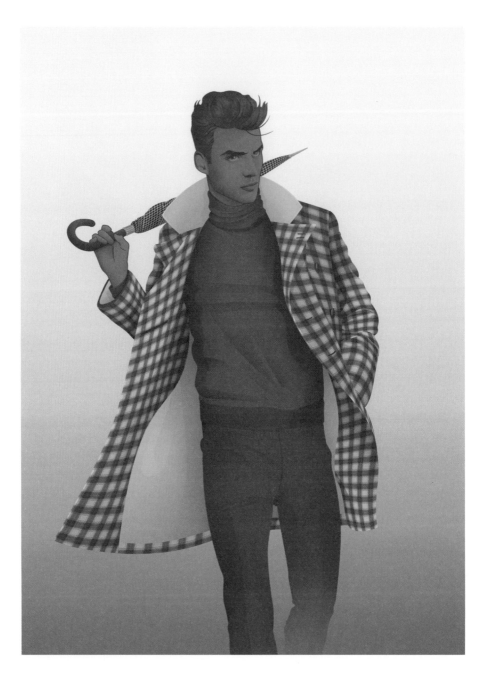

**미스터 블루, 2014 S/S**
홀랜드&셰리 룩북을 위해 작업, 2014년

맞은편 페이지
**터콰이즈**
개인 작업, 2013년

잭 휴즈

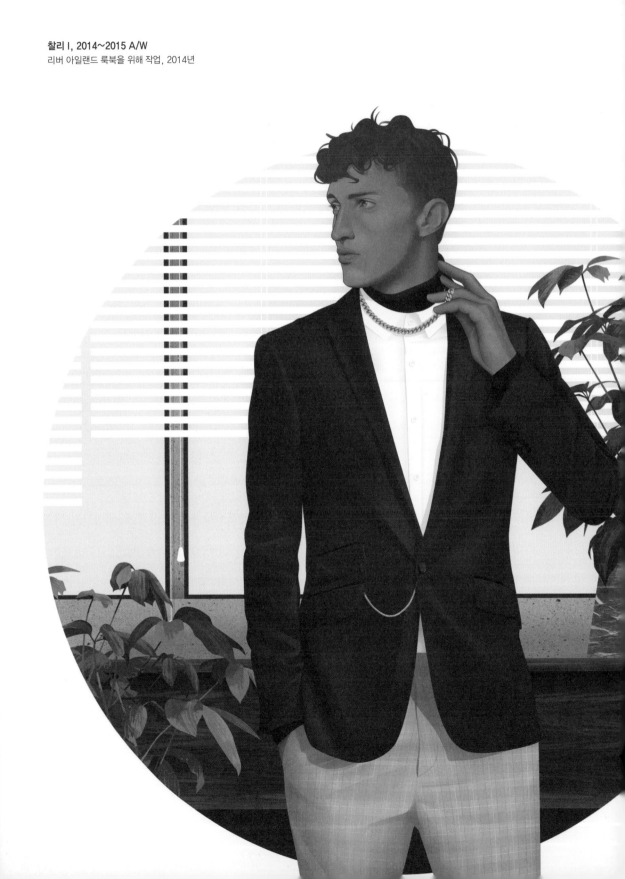

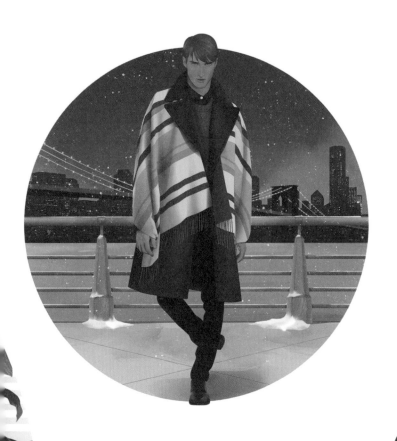

위
**찰리 II, 2014∼2015 A/W**
리버 아일랜드 룩북을 위해 작업, 2014년

오른쪽
**세바스찬, 2014∼2015 A/W**
리버 아일랜드 룩북을 위해 작업, 2014년

# 카림 일리야

～

나는 색깔, 질감과 형태에 중심을 두며 언어적 설명은 피한다. 줄거리를 이야기하는 것보다는
내가 그리는 대상의 근본적 성질, 그 최소한의 형태에 집중하는 것이다.

～

레바논의 베이루트에서 태어나 아홉 살 때 미국으로 이주한 카림 일리야는 현재 버몬트 주에 기반을 두고 있다. 그는 텍사스 대학교에서 패션 디자인을 공부했으며 뉴욕의 FIT에서 디자인 공부를 계속했다. 그가 패션계에서 처음 일하기 시작한 곳은 조르지오 아르마니였으며, 1992년부터 지금까지 프리랜서 일러스트레이터로 일하고 있다. 그가 처음 의뢰받은 일은 뉴욕에 있는 로메오 질리 매장의 크리스마스 윈도우를 위한 일러스트레이션이었다. 일리야와 함께 일한 클라이언트들의 목록에서 알 수 있듯이 그는 패션계에서 가장 명성이 높은 브랜드, 유통업체 및 매체들과 함께 일했는데 이들 중에는 루이비통, 티파니 앤 코, 삭스 피프스 애비뉴, 블루밍데일즈, 〈W〉 매거진, 〈하퍼스 바자〉, 〈인터뷰〉 매거진, 〈보그〉 및 펜디 등도 있다. 또한 그는 많은 일류 광고 에이전시들과 함께 일했으며 랜덤 하우스 출판사에서 펴낸 F. 스콧 피츠제럴드의 소설들(2011년) 등 다수의 책 표지 작업도 했다.

미묘한 실루엣을 그리는 데 거장인 일리야는 수채 물감과 잉크의 톤을 조절하며, 깊고 보석과도 같은 특유의 보라색, 황토색 등으로 대상의 자세 및 포즈의 섬세한 부분들을 표현한다. 그가 그린 일러스트레이션에서 남성은 여성보다 훨씬 심플한 형태로 표현되는데, 여성들은 주로 깃털이 달린 액세서리나 치렁치렁 늘어뜨린 주얼리 및 세련된 헤어스타일 등 장식적인 요소들로 꾸며져 있어 우아하고 화려한 세계를 보여준다. 남성들 역시 우아하고 화려하나 이들은 클래식한 스타일로 옷을 입거나 심지어 가끔은 옷을 입지 않은 상태로 묘사되기도 한다. 이들은 최근의 스트리트 스타일 남성들을 보여주지는 않으나 이상적이고 아름답게 재단된 옷을 입은 신사들이다. 일리야의 미니멀리스트적 실루엣은 얼굴이 생략되어 있어 보는 이들이 그림 속 인물들의 라이프스타일을 이해할 수 있을 정도의 전반적인 인상만을 받도록 여지를 남긴다.

**무제**
개인 작업, 2010년

맞은편 페이지
**무제**
개인 작업, 2010년

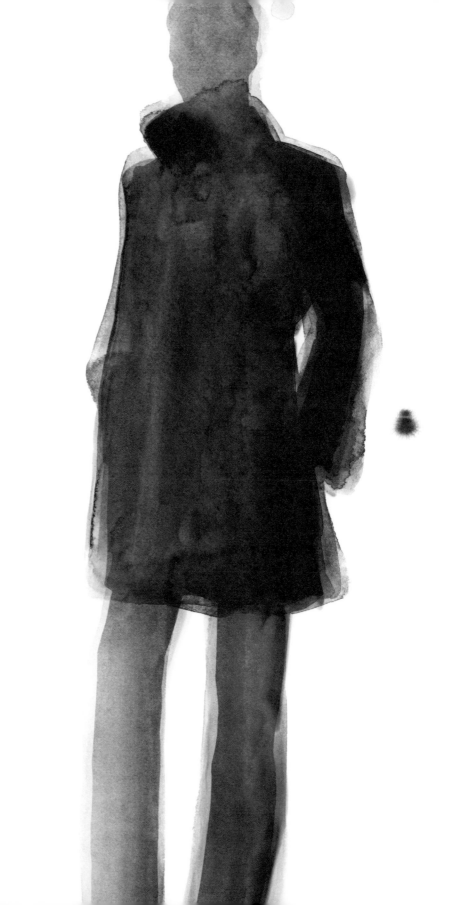

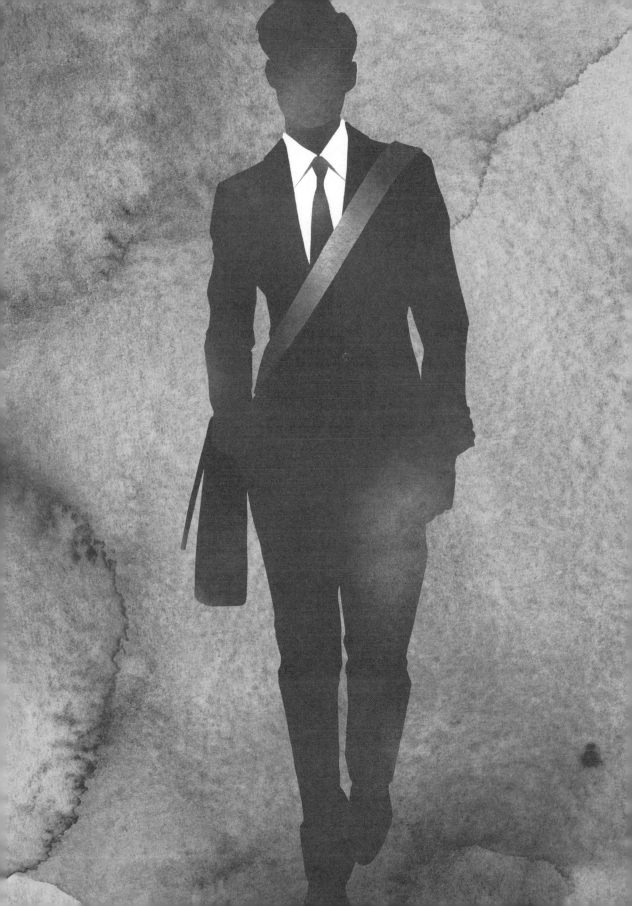

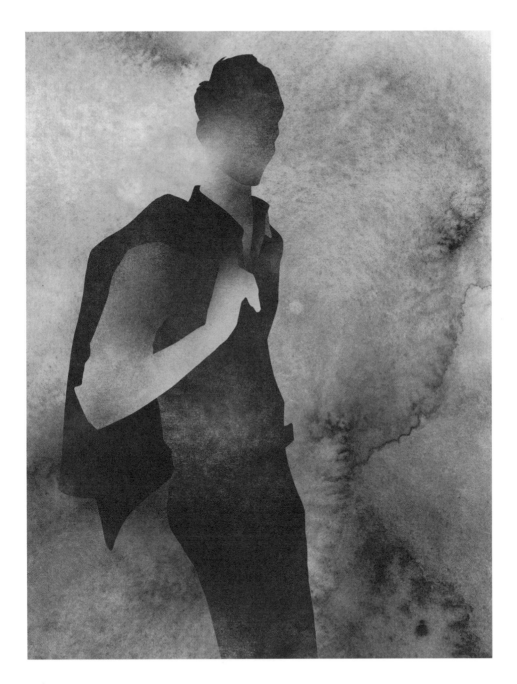

**무제**
메리어트 월드와이드의 광고 캠페인, 2011년

맞은편 페이지
**무제**
메리어트 월드와이드의 광고 캠페인, 2011년

카림 일리야

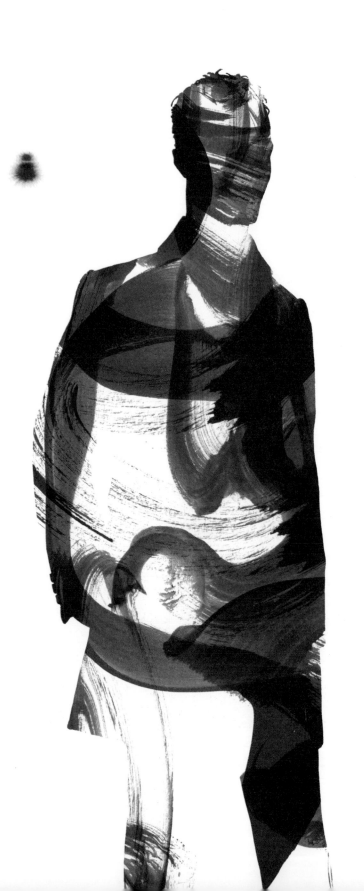

**무제**
니만 마커스를 위해 작업, 2006년

맞은편 페이지
**무제**
개인 작업, 2007년

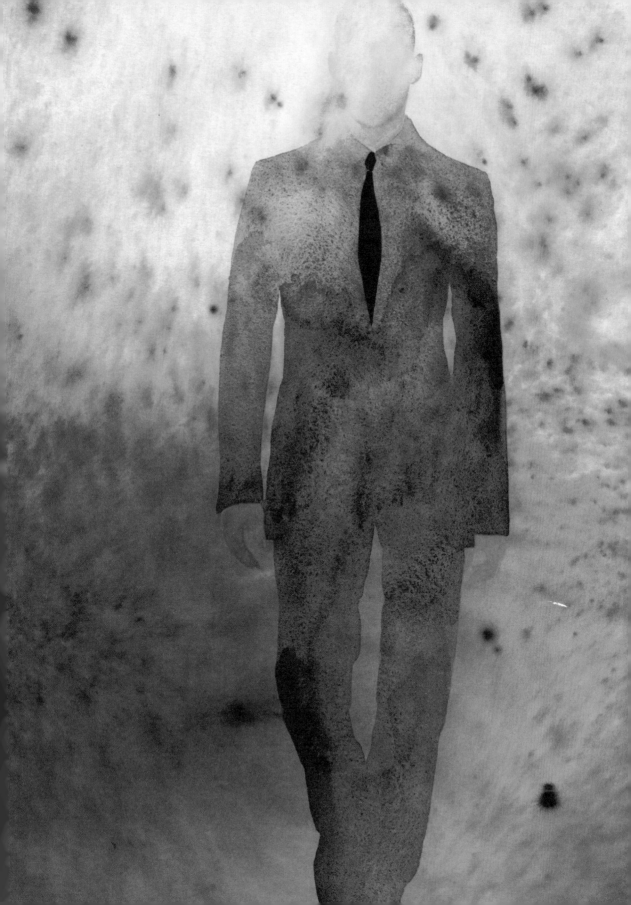

# 지아쿠안

남성을 이해할 때 나는 매혹적인 얼굴과 근육질의 허벅지에 집중하는 경향이 있다. 나는 특유의
아름다움이 있는 사람들에게 이끌리는데, 이는 어려 보이는 얼굴일 수도 있고 가로등 아래서
담배를 피우는 외로운 실루엣이나 형광 불빛 아래 춤추는 사람들일 수도 있다.

지아쿠안은 중국 아티스트 콴 지아의 필명으로 그녀의 작업은 시각적 풍부함이 좌우하며 '풍만
하고 유혹적인 보는 이들의 눈을 위한 향연으로 활기찬 색깔들, 뚜렷이 구분되는 육체의 변형
및 붓놀림이 주는 예상치 못한 즐거움'이라고 설명할 수 있을 것이다. 지아쿠안의 일러스트레
이션은 〈로피시엘 옴므 차이나〉 및 〈GQ〉 중국판 등 중국 남성 잡지의 지면에 주기적으로 등장
하며, 〈도리안〉 및 〈노르딕 맨〉 등의 국제적 잡지에도 실린다. 그녀는 언제나 독특한 옷을 입은
소녀들을 그리는 것을 즐긴다고 이야기한 바 있으며, 현재는 특히 기이한 모델들과 극적인 패션
컬렉션에 끌린다고 한다.

지아쿠안은 중국의 지앙난 대학교에서 그래픽 디자인을 전공했지만 일러스트레이션에 열정
이 있었기에 수채 물감을 재료로 선택했다. 그러나 그녀의 작업은 수채 물감 특유의 '묽은' 톤
으로 대신 생동감 있고 강렬한 느낌을 주는 짙은 색깔들을 사용했으며 패션 일러스트레이션에
서 자주 볼 수 없는 세부 묘사를 보여주기도 한다. 그녀는 그림에서 묘사하는 대상들을 주로 거
의 압도적일 만큼 거대한 크기로 인식한 상태에서 그리는 경우가 많다. 지아쿠안은 복잡하고 장
식적인 무늬를 그리는 작업에서 큰 만족감을 얻으며, 공들여 그려야 하는 디테일에 힘쓰고 매우
사실적인 느낌을 추구한다.

20세기의 조형 미술가들에 대한 공감 역시 지아쿠안의 작업에서 뚜렷하게 나타나는 점이다.
루시앙 프로이트의 육감적인 습작들, 엘리자베스 페이튼이 그린 붉은 입술의 소년들 및 에곤 실
레가 그린 늘어난 상반신의 인물화 등은 모두 그녀의 작품에서 중요한 영감의 원천으로 명백히
드러난다. 또한 그녀가 그린 남성 인물화는 성적인 느낌도 강하다. 그들의 주위는 세부 디테일
로 가득 차 있으며 행동 및 묘사는 온갖 시각적 요소와 색깔들로 복잡해 보이나, 인물의 표정은
그와는 대조적으로 평화롭고 묘한 매력을 풍긴다. 이러한 섬세한 대조는 인물들의 초탈을 강조
한다. 그들은 연약한 인상을 남기나 그 인상은 시선을 사로잡기에 충분하다.

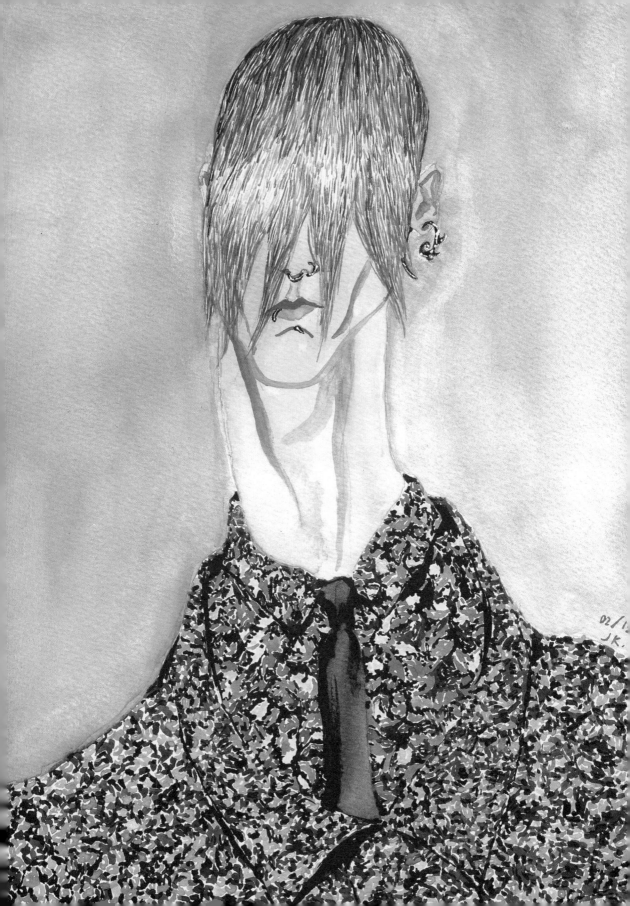

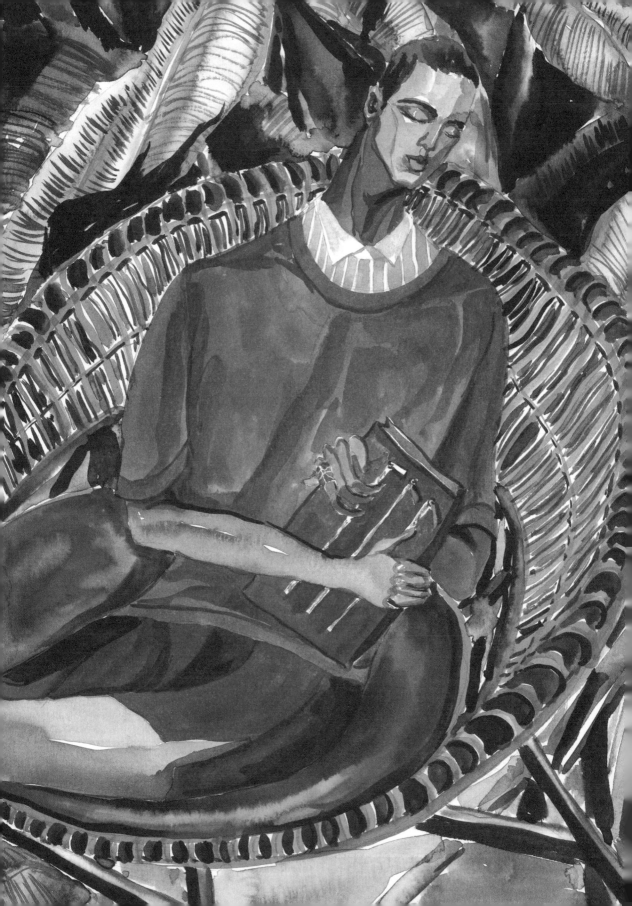

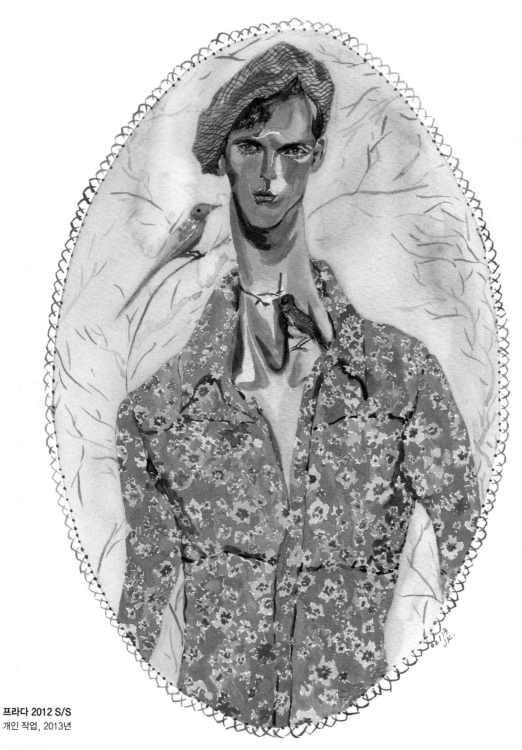

**프라다 2012 S/S**
개인 작업, 2013년

맞은편 페이지
**'피콕' 기사 삽화**
〈도리안〉(스웨덴)지를 위해 작업, 2013년

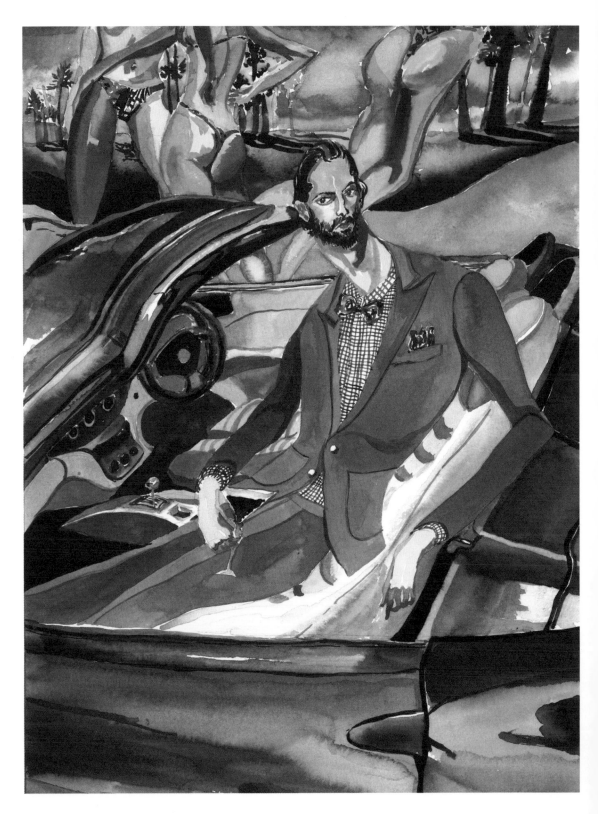

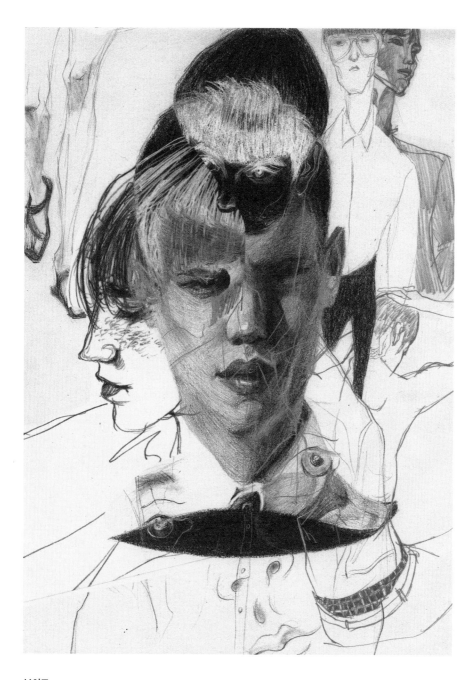

**보이즈**
개인 작업, 2011년

맞은편 페이지
**톰 포드 2013 S/S**
〈FHM〉(중국)지를 위해 작업, 2013년

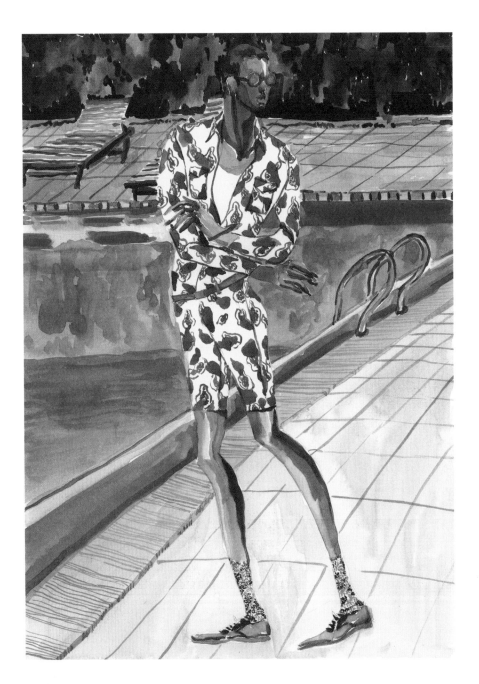

**'피콕' 기사 삽화**
〈도리안〉(스웨덴)지를 위해 작업, 2013년

맞은편 페이지
**루이비통 2013 S/S**
〈FHM〉(중국)지를 위해 작업, 2013년

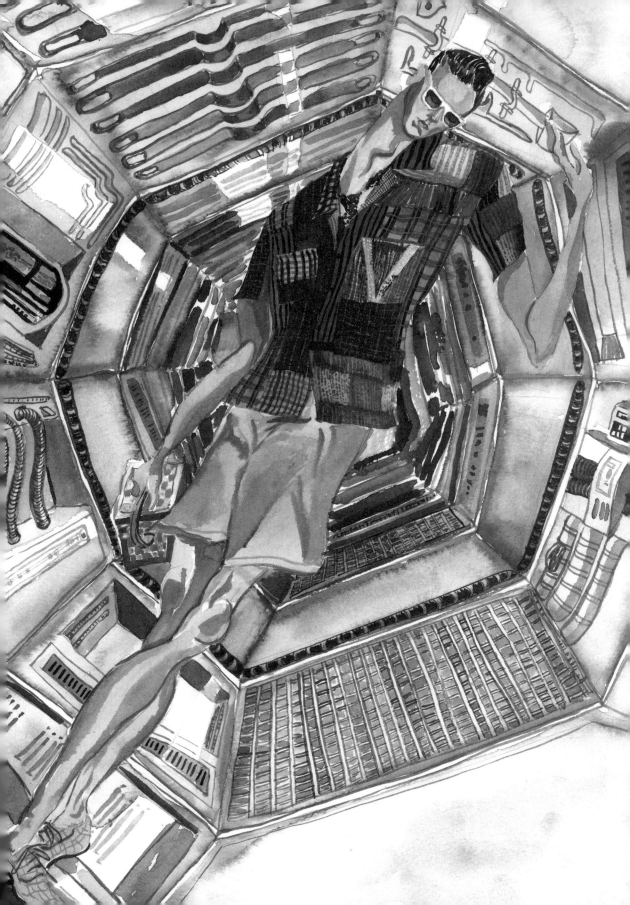

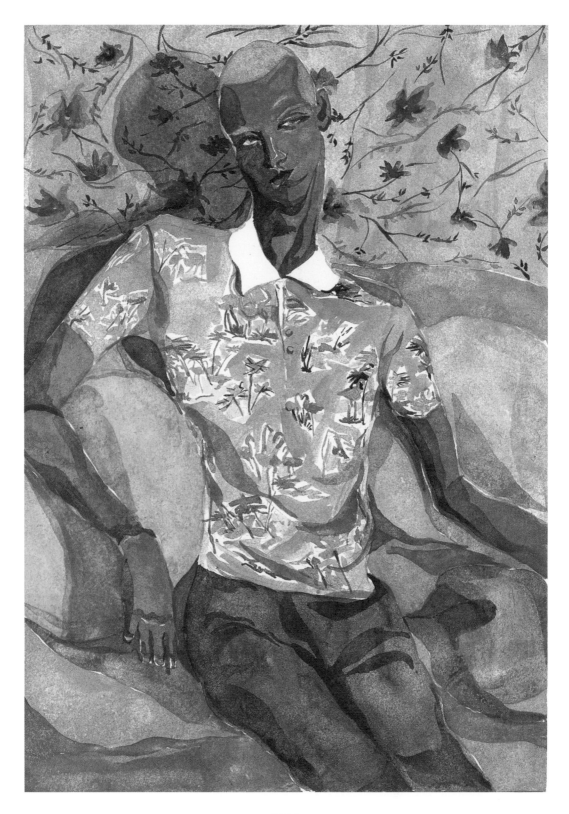

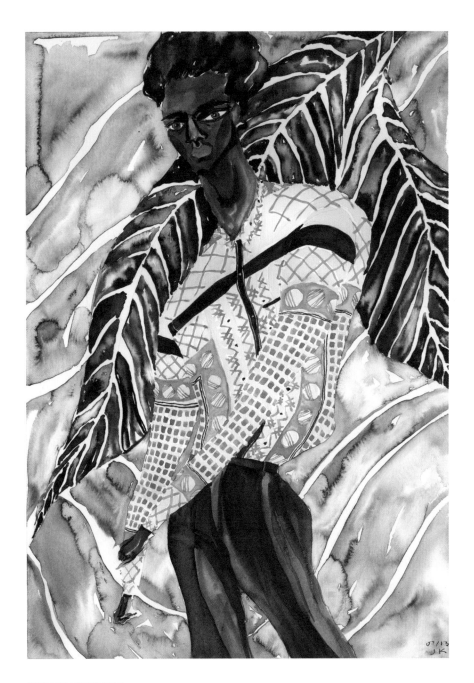

**버버리 프로섬 2013 S/S**
개인 작업, 2013년

맞은편 페이지
**탑맨 2009 S/S**
개인 작업, 2011년

# 마르틴 요한나

나는 남성을 그릴 때 그들의 광대뼈, 코, 그리고 꿈꾸듯 먼 곳을 응시하는 시선을 그리는 것을
좋아한다. 나는 《바람과 함께 사라지다》의 레트 버틀러를 현대판으로 그리는 것을 선호하는데,
그는 한 여자나 남자를 매우 좋아하게 되었어도 절대 그 사실을 드러내지 않으며,
한 곳에 잡아둘 수 없고 섹시하며 약간은 천박한 면이 있는 인물이다.

독일 출신 아티스트 마르틴 요한나는 남성복을 그리기 시작한 기간은 비교적 짧지만 음악가,
그래픽 디자이너 및 아티스트들의 초상화를 그린 경험이 있어 잘 생긴 남성들을 묘사하는 데 친
숙하다.

요한나는 암스테르담에서 일러스트레이터 및 강사로 일하고 있으며 자신이 영향을 받은 요
소로 하이패션, 민속 문화 및 다양한 이야기들을 꼽는다. 패션 디자이너로 일하던 그녀는 2008
년 중반에 진로를 바꾸어 미술에 집중하여 일러스트레이션 작업 의뢰를 받기 시작했다. 그때
부터 그녀의 스타일은 세부까지 자세히 묘사하는 사실주의적 면 및 색깔을 강조하는 쪽으로 유
기적인 발전을 이루었으며, 여백과 선의 디테일들을 사용해 보다 단순하게 대상에 접근하는
특징을 갖게 되었다. 그녀의 작품 대부분은 여러 재료들을 섞어 사용했는데, 수성 유화 물감과
목탄 또는 나무나 캔버스 위에 잉크를 쓴 것들이 있으며 때로는 종이와 연필로만 작업한 것들
도 있다.

요한나의 모델들은 주로 정지한 상태로 멍해 보이고 비현실적인 느낌을 준다. 눈을 그리는
그녀의 독특한 방법은 모델들이 겸손하면서도 약간은 위협적인 인상을 주어 매우 생소한 표
정을 만든다. 그녀가 그리는 남성들은 때로 신비주의와 오컬트를 떠올리게 하는 상징적인 이
미지들에 둘러싸여 있기도 한데, 이 주제는 요한나가 받은 가정교육 및 판타지 세계로 향한 어
릴 적 상상력의 결과물이다. "비록 내가 자란 작은 마을에서는 아웃사이더처럼 행동하는 것이
허용되지 않았지만 내 상상력은 절대 사라지지 않았으며 드로잉, 색칠 및 춤과 창의적인 분출
구를 통해 내 감정을 발산했나… 내가 그림을 그리고 색칠할 때, 이 세상은 투명하고 유동직이
된다."

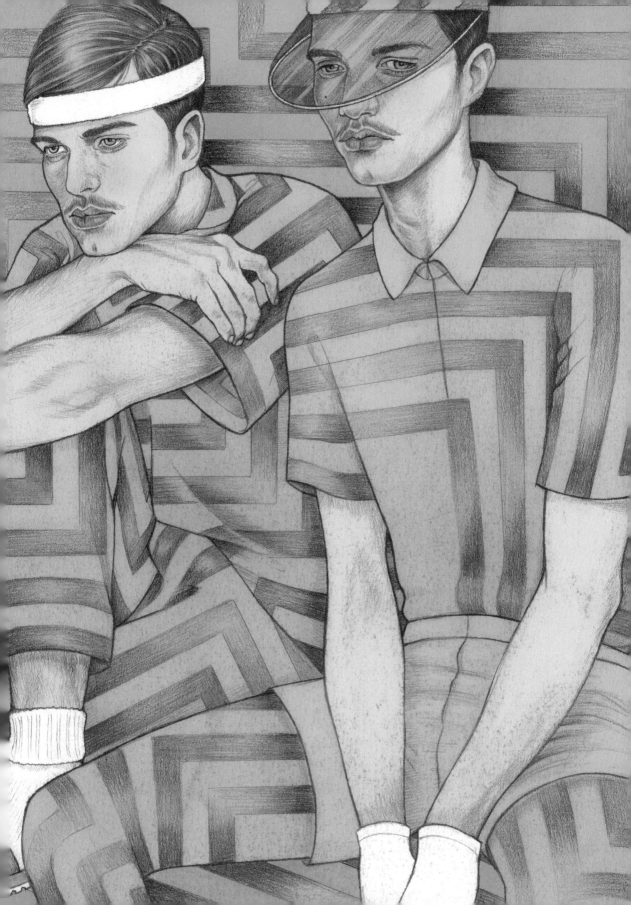

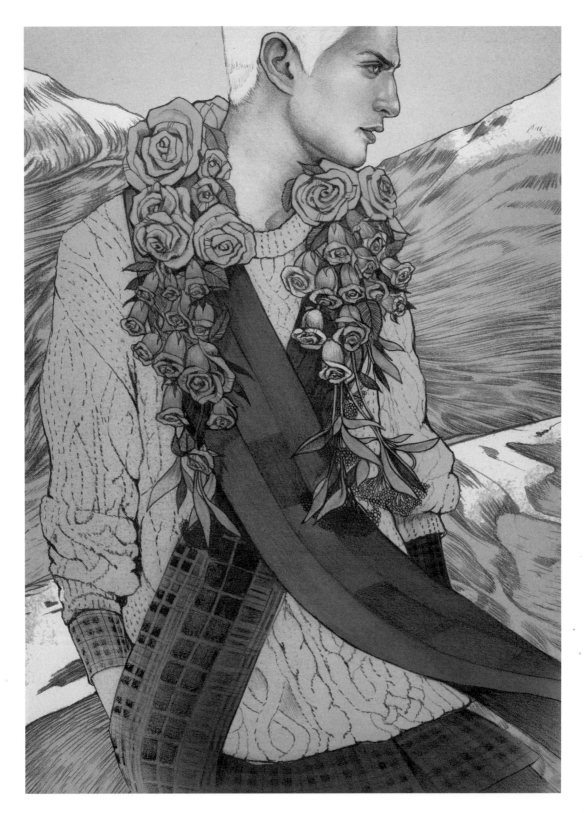

마르틴 요한나

**닐 크러그와 리프 포다스키**
〈브라이트 다이어리즈〉(독일)지를 위해 작업,
2014년

맞은편 페이지
**섀넌 샘슨 2014~2015 A/W**
〈유니트〉(포르투갈)지를 위해 작업,
2014년

위
**무제**(남성복 2015 S/S)
이 책을 위해 특별히 작업, 2014년

오른쪽
**소파**Sopa
개인 작업, 2009년

맞은편 페이지
**톰 브라운 2014~2015 A/W**
〈유니트〉(포르투갈)지를 위해 작업, 2014년

마르틴 요한나
172

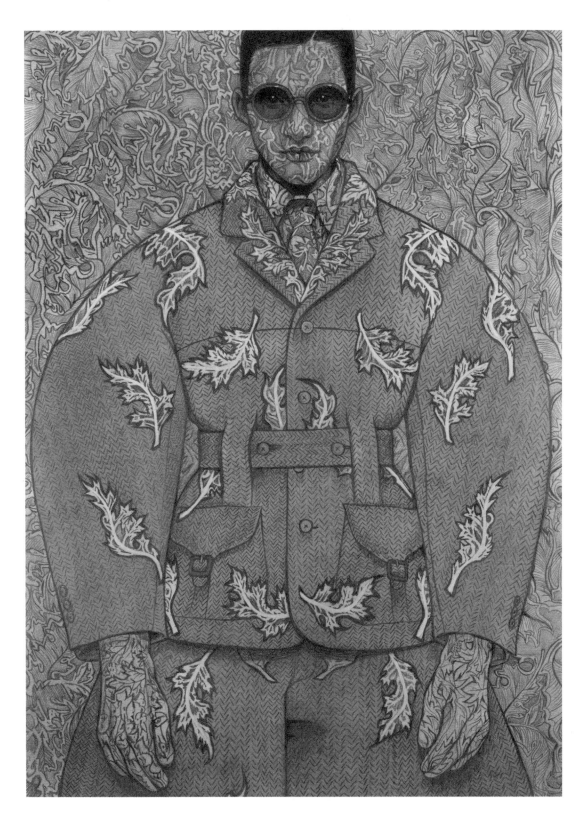

마르틴 요한나

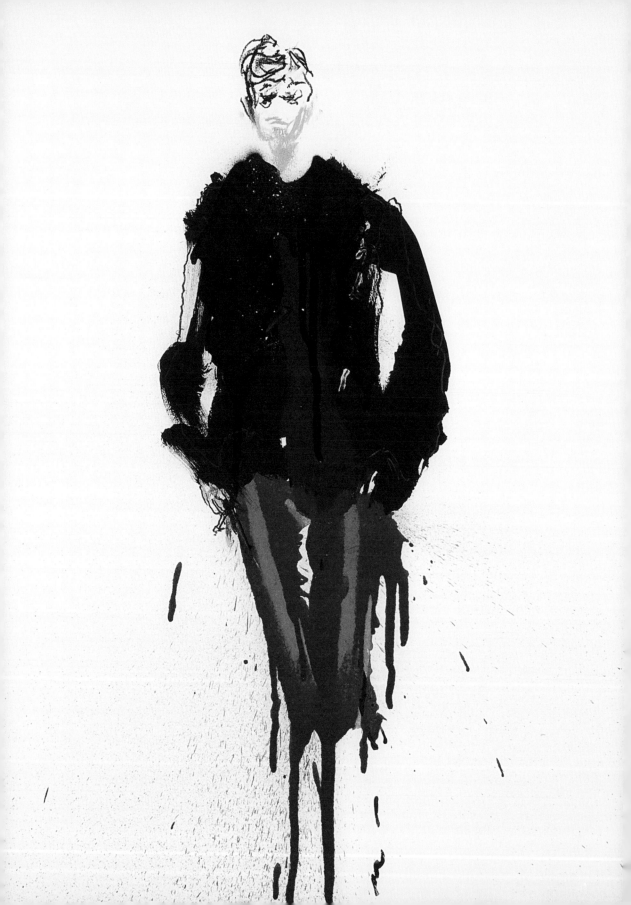

**토템 패션**(파리의 신진 디자이너 전문 쇼룸. 토템TOTEM. 파리에 매장이 없는 새로운
디자이너들의 컬렉션을 상당 부분 구비해 놓고 전문 화보 촬영 등에 의상을 대여하며
디자이너와 클라이언트를 이어주는 역할을 한다-옮긴이)
프레스 오피스에 있는 쿠키 드 살베르트(토템의 디렉터이자 대표), 2008년

# 야르노 케투넨

나는 표현이 풍부하면서도 스케치에 가까운 생생한 드로잉을 통해 인물들 및 이따금 발생하는 중요한
순간들의 정수와 분위기를 잡아내는 데 집중하며, 그릴 때 대상과 분위기에 맞게 재료를 선택한다.

야르노 케투넨은 핀란드 출신의 일러스트레이터이자 화가, 제도사이자 디자이너로 추상적 표
현주의와 새로운 표현주의에 영향을 받은 매혹적이고 즉흥적인 스타일의 작업을 보여준다. 그
의 역동적인 작업은 디자이너의 옷에 대한 세부 정보를 제공하는 대신 그 옷을 캣워크의 에너
지, 흥분 및 가벼운 재미를 보여주고 움직이는 패션 모델들의 독특한 실루엣을 반영하는 출발
점으로 삼는다. 이를 위해 그는 색조 화장품, 글리터 및 스프레이 페인트 등 보기 드문 재료들을
사용한다.

케투넨은 브뤼셀에 있는 신트 루카스 시각예술대학교에서 예술 및 그래픽 디자인을 공부했
으며 이 학교에서 일러스트레이션으로 진로를 정하게 되었다. 그는 점점 더 패션에 대한 관심을
키워 나갔으며, 파리에서 열린 웬디 앤 짐의 2007~2008 가을/겨울 컬렉션 때 백스테이지에서
현장을 그리도록 초청받으면서 자신이 처음 명성을 얻었다고 느꼈다. 그는 게오르그 바셀리츠,
빌럼 데 쿠닝 및 안젤름 키퍼 등의 아티스트들의 작품을 시험해 보면서 일러스트레이션의 통찰
력에 대한 흥미를 키웠다. 그는 1930년대 일러스트레이터 크리스찬 베라르와 르네 그뤼오의 즉
흥적인 스타일에서도 영향을 받았으나, 케투넨의 접근법은 보다 직접적이고 다듬어지지 않은
스타일이며, 대상을 기술적으로 보여주는 선들이 갖는 현대적 느낌에 의존하지 않는 편이다.
그는 패션 일러스트레이션 안에서도 직접적인 표현력이 있어 분위기와 모델들의 태도 및 에너
지를 담아내는 드로잉과 보다 직접적으로 옷을 보여주는 그림과는 차이가 있다고 믿으며, 전자
를 해내기 위해서는 패션쇼의 백스테이지에서 그림을 그리는 등 생생한 순간들을 포착할 때만
이 가능하다고 생각한다.

케투넨의 작업은 앤트워프의 MoMu 뮤지엄, 런던의 패션 스페이스 갤러리 및 로스앤젤레스
의 갤러리 누클리어스에 전시된 바 있으며 샤넬, 장 폴 고티에, 디올, 리바이스 및 벨기에의 플
란더스 왕립 발레단 등 전 세계의 클라이언트들과 함께 일했다.

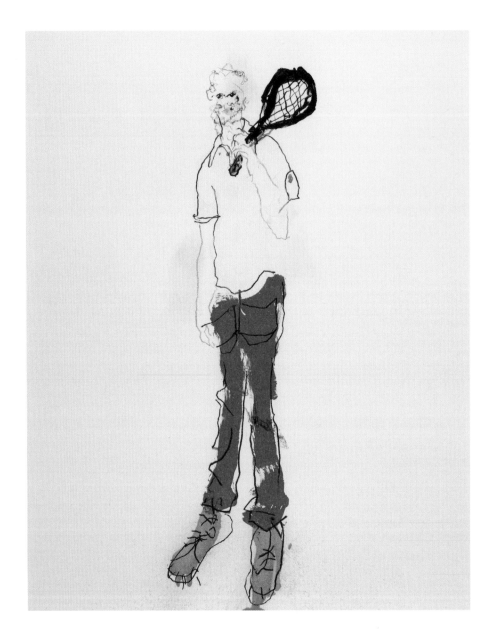

**로우 테니스**
개인 고객 의뢰 작업, 2011년

맞은편 페이지 위 두 장 및 아래쪽 왼쪽 그림
**크리스 반 아쉐 2008~2009 A/W 백스테이지**
2008년

맞은편 페이지 아래 오른쪽
**디올 옴므 2008~2009 A/W 백스테이지**
2008년

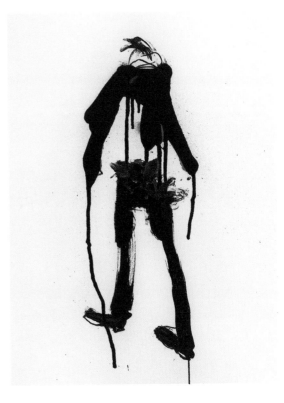
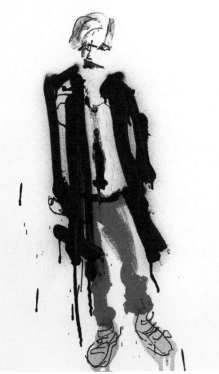
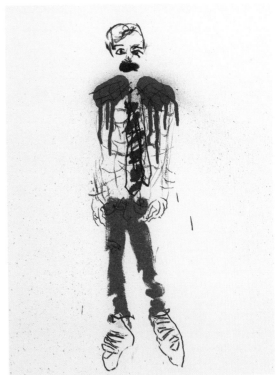

야르노 케투넨

# 리처드 킬로이

나는 항상 모델들의 남성성을 나타내는 부분, 즉 튀어나온 목젖이나 턱선 또는 손등에 관심이
집중되도록 노력하는 편으로, 이는 그 모델들이 날씬하고 여자 같은 느낌일 경우에도 마찬가지다.
나는 포즈의 다양성, 그리고 남성이 가질 수 있는 비율에서 영감을 받는다.

리처드 킬로이는 어렸을 때부터 인물을 그리는 데 흥미가 있었으며, 그의 성장기를 함께 보낸
비디오 게임 및 만화에 등장하는 독특한 옷을 차려입은 인물들을 끈질기게 그렸다. 십 대 때 그
는 알폰스 무하가 그린 주름이 주는 시각적 매력과 재스퍼 구달, 줄리 버호벤(272페이지 참조) 및
딘 척 등의 작품이 실렸던 〈더 페이스〉 매거진을 통해 패션 일러스트레이션의 세계에 눈떴다.
이 외에 그가 영향을 받은 중요한 요소로는 로버트 롱고의 연작 '도시의 남자들'의 포즈, 허브
릿츠의 강렬한 구성, 그리고 바로크 시대의 근육질 남성 조각 작품 등을 들 수 있다. 리즈 예술
학교에서 공부한 킬로이는 런던의 센트럴 세인트 마틴 예술 및 디자인 학교에서 교수로 일했으
며, 로열 컬리지 오브 아트의 초빙 교수로 활동했다.

킬로이는 목탄을 사용해 사진으로 찍은 듯 정교한 스타일로 남성 일러스트를 그리는데, 이 덕
분에 작품이 마치 조각과도 같은 느낌을 준다. 날이 갈수록 그는 모델과 직접 작업하는 편인데,
항상 그가 매력을 느끼는 요소들, 즉 강인한 코, 잘 생긴 손, 두드러진 목젖, 날카로운 눈빛 및 묘
한 매력을 풍기는 시선 등의 특징을 갖춘 이들로 직접 선택한다. 이들은 어엿한 남성이지만 아
직 어리고 날씬하여 소년 같은 느낌을 준다. 킬로이의 스타일은 여백과 연삭 작용 및 단순함을
활용한다. 즉 사진과 같은 사실주의에 유동적인 선을 결합하고 색깔은 아껴서 효율적으로 사용
하는 스타일이다. 또한 그의 작업은 옷의 디테일로도 알아볼 수 있는데, 특히 가죽 표면의 묘사
가 뛰어나다.

그와 함께 작업한 클라이언트들은 〈누메로〉 및 〈V맨〉 매거진, 존 스메들리 및 리 로치 등이며
전 세계 카날리 매장의 윈도우에 사용된 일러스트레이션을 작업한 바 있다. 또한 2013년 4월에
는 그가 그린 패션 일러스트레이션 중 몇 작품이 런던 빅토리아 앤 알버트 뮤지엄의 패션 드로잉
분야 영구 소장 컬렉션에 포함되었다.

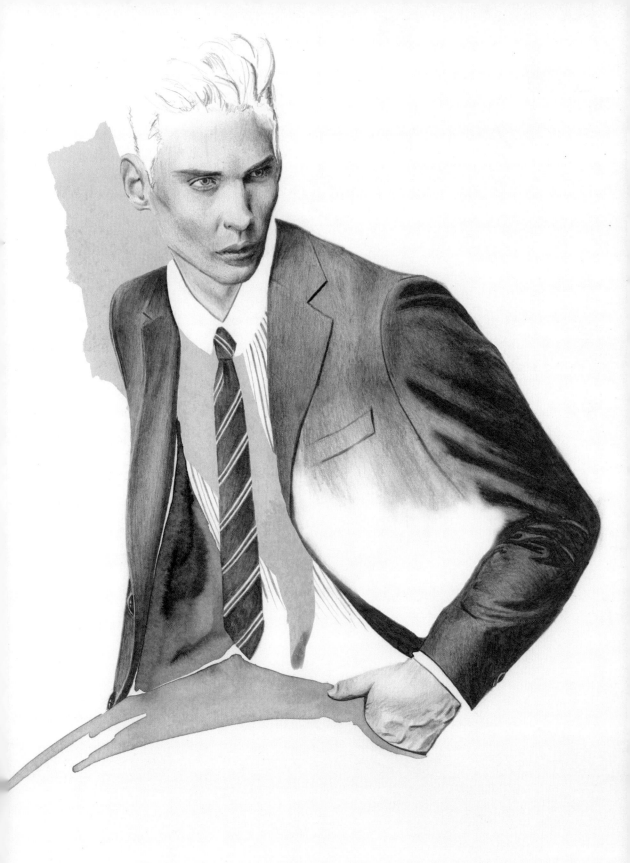

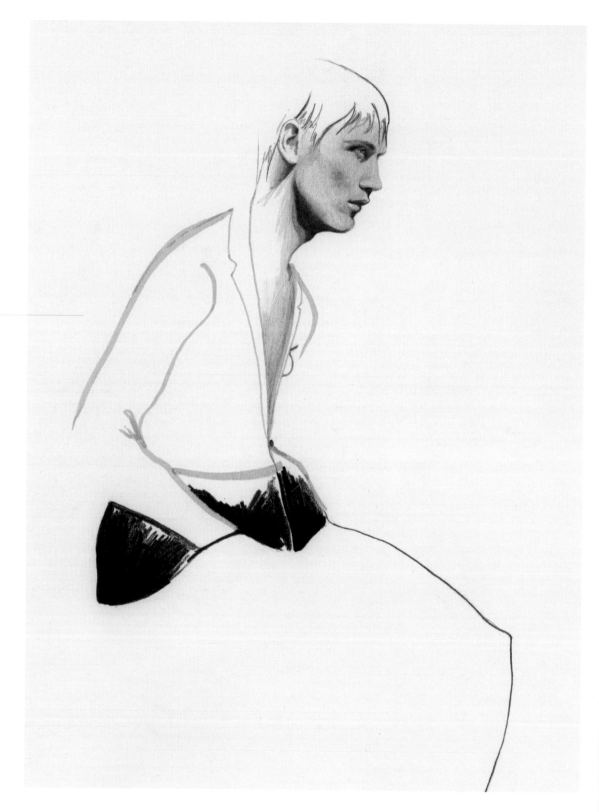

리처드 킬로이

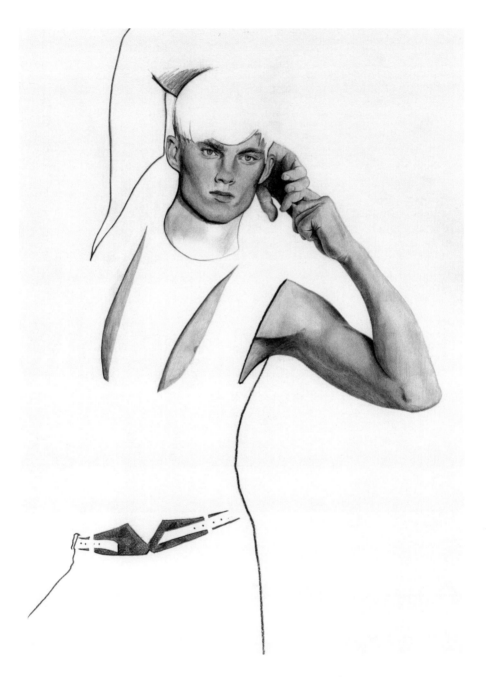

**티에리 뮈글러 2013 S/S**
〈옴므 스타일〉을 위해 작업, 2012년

맞은편 페이지
**질 샌더 2009 S/S**
개인 작업, 2012년

오른쪽
**리 로치 2014 S/S**
〈A 매거진〉(벨기에)을 위해 작업, 2014년

아래
**J. W. 앤더슨이 디자인한 케이프**(거꾸로 입은 모습)
톰 그레이하운드 파리 매장을 위해 작업, 2014년

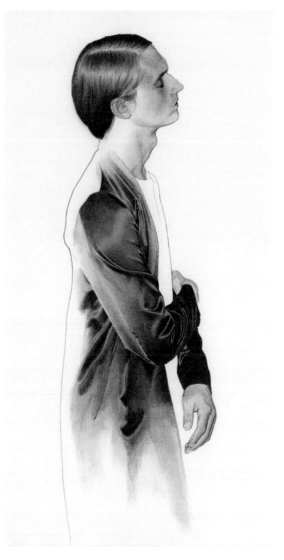

맞은편 페이지
**휴고 바이 휴고 보스**
〈디코이〉(영국)지를 위해 작업, 2010년

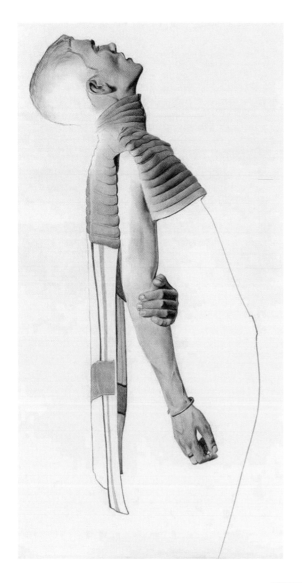

리처드 킬로이

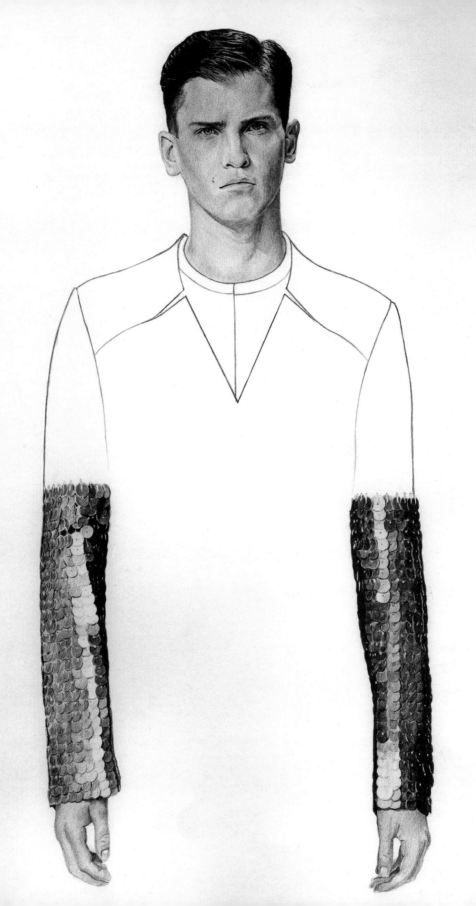

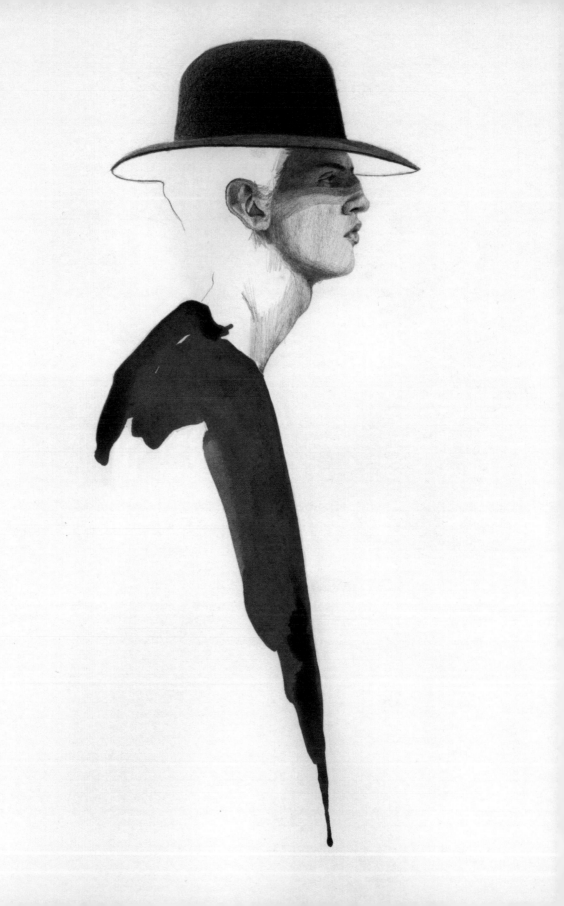

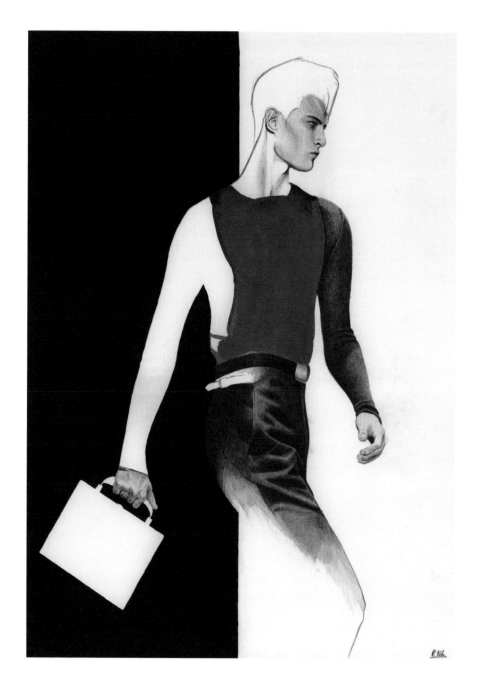

**랑방 2012~2013 A/W**
개인 작업, 2012년

맞은편 페이지
**디올 옴므의 모자**
개인 작업, 2011년

# 마르코 클레피시

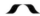

나는 진문 모델들을 쓰는 것을 좋아하지 않으며 친구들이나 거리에서 만난 낯선 사람들을 모델로
그리는 것을 선호한다. 나는 두드러진 광대뼈, 큰 입이나 치아, 흉터 또는 광기 어린 눈을 좋아한다.
결함이 때로는 완벽을 만드는 조건이 되기도 한다.

밀라노에 기반을 둔 아티스트 마르코 클레피시는 광고, 라이브 이벤트 및 브랜드 맞춤 콘텐츠
제작자로 BMW, 삼성, 마이크로소프트, 라이브 네이션 등의 문화계 및 기업 클라이언트들과 함
께 일했다. 또한 그는 드로잉, 그래피티 및 그래픽 디자인에서부터 각종 구조물과 라이브 퍼포
먼스까지 다양한 분야에서 창조성을 발휘했다. 그가 의류 브랜드 칼하트와 작업한 일러스트레
이션 기반 광고 캠페인은 유명세를 떨쳤는데, 이 작업은 작업 전반의 특징인 굵은 글씨체처럼
인물 및 색깔을 극도로 단순화하고 직접적으로 표현해 시각적으로 강렬한 느낌을 준다. 이 콜라
보레이션에서 클레피시는 "그 일은 매우 쉬웠다. 칼하트는 브랜드의 전통적 시각 광고를 맡을
새로운 일러스트레이터를 찾고 있었고 브랜드의 방향에 큰 변화를 주던 때였다"라고 이야기했
다. 그는 자신이 타고난 창의적 자유로움을 발휘했고, 칼하트는 개방적인 생각으로 콜라보레이
션에 접근했다.

이 책에 실린 클레피시의 작업은 칼하트의 2009년 가을/겨울 및 2010년 봄/여름 광고 캠페인
으로 그가 단순한 구성에 남긴 자신의 발자국이라고 표현하는 특징을 보여준다. 이는 거칠고 규
칙적인 펜놀림과 한 가지 색만을 최소한으로 자제하여 사용하는 것 등이다. 그는 그래피티 아티
스트로도 일했으나, 이는 지금의 작업과는 별개의 것이라고 주장한다. 그러나 이러한 그의 배
경은 칼하트의 스트리트 웨어 철학에 대한 공감을 가능하게 했으며 이는 그가 브랜드와 함께 진
행한 캠페인에도 반영되었다.

밀라노의 나빌리오에 위치한 여러 분야에 걸친 예술 공간 RADIO의 설립자이기도 한 클레피
시는 그가 최근 작업한 공연, 인터랙티브 무대 세트 디자인 및 광의의 시각디자인 등 자신의 다
양한 경험들을 하나로 합치는 작업을 하고 있다. RADIO는 클레피시가 정한 주제에 맞게 아티
스트나 컨텐츠 제공자를 초대해 정기적으로 특별한 행사들을 열고 있다. 또한 그는 밀라노의 유
러피안 디자인 학교에서 창의적 리서치를 가르치고 있으며 호기심과 리서치의 가치에 대한 워
크샵을 연속적으로 개최하기도 한다.

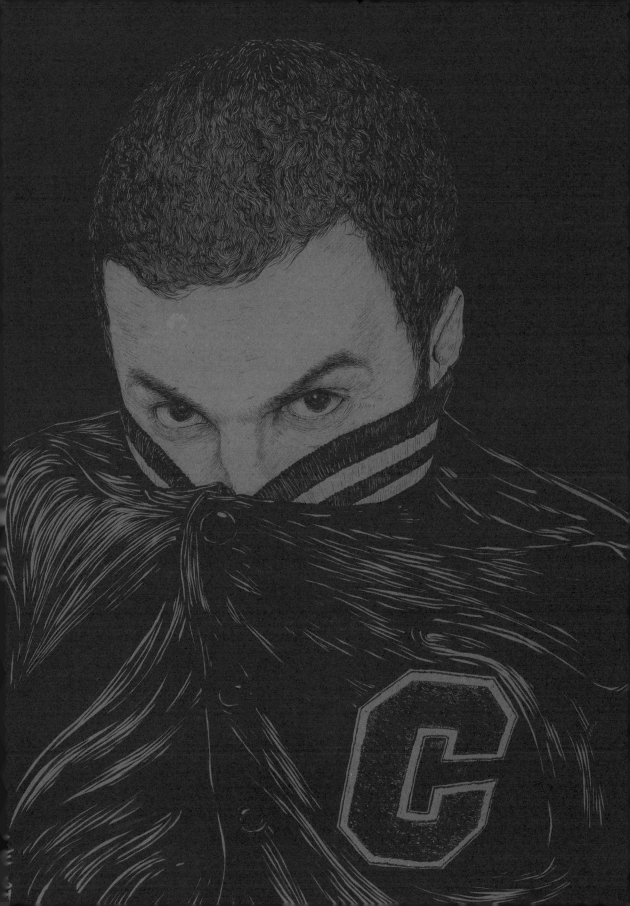

엣지, 2010 S/S
칼하트를 위해 작업, 2009년

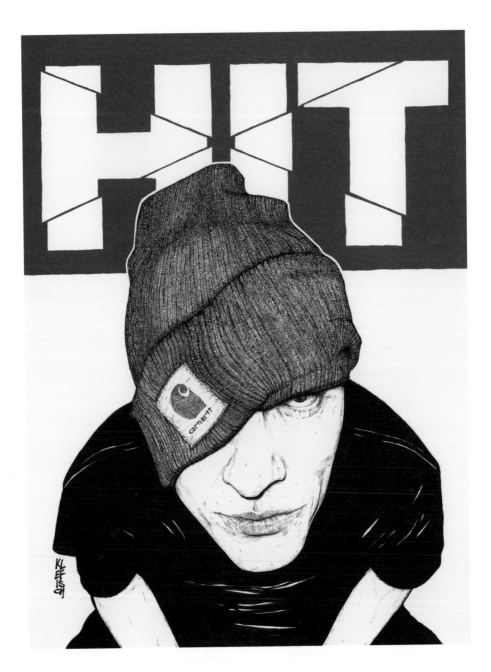

히트, 2009~2010 A/W
칼하트를 위해 작업, 2009년

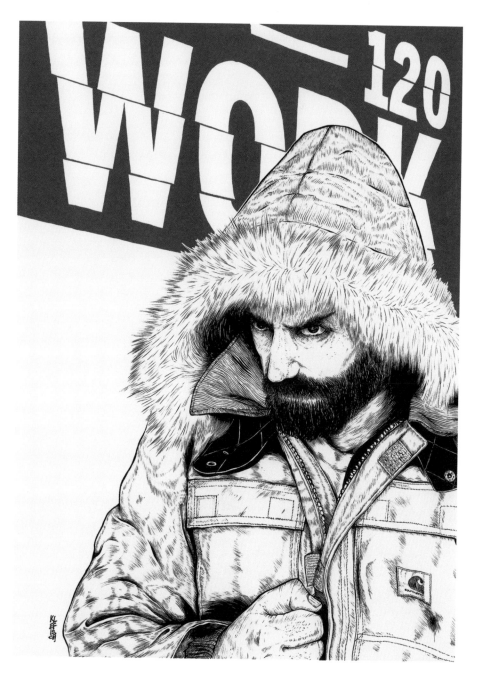

**워크, 2009~2010 A/W**
칼하트를 위해 작업, 2009년

# 이송

내 작업은 개인의 심리적 공간이 갖는 무게와 압박에서부터 나온다. 형태와 구조로 구성된
최소한의 공간은 오늘날을, 도시 건축물들의 상징적인 이미지는 가상의 공간을 대표한다.

단순하지만 섬세한 디테일을 가진 작업을 보여주는 한국의 아티스트 이송은 한국의 중앙대학교
에서 미술을 전공했으며, 패션 브랜드 우영미의 첫 번째 예술 콜라보레이션 작가로 뽑혀 국제적
으로 진행된 광고 캠페인을 작업하게 되었다. 이송이 캔버스에 유화로 작업한 연작인 '심리 게
임Mind Games'은 깊은 생각에 잠긴 남성들을 묘사하여 2012년 봄/여름 컬렉션 디자인들을 해석한
작품으로 도시에 고립된 비유적인 실루엣의 인물들과 초현실주의적 풍경이 결합하여 직설적이
기보다는 관념적인 느낌을 준다.

서울에 기반을 두고 활동하는 이송의 작업 '어라운드 더 시티'는 2012년 우영미의 인쇄매체
광고 캠페인으로 채택되었다. 중앙에 배치된 박살난 차에서 뚜렷하게 느껴지는 긴장감은 일반
적인 패션 일러스트레이션의 구성을 탈피한 작품이다. 이 문제의 장면은 보는 사람으로 하여금
사고의 원인을 추측하게 만들며, 이는 철학자 칼 마르크스와 프리드리히 엥겔스의 조각은 어떤
의미인지를 생각하게 한다. 이송의 작업은 보는 이들에게 이러한 의문을 불러일으키며 심지어
사회적 및 심리적인 애도를 끌어낸다.

현대 세계의 일상에 대한 이송의 진단은 그보다 훨씬 시각적으로 추상적인 형태일지라도 미
국 화가 에드워드 호퍼의 작품에서 큰 영향을 받았다고 할 수 있다. 또한 에버하르트 하베코스
트 및 카를라 클라인 등 이송과 같은 세대 화가들에게서도 영향을 받았는데, 이들의 사실주의는
눈에 띄게 화가 특유의 성질이 드러나며 현실을 그대로 보여준다. 또한 색깔, 형태 및 기법에 대
한 이송의 신중함은 이탈리아의 화가 조르지오 모란디와 비슷하다. 다양한 패션 일러스트레이
터들과 같이 이송은 불필요한 디테일을 제거해 자신이 그리는 인물과 물체를 양식화하여 서사
적이고 추상적인 작품으로 만들어낸다.

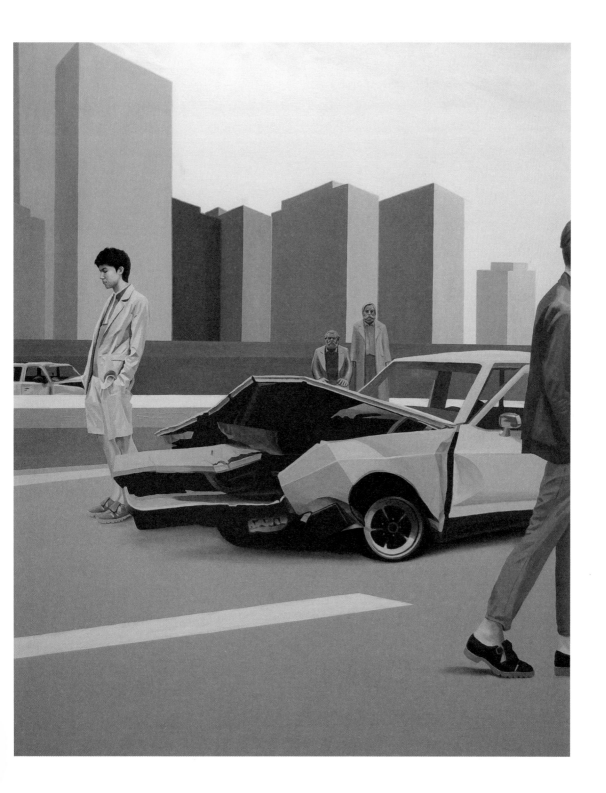

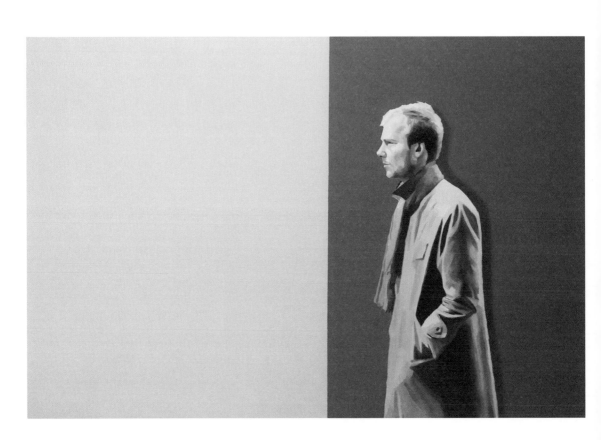

**비트윈, 2010**
우영미 맨메이드와의 콜라보레이션 '심리 게임' 전시회,
서울 우영미 갤러리, 2012년

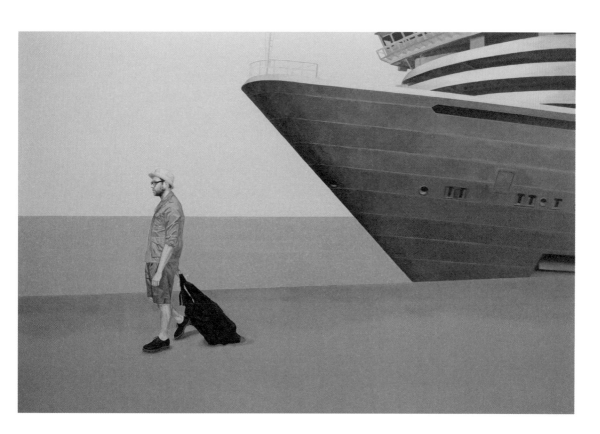

**작별, 2012**
우영미 맨메이드와의 콜라보레이션 '심리 게임' 전시회,
서울 우영미 갤러리, 2012년

# 루카 만토바넬리

내가 선택하는 남자들은 항상 공통점이 있는데, 바로 그들이 젊다는 점이다. 젊음에는 어떠한
연약함이 있으며, 나는 그림에서 항상 이러한 관능을 포착하기 위해 노력한다.

런던에 기반을 둔 일러스트레이터이자 건축가 겸 미술가인 루카 만토바넬리는 최근 들어서는
옷이 아니라 남성 모델들에게 더 집중한다. 그는 자신이 그린 초상화들을 성적인 비유로 사용되
는 대상 중 가장 알아보기 쉬운 꽃과 새들로 장식했으며 주로 강렬한 색깔을 입혔다. 날아가는
모습의 채색된 새는 수많은 의미를 담은 상징이다. 그러니 만토바넬리가 개인적으로 작업한 남
성 모델들의 초상화가 그들의 성적 절정의 순간을 담은 것은 어찌 보면 당연한 일로 이 작품들은
강렬한 색의 새와 중앙의 인물을 둘러싼 틀이 매우 훌륭하게 구성되었다.

꽃은 언제나 구상 미술 예술가들 및 패션 포토그래퍼들에게 영감의 원천이 되었다. 꽃무늬는
주로 여성스러움을 나타내며 여성복에 많이 쓰인다. 따라서 젊은 남성을 꽃과 함께 그리는 것은
젊음의 연약함과 관능을 나타내는 것으로 일반적으로 사춘기를 묘사한 그림에 나타난다. 만토
바넬리가 그린 황홀경에 빠진 모델들 및 남성의 초상화는 〈인디〉, 〈코우터스〉 및 〈두플러 매거
진〉 등의 지지를 받았으며 2011년에는 지방시와의 콜라보레이션 프린트 티셔츠를 제작하기에
이르렀다. 만토바넬리의 그림이 언제나 정력적인 젊은 남성만을 그리는 것은 아니다.

만토바넬리는 건축을 배우고 실습한 것이 디테일과 비율을 관찰하는 데 도움이 되었다고 자
신한다. 그를 가장 잘 나타내는 말은 초상화가로 목탄과 유화 물감으로 작업하며 그는 이 작업
형태가 자신이 받은 다양한 영향을 한데 모아준다고 믿는다. 그가 받은 영향으로는 고대 로마
예술과 르네상스부터 일본 만화에 이르기까지 다양하며, 이러한 요소들이 선에 나타난다. 그가
루카 시뇨렐리의 〈그리스도의 태형〉(1475)에 매료되어 있다는 사실은 이를 뒷받침하는 중요한
예로 그는 이 작품에 대해 "매우 강렬하고 뚜렷한 몸의 윤곽선 덕분에 벌거벗은 상체의 긴장을
읽을 수 있을 정도다"라고 이야기한 바 있다. 또한 그 외에 영향을 받은 중요한 요소로는 지오반
니 볼디니, 에드윈 오스틴 애비, 르네 그뤼오 및 해리 부시와 폴 P.의 에로틱한 작업 등을 들 수
있다.

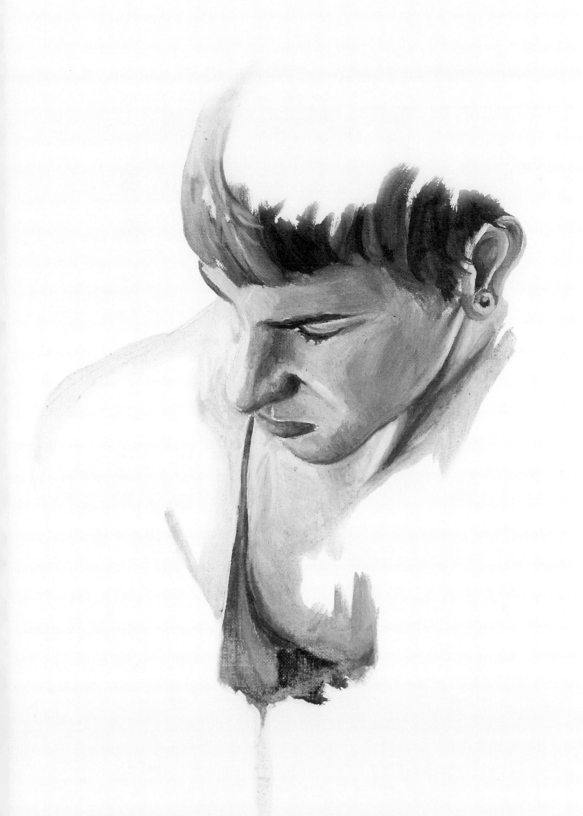

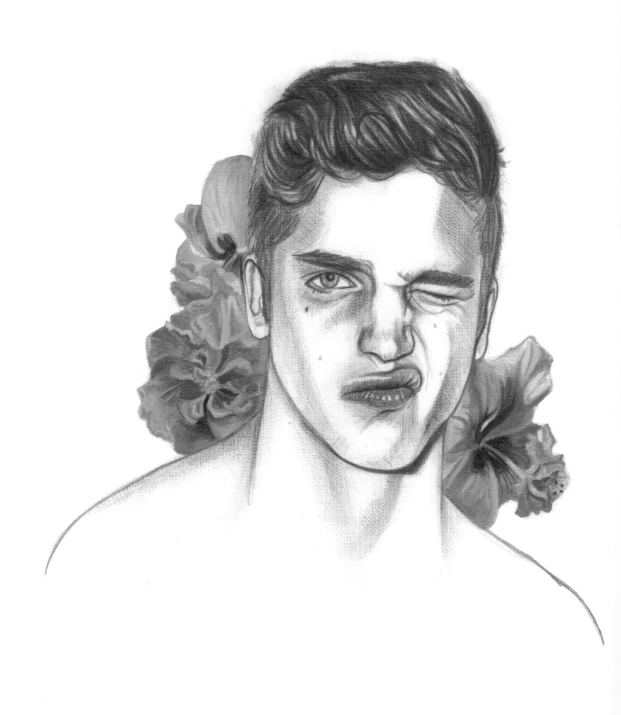

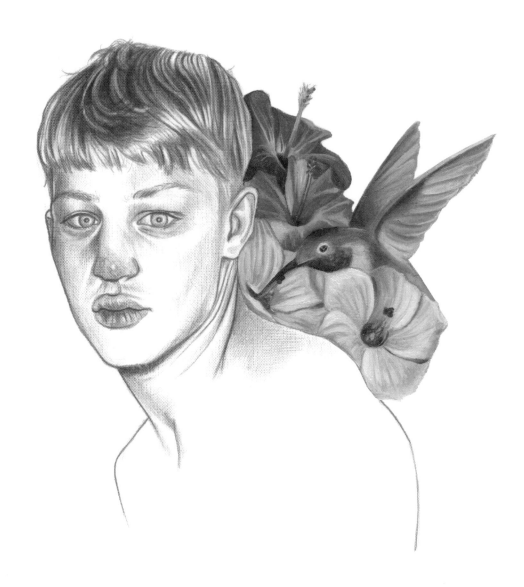

세바스티안 소브
〈코이터스〉(영국)지를 위해 작업, 2011년

맞은편 페이지
**리버 비페리**
〈코이터스〉(영국)지를 위해 작업, 2011년

# 제니 모트셀

나는 어린아이였을 때부터 항상 그림을 그렸다. 그리고 그 그림들은 언제나 포토리얼리즘적인
연필 드로잉 스타일이었는데, 대학 시절 동안은 이 스타일로 거의 그리지 않았다.
나는 졸업한 후에 다시 이 스타일로 그리기 시작했고 꾸준히 작업 의뢰를 받았다.

뉴욕을 중심으로 활동하는 아티스트 제니 모트셀의 시그너처 스타일에 가장 어울리는 표현은
아마도 포토리얼리즘일 것이나, 목탄 특유의 색깔과 작품 곳곳에서 발견되는 개략적인 요소들
은 작품이 너무 무미건조해지는 것을 막아준다. 또한 그녀의 작품에서는 그림의 구성을 강조하
고 시선을 더욱 집중시키는 윤곽선과 디테일이 뚜렷이 나타나기도 한다. 그녀가 가진 스웨덴 문
화의 전통과도 이어진다고 생각하게 만드는(모트셀은 실제로 스톡홀름 출신이다) 시각적 결벽성은 판
화 미술, 시각디자인 및 일러스트레이션을 공부하면서 갈고닦은 특징으로 2004년 스톡홀름의
쿤스트팍 예술 및 디자인학교의 파인 아트 박사 과정을 통해 더욱 뚜렷해졌다.

모트셀은 윌리앙-아돌프 부그로, 노먼 록웰 및 핀란드의 톰 등 서로 매우 다른 스타일의 아티
스트들을 좋아하나 그들의 영향은 모두 그녀의 작품에 나타나며 영감을 얻기 위해 사진 작품과
영화를 보기도 한다. "최근 나는 피어 파올로 파솔리니의 《테오레마》(1968)에 깊이 매료되었다.
또한 나는 에릭 로메르의 열성팬이기도 하다."

〈나일론〉, 〈엘르〉, 〈본〉, 〈커버〉 및 〈룰라〉 등의 잡지와 탑샵, 어번 아웃피터스, 와이어드, 디
젤 및 3.1 필립 림 등의 브랜드, 그리고 〈뉴욕 타임스〉지 등은 모트셀과 함께 일한 유명한 클라이
언트들이다. 그녀는 남성과 여성을 그리는 작업 모두에 똑같이 흥미를 가지고 있으나 대부분의
작업 의뢰에서 그녀가 직접 그릴 대상을 선택할 수는 없다. 아주 가끔씩 그녀가 선택할 수 있는
경우, 모델과의 개인적 친분이 그들의 외모나 스타일만큼이나 큰 영향을 미친다. 그녀는 매일
스케치패드보다는 두 개의 카메라를 가지고 다니며 이를 사용해 그녀의 상상력을 자극하는 것
들을 곧바로 포착한다.

**니트웨어**
어반 아웃피터스를 위해 작업, 2010년

맞은편 페이지
**캉가루**Kangarou (캥거루의 프랑스어식 표현)
〈로피시엘〉(프랑스)지를 위해 작업, 2010년

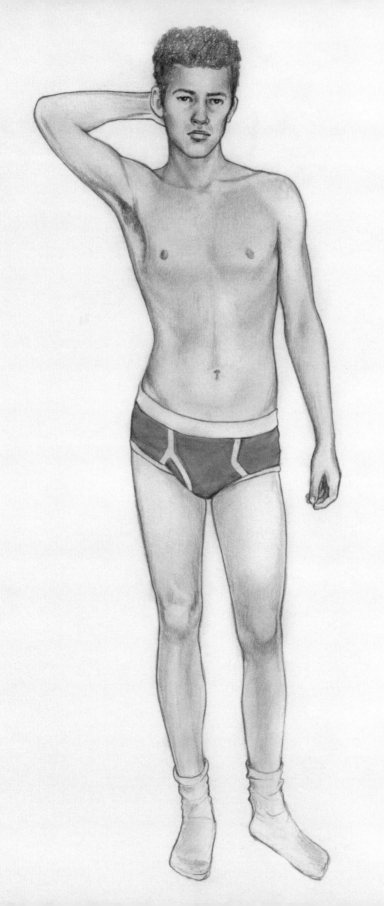

**노 에이지(광고)**
슈퍼 선글라스를 위해 작업, 2009년

**벤자민**
개인 작업, 2011년

# 후삼 엘 오데

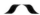

대체로 나는 남성들이 더 편하다. 내 생각에 이러한 경향은 나체 상태의 자화상을 그리던
초기 단계에서부터 시작된 것 같다. 또한 나는 내 자신 역시 남성 특유의 감정의 고통,
남성성, 의무, 기대 및 공격성에 대한 통찰력이 있다고 생각한다.

팔레스타인과 레바논 출신 부모를 두었고 독일에서 태어나고 자랐으며, 몇 년간 영국에 거주한
후삼 엘 오데는 다재다능한 주얼리 디자이너이자 일러스트레이터로 유명한 베를린 예술대학에
서 미술을 공부했다. 그는 1999년까지 베를린에서 아티스트로 일했으며 런던에 다시 자리를 잡
고 〈데이즈드 앤 컨퓨즈드〉, 〈QVEST〉 및 〈보그 옴므〉 일본판을 위해 그림 작업을 하고 마리오
스 슈왑 및 아크네 스튜디오 등의 디자이너 브랜드와 콜라보레이션을 진행했다.

그는 진로를 결정하기 전에 주얼리 제작 수업을 수강한 적이 있으며, 이에 대해 끊임없이 무
언가를 '만들고자' 하는 욕구가 있었기 때문이라고 이야기한 바 있다. 이렇게 공예와 장인적 작
업이라는 배경은 엘 오데의 시각적 접근법에도 드러난다. 또한 그는 20세기 아티스트 에곤 실레
와 게르하르트 리히터 등 순수 미술계에서도 영향을 받았다. 엘 오데의 '흰색에 흰색을 더하는'
기법은 작업에 특별한 섬세함을 더한다. 엘 오데는 자신의 독일인적 본성은 매우 질서정연한 미
학을 추구하나 자신이 작업에 '매력적인 우연'을 넣는 것을 좋아한다는 사실을 인정한다. 그의
작품에서 리얼리즘은 원동력이라기보다는 암시적이며 섬세하고 화가 특유의 접근법과 결합해
나타난다. 그는 단단함과 부드러움을 섞어 놓은 그러면서도 극적인 느낌을 주지는 않는 특유의
조합을 '로맨틱 리얼리즘'이라는 표현으로 설명한다.

엘 오데는 매우 성공적인 주얼리 라인을 론칭한 바 있으며 주얼리 디자이너가 가장 주된 직업
이지만(그는 2010년 브리티시 패션 어워드에서 신예 주얼리 디자이너로 선정된 바 있다), 일러스트레이션은
여전히 그의 삶의 일부다. 그의 룩북에는 그가 직접 그린 드로잉이 실려 있으며 개인 작업도 하
고 있다. "나는 우리 동네 커피 가게에 가서 유행에 민감하고 턱수염을 기른 건설 시공 인부들과
수다를 떨며 초상화를 그린다…. 또한 나는 작년에 짧은 동화책을 쓰고 일러스트를 그린 적도
있는데, 그 커피 가게에서 만난 소녀를 설득해 내가 그린 공주의 모델을 서게 했다."

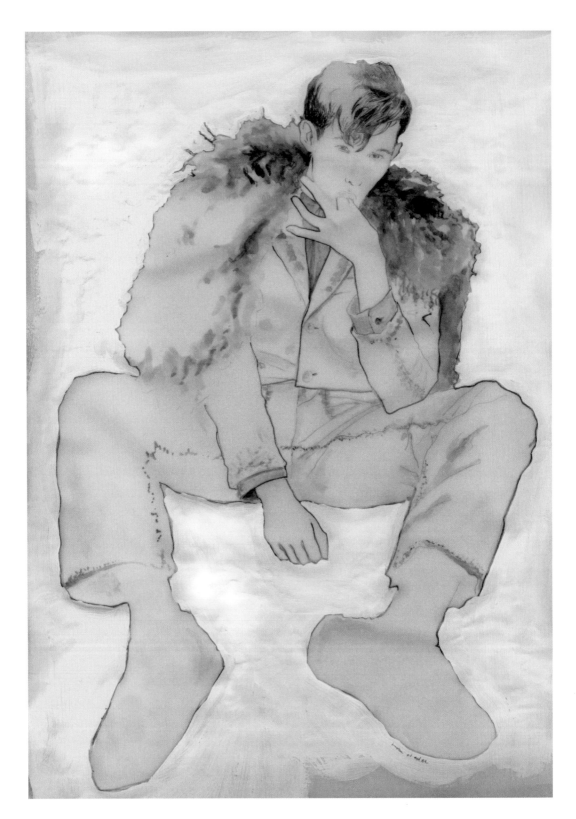

후삼 엘 오데

## 2008~2009 A/W 컬렉션

〈데이즈드 앤 컨퓨즈드〉(영국)지를 위해 작업,
2008년

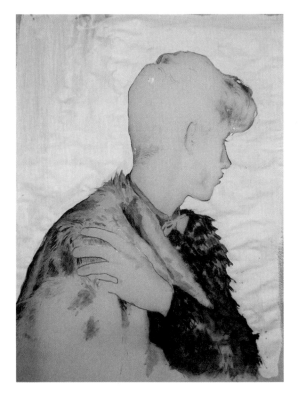

**스웨터를 입은 제임스 딘**
〈보그 옴므〉(일본)를 위해 작업, 2008년

맞은편 페이지
**무제**
〈보이즈 앤 걸즈〉(영국)지를 위해 작업, 2013년

# 세드릭 리브랑

그림을 그릴 때, 나는 그 그림을 통해 무언가를 말했다는 생각이 들 때까지 작업한다.
말하자면 이는 결국 그 그림 전체가 무엇에 관한 것인지를 내 스스로 이해하게 되는 시점이기도 하다.
이는 마치 이야기를 들려주듯이 자연스럽게 나와야 하는 것이다.

세드릭 리브랑은 어렸을 때부터 독학으로 그림의 기초를 공부했다. 의사였던 그의 아버지는 오래된 의학 서적, 해부도면, 해부 모델 및 기구들을 열심히 모으던 수집가이기도 했다. 리브랑은 자신의 어머니에 대해 여성스럽고 언제나 디자이너 브랜드의 옷을 입었으며 외모를 매우 중요하게 생각했던 사람이라고 설명한 바 있다. 한 번도 예술 관련 수업을 들은 적 없이 독학으로 아티스트가 된 리브랑에게 자연스럽게 드로잉은 그의 부모님이 제공한 특수한 문화적 환경을 영원히 남기는 그만의 방법이 되었다. "나는 나만의 내면세계가 있으며 드로잉은 그 세계를 단단하고 살아 있게 만드는 나만의 방법이다."

리브랑은 랑방, 소니아 리키엘, 존 갈리아노 및 뤼 뒤 메일 등의 클라이언트들과 함께 일한 바 있다. 그는 뛰어난 장인정신으로 표면의 질감 및 디테일을 묘사하는 데 눈에 띄게 탁월하지만 그의 작업은 독특한 분위기와 꿰뚫어보는 듯 날카로운 눈빛에 집중하는 것으로 더 유명하다. 이러한 특징은 주로 색이 있는 배경에 흰색의 하이라이트, 그리고 그림 구성상 가운데 위치해 보는 이를 노려보는 인물로 나타나며 때로는 인물들이 가면을 쓰거나 석고상 형식으로 얼굴을 표현해 분위기를 더욱 강조한다. 눈은 사람이 본능적으로 맨 처음 보는 요소로 리브랑은 초현실적인 분위기의 연작을 통해 육체에서 분리되고 기계화된 눈을 표현한 바 있다.

리브랑이 작업한 랑방 남성복의 광고는 〈파리〉, 〈LA 매거진〉 독점으로 실렸으며 이 책에는 원본 페이지 전체를 실었는데, 부분적으로 그린 그의 남성 모델 그림은 그가 그린 여성 그림보다 훨씬 직접적이다. 배경이 되는 종이의 색깔은 섬세하나 이미지가 주는 느낌은 강렬하다. 흔하지 않은 색지 배경은 리브랑을 대표하는 특징으로 순백색의 배경이 모더니티를 정의하는 요즘 시대에 그를 다른 이들과 구분해준다. 또한 그의 일러스트레이션은 시각적으로 화려하거나 번드르르한 느낌을 주지는 않지만, 모델의 선택이나 육체에서 분리되고 기계화된 눈의 이미지 등 하이패션에 맞는 주제를 다루고 있어, 이러한 요소가 현재 그의 입지를 충분히 탄탄하게 받쳐준다.

위
**라프 시몬스/스털링 루비 2014~2015 A/W**
개인 작업, 2014년

오른쪽
**겐조를 입은 해리 우조카 2014~2015 A/W**
개인 작업, 2014년

맞은편 페이지
**디올 옴므 2014~2015 A/W**
개인 작업, 2014년

216~217페이지
**랑방 2010 S/S 광고 캠페인**
⟨파리⟩, ⟨LA⟩(프랑스/미국)지를 위해 작업,
2010년

218~219페이지
**랑방 2010 S/S 광고 캠페인**
⟨파리⟩, ⟨LA⟩(프랑스/미국)지를 위해 작업,
2011년

세드릭 리브랑

세드릭 리브랑

# LANVIN
### PARIS

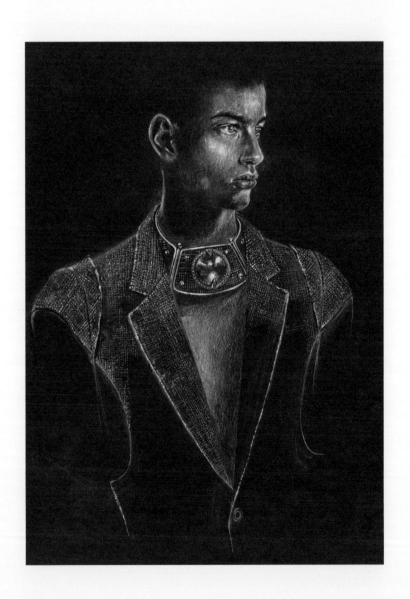

세드릭 리브랑

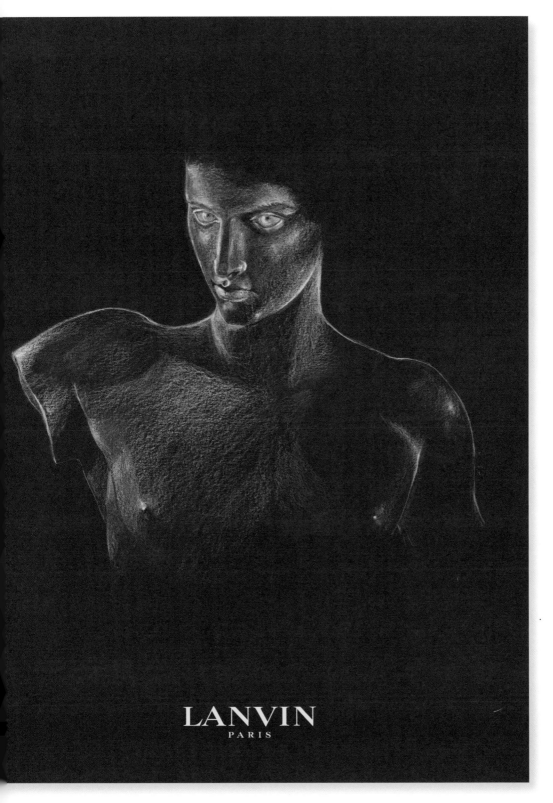

# 펠리페 로하스 쟈노스

나는 마음속으로 특정한 타입의 소년을 생각하며 그림을 그리며 『호밀밭의 파수꾼』의
홀든 콜필드와 같은 인물들에게서 영감을 얻는다. 그는 자신이 이해할 수 없는 세상에서
길을 잃어버린 소년으로… 우울한 낭만을 가지고 있다.

남성복 디자이너 펠리페 로하스 쟈노스는 칠레에서 태어나 스웨덴에서 자랐으며, 스웨덴의 말
뫼 컬리지에서 순수 미술을 공부하고 런던으로 옮겨와 센트럴 세인트 마틴 예술 및 디자인 학교
에서 학업을 마쳤다. 그는 이곳에서의 BA 졸업 컬렉션 '오페라에 간 어린왕자'를 통해 그림을
그릴 때 손에 들어간 힘을 빼고 옷을 해석하는 방향에서 보다 유동적인 스타일로 드로잉을 할 수
있게 된 계기가 되었다고 한다. 그는 센트럴 세인트 마틴의 MA 과정을 마치면서 이와 동일한
이름의 의류 브랜드를 론칭했다.

　남성복 분야에서 성공을 거두었지만 일러스트레이터로서 로하스 쟈노스가 보여준 뛰어난 기
술은 센트럴 세인트 마틴에서도 익히 알려졌으며 덕분에 졸업 후에도 모델 드로잉 수업의 객원
강사로 초빙되기도 했다. 그에게는 전통적인 패션 일러스트레이터로서의 여유가 있으며, 동시
에 비율에 대한 정확한 인식과 함께 빠르게 선을 그리는 능력을 가지고 있다. 그의 뛰어난 일러
스트레이션 작품이 받은 영향들은 조형 미술 공부에서부터 오랫동안 만화 소설과 만화 애니메
이션 작품에 푹 빠져 있던 부분까지 다양하다. 또한 그는 『썬더캣츠』, 『로보텍』, 『던전 앤 드래
곤』과 같은 만화책들을 언급하기도 했는데, 이 책들은 그가 4, 5세의 어린 나이에 보았던 것으
로 그의 예술적 발달에 중요한 역할을 했다. 그는 항상 드로잉과 스케치에 높은 관심을 가지고
있었으며 여느 아이들처럼 책이나 영화에서 본 캐릭터를 베껴 그리기도 했다. 그리고 중등학교
에 들어와서는 이러한 세계에 기반을 두고 신화 및 전설에서 영감을 받아 스토리를 만들었다.
"나는 심지어 수업 시간에 다 푼 수학 책에다가도 그림을 그렸다. 또한 캐릭터를 개발한 노트도
한가득 있었다." 그는 현재 재미 삼아 만화 소설책을 직접 제작하는데, 이를 위해 스토리를 쓰
고 캐릭터를 개발한다. 이 소설들은 그가 알고 지내는 사람들을 가상의 시나리오로 엮은 내용인
데 출판되지는 않고 개인 작품으로 남아 있다.

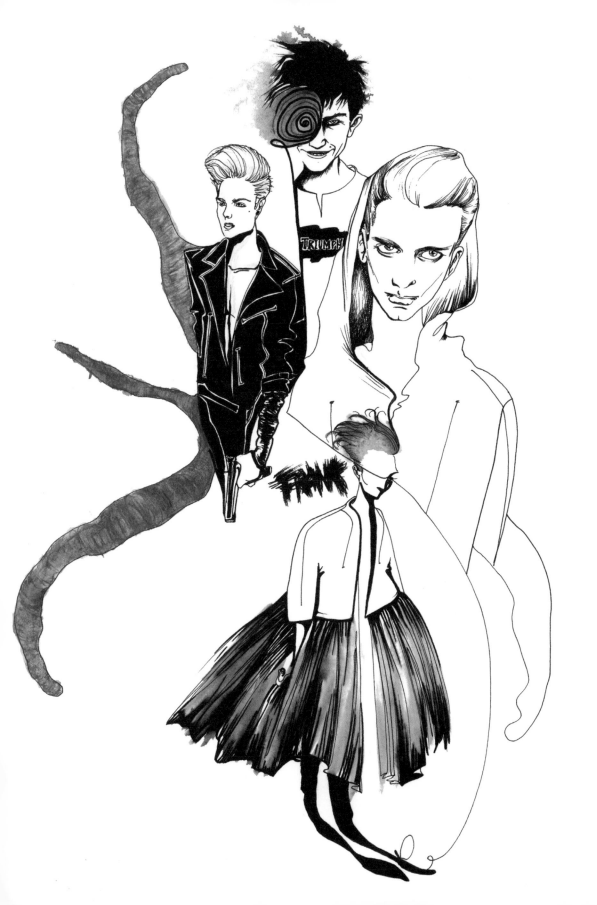

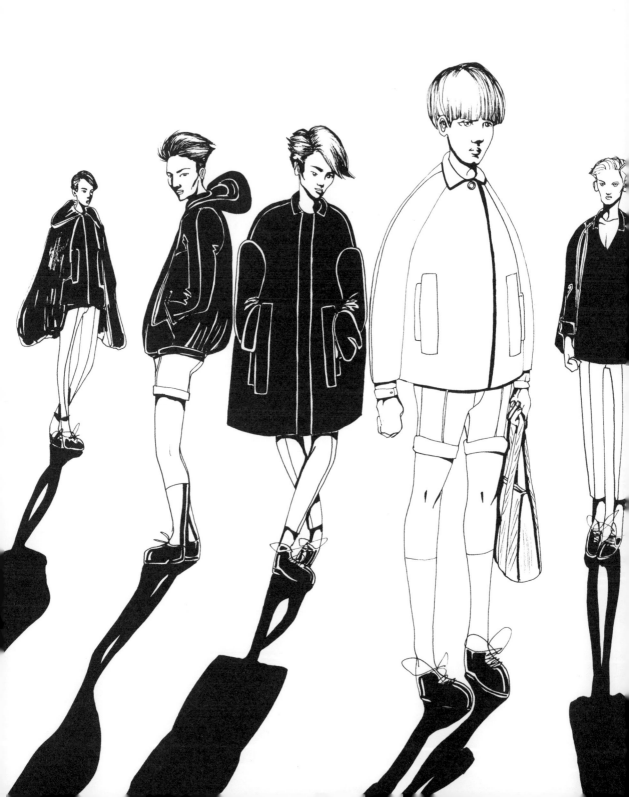

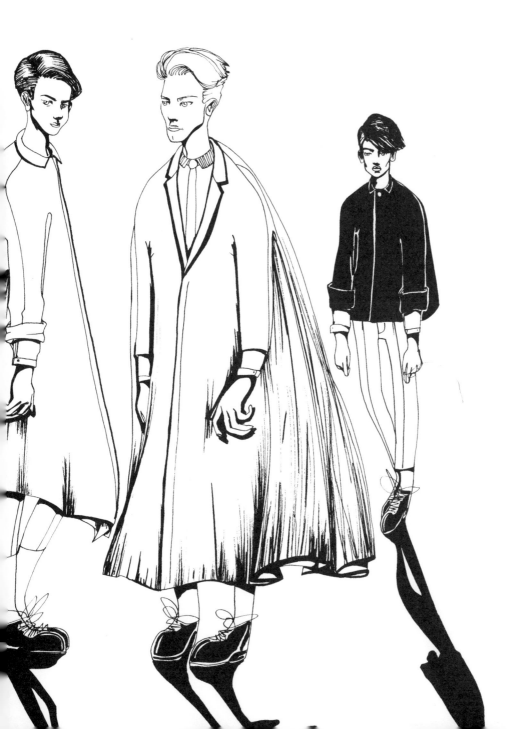

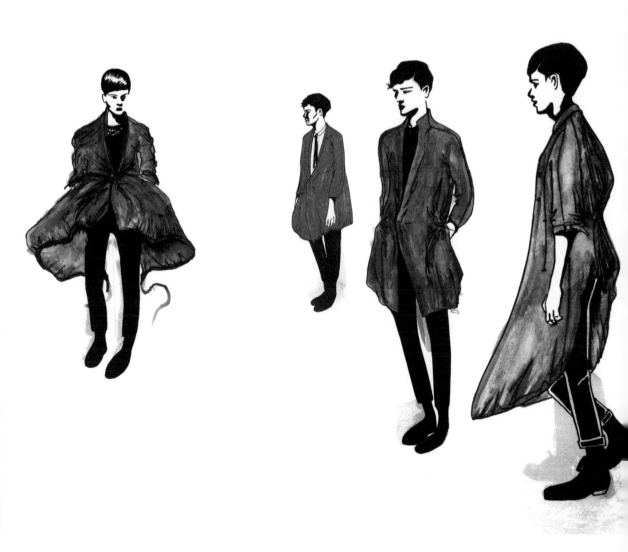

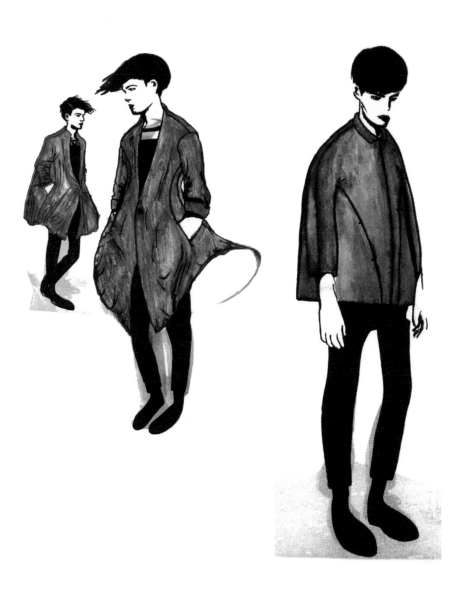

# 그레이엄 새뮤얼스

나는 디테일을 그리는 것도 좋아하지만 어떤 옷을 입힐지를 선택하는 것만으로
인물을 창조하고 이야기를 만들어내는 과정도 사랑한다.

그레이엄 새뮤얼스는 독특한 서사적 방식으로 패션 기사에 접근하는데, 이를 통해 기사에 특정 스타일 및 영화 같은 느낌을 부여한다. 그의 이미지는 상당히 다양한 스타일로 제작되며 그가 사랑하는 빈티지 광고 작품들 및 직접 수집하는 오래된 레코드판, 책 및 만화책들의 영향을 받아 향수 어린 분위기가 있다. 그의 수많은 고객들 중에는 〈콘데 나스트 트래블러〉, 〈엘르〉 스웨덴판, 〈선데이 타임스〉, 〈텔레그라프〉, 소호 하우스, 〈타임아웃〉 및 〈멘즈헬스〉 매거진 등이 있다. 에섹스에서 태어나 킹스턴 예술대학에서 일러스트레이션을 공부한 그는 후에 스톡홀름의 쿤스트팍 예술, 공예 및 디자인학교에서 그래픽 디자인 및 일러스트레이션 MA 과정을 이수했으며 현재 스웨덴에서 일러스트레이터로, 그리고 가끔은 애니메이터로 일하고 있다.

'로마노프 머스트 다이'는 2008년 스웨덴 매거진 〈패션 테일〉지에 실린 기사로 새뮤얼스는 악명 높은 흑백 영화 감독인 프리츠 랑과 앤서니 만, 로만 폴란스키 감독의 초기 영화들, 그리고 만 레이와 장루 씨에 등의 20세기 사진작가들에게서 영감을 얻었다. 흰색과 회색의 연필과 물감으로 색지에 그린 이 작품에서 그는 인물의 얼굴과 옷에 비치는 미세한 빛을 완벽하게 포착하여 분위기 있는 검은 배경과 대조시켰다. 이 작품은 포토리얼리즘적 요소에 일러스트레이터의 손길을 보여주는 미완성 상태의 개략적인 느낌을 주는 요소들이 결합되어 있다. "나는 이 프로젝트를 마치 단편 영화와 마찬가지로 접근했다. 스토리보드를 만들고 조명 및 프레임을 고려했으며 효과적으로, 그리고 대사 없이도 스토리를 전달할 수 있도록 했다."

〈스톡홀름 패션 위크 매거진〉(2011)에 실린 새뮤얼스의 기사 '인듀런스'는 이와 매우 다른 스타일로, 19세기 아티스트 구스타프 도레의 조각 작품과 에디 캠벌의 그래픽 노블 『프롬 헬』(1989~1996)에서 나타나는 역동적이고 휘갈겨 그린 듯한 선에서 영향을 받았다. 새뮤얼스는 빠른 연필선으로 페이지를 채워 색조와 질감을 표현하는데, 노란색 종이의 톤은 아주 오랫동안 잊힌 책의 환상을 보여주는 역할을 한다. 이 작품은 수많은 선에 짓눌리지 않으며, 역동적인 이미지를 가지고 줄거리 속의 드라마와 거친 북극의 배경을 포착해 보여준다.

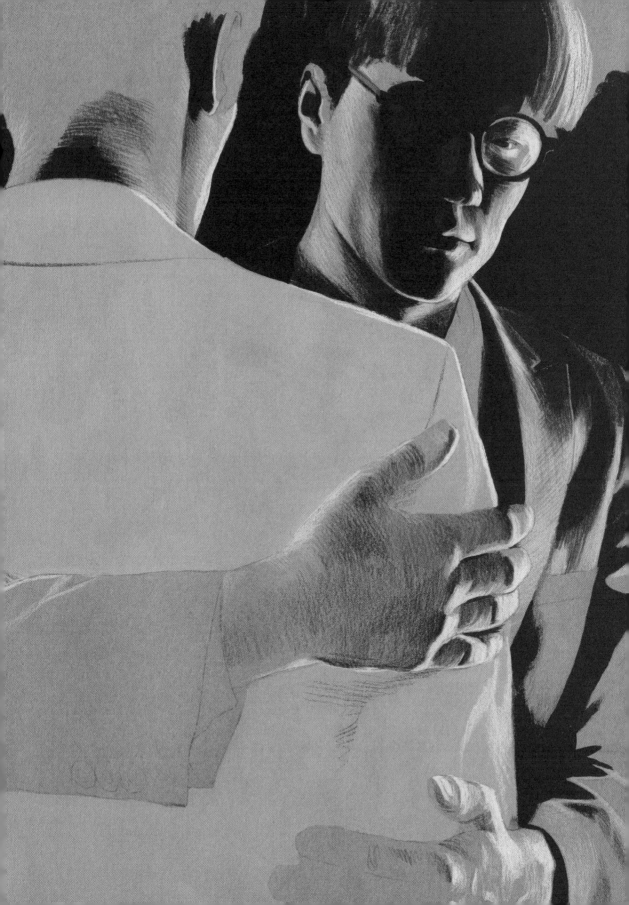

**로마노프 머스트 다이 연작 중**
〈패션 테일〉(스웨덴)지를 위해
작업, 2008년

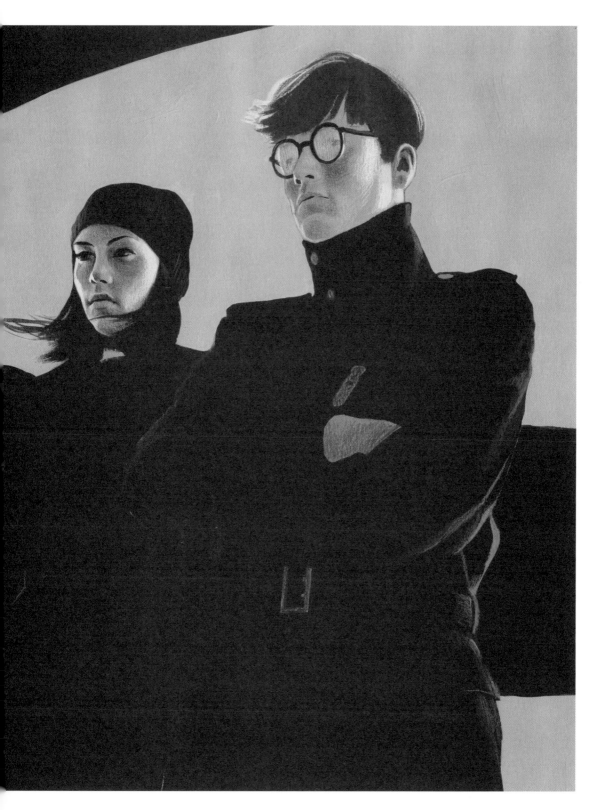

그레이엄 새뮤얼스

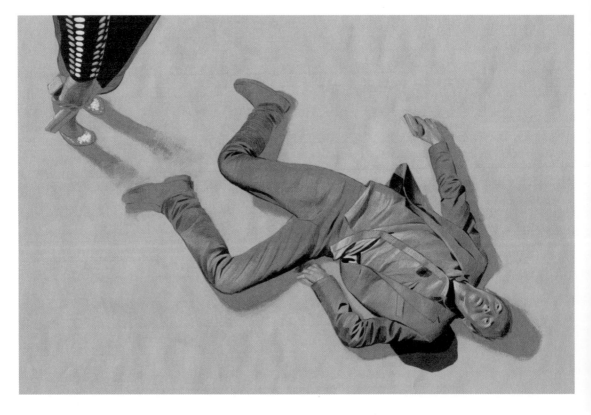

그레이엄 새뮤얼스

해당 페이지 및 맞은편 페이지
**인듀런스 연작 중**
〈스톡홀름 패션 위크〉(스웨덴)지를 위해 작업,
2011년

그레이엄 새뮤얼스

# 마이클 샌더슨

✌

내 작품에 등장하는 남자들 사이에는 분명 특정한 전형이 있다.
나는 남성성의 범위 내에서 작업하는 것을 즐기며, 이러한 점이 디자인과 미학을
보다 스마트하고 정제된 느낌으로 보이도록 만들어준다고 느낀다.

✌

포틀랜드에 기반을 둔 아티스트 마이클 샌더슨이 묘사한 남성들은 외모나 라이프스타일 모두 분명한 남성성을 드러낸다. 그는 하이패션과 패션쇼에서 동떨어진 세계, 즉 그가 자란 콜로라도의 위대한 자연과 북아메리카의 로키 산맥에서 영감을 얻는다. 그가 그린 남성들은 전통적인 복장이나 그들이 입은 옷의 디테일과 배경에는 창의적인 감각이 묻어난다. "남자들에게 중요한 것은 어떤 캐릭터가 되는 것이다. 힘이나 부, 섹슈얼리티 등 어떤 면에서든 우리가 그렇게 되고 싶다고 열망하는 사람 말이다. 남성복에서 개인적 캐릭터의 개발은 미학보다도 중요하며 나는 내 작업에 등장하는 남성들이 이를 보여준다고 믿는다."

샌더슨은 〈B 인사이더〉 매거진과의 인터뷰에서 일러스트레이션을 자유롭게 그리기 위해 패션 디자이너가 되려던 처음의 꿈을 포기했다고 이야기한 바 있다. "내게 일러스트레이터가 된다는 것은 기본적으로 어떤 제약도 없이 무엇이든 디자인할 수 있다는 것이었으며, 유명해질 수 있었다. 만약 내가 셔츠를 디자인하고 싶으면 하면 된다. 만약 방을 꾸미고 싶다면 어떤 방이든 꾸미면 되는 것이고… 비어 있는 종이 한 장만 있으면 무엇이든 가능하다."

샌더슨의 깔끔하고 그래픽적인 미학(연필과 잉크로 그린 스케치를 스캔해 컴퓨터로 깨끗하게 작업한 것)은 확고한 자신감이 넘치며 이는 그의 남성적인 이상과 잘 맞는다. 그는 이에 대하여 "안목 있는 성인 남성을 위한 어린이용 책"이라고 설명하며, 심플하면서도 럭셔리한 톰 포드의 미학에서 많은 영향을 받았다고 언급했다. 또한 포토그래퍼 브루스 웨버의 작업 역시 필수적인 요소인데, 샌더슨의 작품에 등장하는 남성들에 직접 드러나지는 않지만 그의 이미지가 가진 성적인 내면에 영향을 받았다. 그가 그리는 남성들은 남성적이지만 거칠거나 잘난 체하지 않는다. 깔끔하게 매무새를 손질했고, 양식화되어 있으며 잘 생긴 얼굴에 근육질의 몸을 가진 그들은 멋진 머리 모양, 약간 돋아난 수염, 근육, 몸에 난 털과 약간 그을린 피부로 자신들의 신체에 시선을 집중시킨다. 성적인 면과 나체를 의류 판매에 이용하는 것은 샌더슨이 지속적으로 작품에 드러내는 면으로 그는 "우리는 모두 벗기 위해 입는다"라고 이야기한 바 있다.

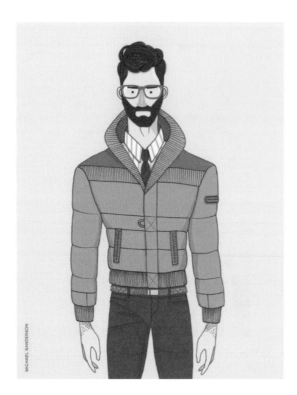

MICHAEL SANDERSON

MICHAEL SANDERSON

해당 페이지 및 맞은편 페이지
**무제**
개인 작업, 2013년

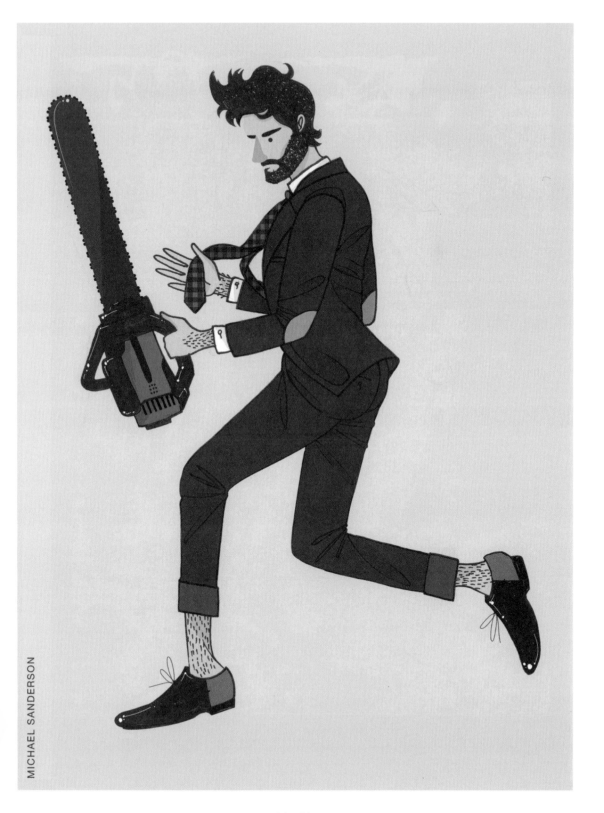

마이클 샌더슨
237

**무제**
개인 작업, 2013년

맞은편 페이지
**사슴뿔이 달린 마네킹**
버크만 브로스를 위해 작업, 2013년

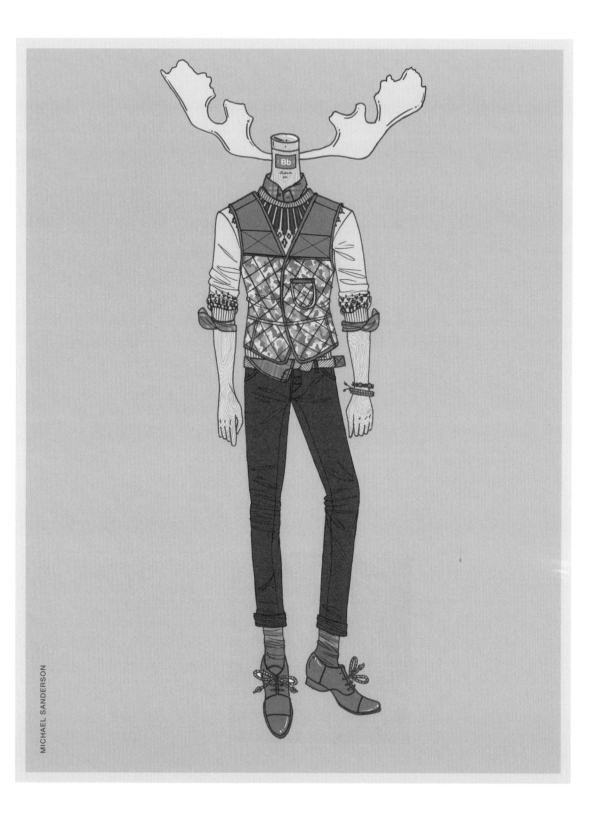

마이클 샌더슨

# 쇼헤이

나는 완벽한 '슈퍼맨' 캐릭터를 그리고 싶은 마음은 전혀 없다…
결함이 없는 사람은 그저 전혀 매력적이지 않을 뿐이다.

쇼헤이는 도쿄의 타마 예술대학에서 유화를 공부했으나 학업 도중 비용을 절약하기 위해 더 저렴한 재료를 찾던 중 볼펜을 즐겨 사용하게 되었다. 덕분에 그의 일러스트레이션은 이러한 소재 특성으로 쉽게 구분할 수 있다. 노동집약적인 기술은 그의 작품을 돋보이게 만들며 단색조와 섬세한 디테일은 그의 작품을 전통적인 일러스트레이션 예술이라기보다는 타투이스트의 작업으로 보이게 만들기도 한다.

쇼헤이의 일러스트레이션은 서양과 일본의 문화적 자료가 같이 녹아 있다. 사무라이는 칼 대신 야구 배트를 들고 있고, 게이샤는 현대의 셀러브리티들에게 더 어울릴 법한 선글라스를 끼고 있으며, 모두들 스케이트보드를 타거나 전자기타를 연주하는 등 일상적인 일들을 하고 있는 모습이다. 또한 폭력, 섹슈얼리티 및 제멋대로의 유머가 거듭된다. 이는 프랭크 밀러의 영화 《씬 시티》의 미학과도 비교할 법한데, 쇼헤이가 느와르 영화에서 영향을 받았음은 매우 자명하다. 또한 그는 스파게티 웨스턴 장르의 영화 《와일드 번치》(1969) 및 《가르시아》(1974), 그리고 마사키 코바야시의 《할복》(1962년, 낭인 사무라이와 그의 할복을 다룬 흑백 영화)을 가장 좋아하는 영화로 꼽는다.

쇼헤이는 미국에서 몇 번의 개인전을 열었는데, 그중 한 전시회에서는 처음 개장한 지 한 시간 만에 20점의 작품이 팔리기도 했다. 2011년 그는 〈컴퓨터 아트〉지에 "나는 일본 문화의 영향 때문에 내 작업이 특별하다는 것을 알고 있다… 만약 내가 미국으로 옮겼다면 나는 일본 스타일의 일러스트레이션을 그리지 않았을 것이다. 그러나 무언가 다른 것에 영감을 받아 그림을 그리는 것 역시 멋지다고 생각한다"라고 이야기한 바 있다. 이 책에 실린 남성복 브랜드 칼하트의 광고 캠페인의 일환으로, 그는 이 그림들을 그리는 모습을 영상으로 제작해 빨리 감기를 하듯 영상의 속도를 높여 시간 소모가 큰 이 작업을 하는 과정을 기록했다. 그는 인쇄 매체 및 사진 등을 리서치 대상으로 하며, 다양한 포즈와 옷을 보여주는 모델들을 수없이 그리며 연습한다.

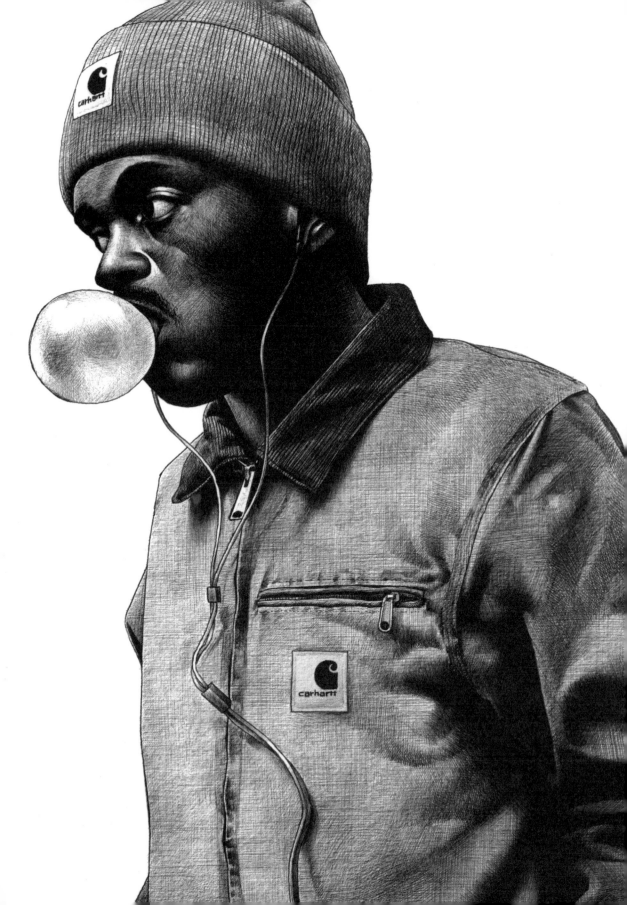

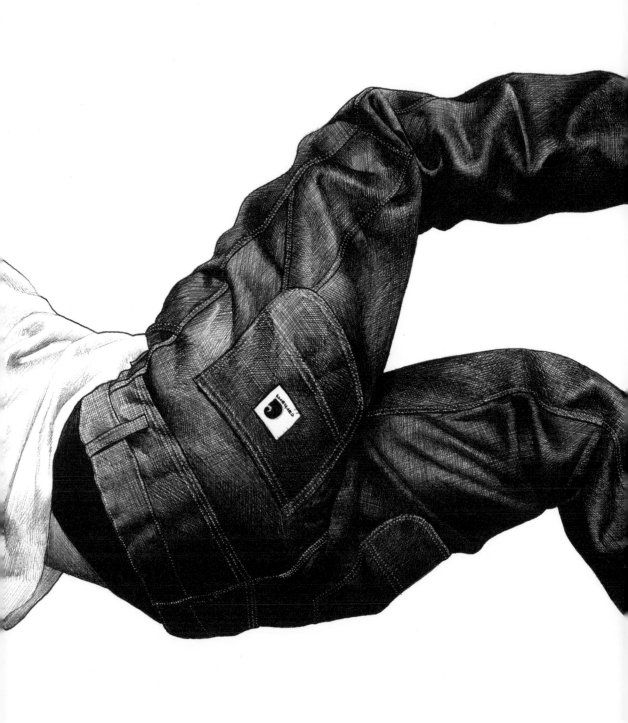

**칼하트 2012 S/S 광고 캠페인**
칼하트를 위해 작업, 2012년

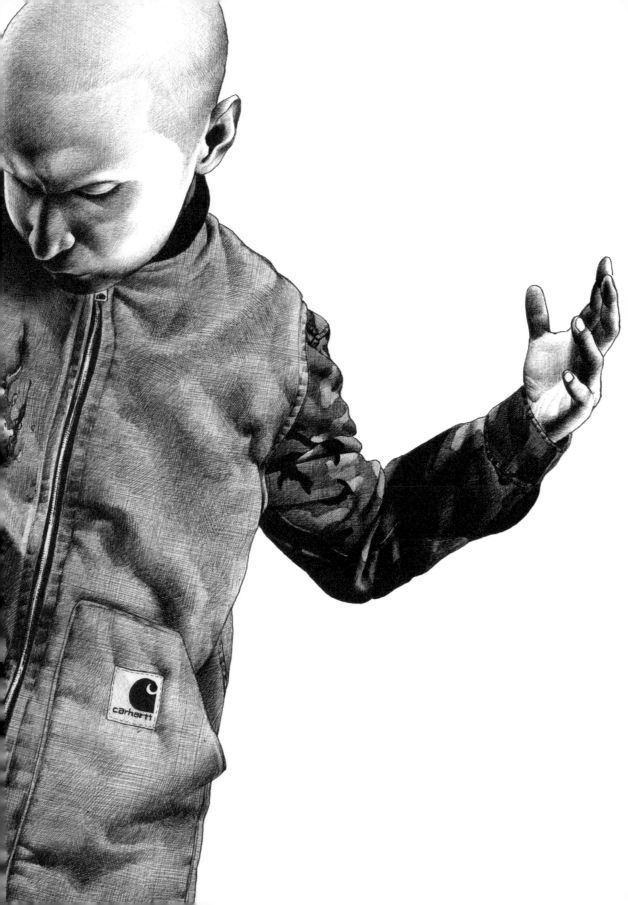

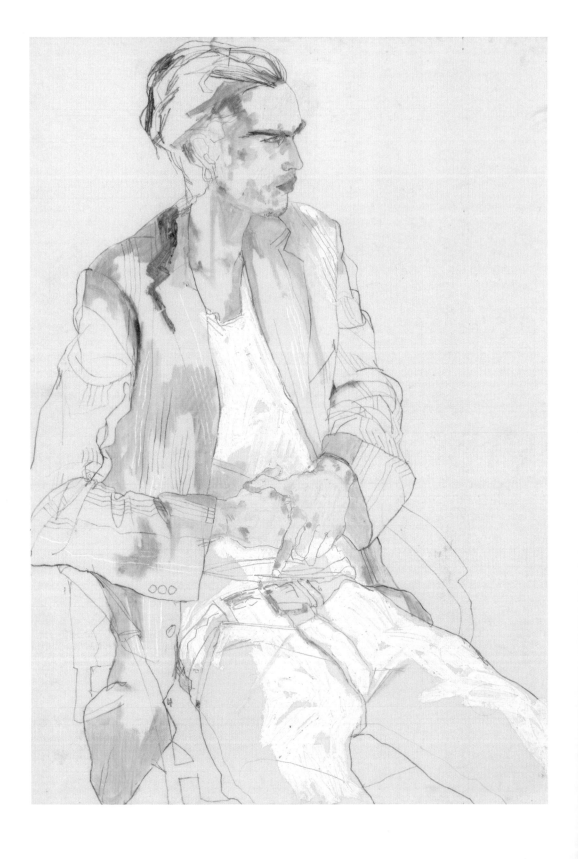

# 하워드 탱이

30년 전 내 그림의 모델이 될 사람을 불렀을 때, 나는 우리 사이에 어떤 에너지가 있다는 것을
알아차렸다. 이는 특별하고, 단지 피상적인 것이 아니었으며 그림에 영향을 주었다.
나는 이것이야말로 중요한 요소라고 생각한다… 그건 단지 일러스트레이션이 아니다.
각각의 그림은 거기에 앉아 있는 모델 개인에 대한 것이다.

런던에 기반을 둔 아티스트 하워드 탱이는 초상화에 대한 그의 첫 번째 단행본 형태 논문 '위드
인Within'을 그의 모델들에게 헌정했다. 일러스트레이터라기보다는 인물화 아티스트인 하워드 탱
이는 자신이 그리는 대상과의 관계가 그의 작업에서 가장 중요하다는 사실을 언제나 분명히 밝
혔다. 그가 집중하는 부분은 자신이 그리는 대상의 분명한 존재감을 정확히 나타내는 것으로,
패션은 그다음 문제다. 그러나 탱이는 패션계에서 상당히 중요한 위치를 차지하는 인물로 1997
년부터 2014년까지 런던의 센트럴 세인트 마틴 예술 및 디자인 학교의 여성복 학과장으로 재임
했다. 호주 출신의 교육자인 그는 이 학교에서 존 갈리아노, 스텔라 맥카트니, 리처드 니콜, 줄
리 버호벤(272페이지 참조)과 후세인 살라얀 등 패션계에서 가장 중요한 인물들에게 영향을 주었
다. 탱이에 대해 갈리아노는 "그는 내가 종이 위에서, 그리고 사람의 몸 위에서 선이 어떻게 되
는지를 이해하게 해주었다"라고 이야기한 바 있다.

탱이 자신도 센트럴 세인트 마틴에서 패션 디자인을 공부했었으며, 이후 뉴욕의 파슨스 디자
인 스쿨에서 드로잉을 집중적으로 공부했다. 이러한 조합으로 그는 아주 다양한 스타일과 존재
감을 가진 사람들과 만나고 자신의 예술과 업계를 잇는 관계를 형성했으며, 이는 오늘날까지도
이어지고 있다.

탱이의 전형적인 특징인 낭만주의는 매우 훌륭한 그의 색채 사용 능력으로 설명할 수 있을 것
이다. 그는 초상화를 그릴 때 현실의 명암과 묘사에 집중하기보다 오일스틱, 파스텔, 수채 물감
및 잉크를 사용해 수수께끼 같은 디테일과 질감을 창조한다. 그가 모델들을 통해 보여주는 풍부
한 표현력과 일정 수준을 뛰어넘는 특징은 20세기 초반의 아티스트 에곤 실레와도 비슷하나, 그
보다 덜 공격적이고 보다 현대적인 느낌이다.

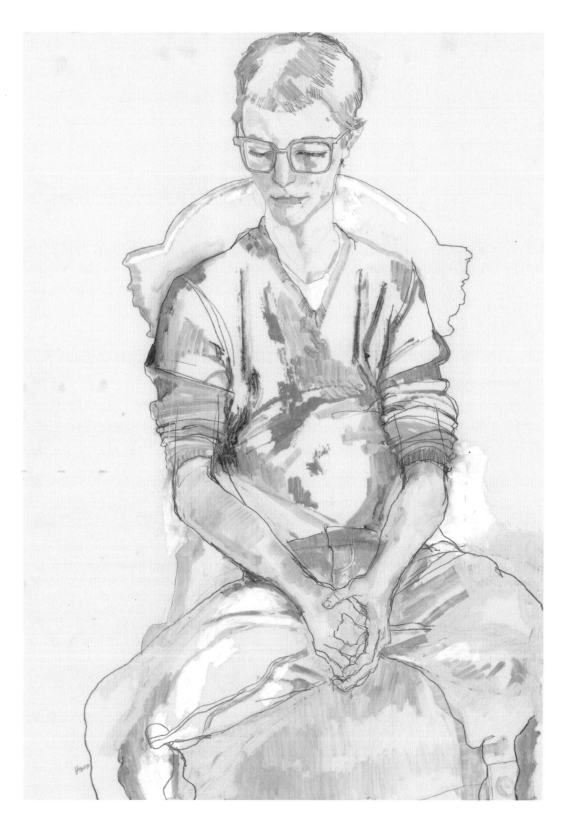

하워드 탱이

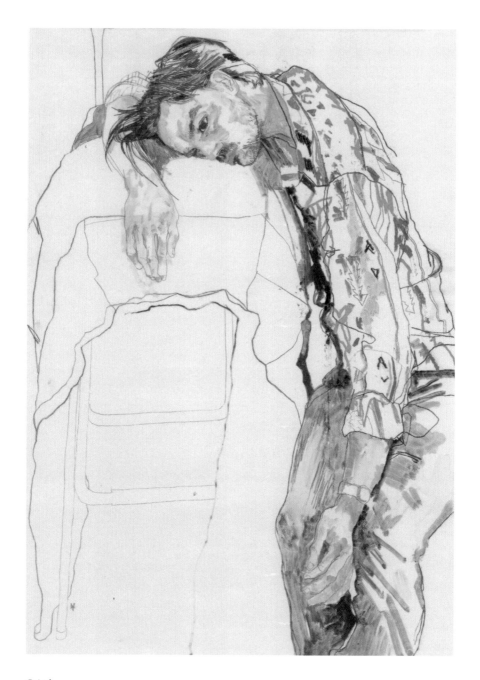

**오스카**
개인 작업, 2014년

맞은편 페이지
**마테오**
개인 작업, 2013년

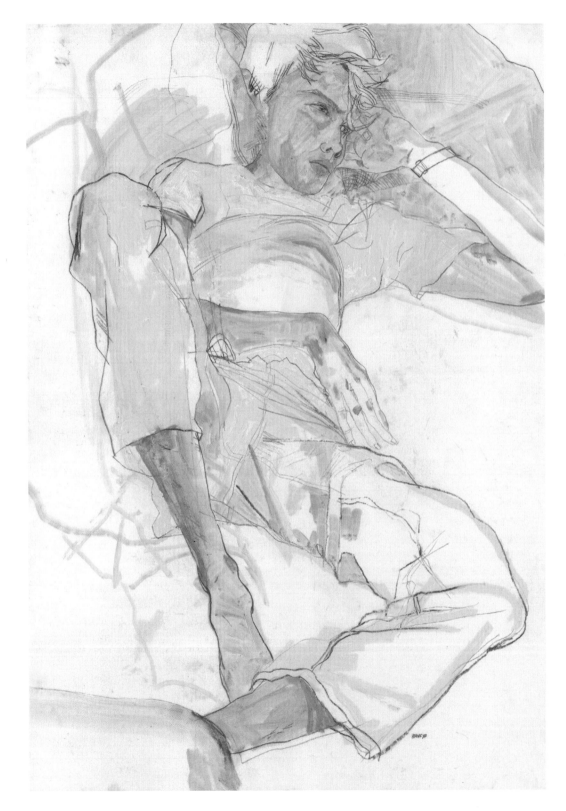

하워드 탱이

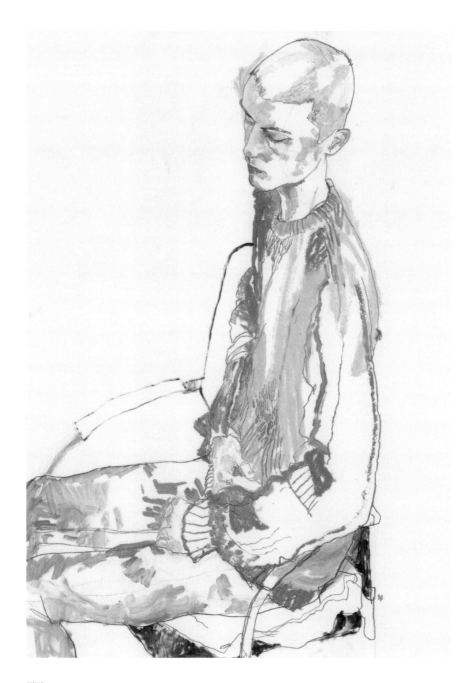

**필립**
개인 작업, 2014년

맞은편 페이지
**웨스 고든**
개인 작업, 2010년

matching
cap

ears

small
shoulder pads

stripey brown silk
taffetta jacket

with throat piece

silk poplin
lining

adjustable
throat piece

grey knitted
wool trouse

with moulded
lining

feet

# 에이터 스룹

v

내 모든 작업은 드로잉에서 나온다.
그러나 망할 드로잉이 당최 어디서 나오는지는 짐작조차 못 하겠다.

^

크리에이티브 디렉터이자 디자이너, 일러스트레이터, 스타일리스트인 에이터 스룹은 분야의
경계를 허문다. 〈아레나 옴므 플러스〉, 〈i-D〉, 〈V맨〉 및 〈보그 옴므〉 등의 매체들과 함께 일했
으며 엄브로, 스톤 아일랜드 및 C. P. 컴퍼니 등의 브랜드들과 콜라보레이션을 진행했던 그는
저널리스트 팀 블랭크가 이야기했듯 패션계에서 가장 영향력 있는 사람 중 한 명임이 분명하다.
그는 2010년 월드컵 때 영국 대표팀의 유니폼 디자인에 참여했으며, C. P. 컴퍼니의 20주년을
맞아 이 브랜드의 상징적인 아이템인 고글 재킷을 새로 디자인하여 런던의 디자인 뮤지엄에서
선정한 '올해의 디자인' 후보로 오르기도 했다. 드로잉은 스룹의 디자인 작업에서 막대한 비중
을 차지하고 있으며, 그의 주요 관심 분야이기도 하다. 그의 블로그 '데일리 스케치북 아카이브'
에는 매일 새로운 스케치가 업데이트된다.

부에노스아이레스에서 태어나 열두 살 때 랭커셔로 건너온 스룹은 맨체스터 메트로폴리탄 대
학에서 패션 디자인을 공부하고 런던의 로열 컬리지 오브 아트에서 남성복 디자인을 공부했다.
그의 작품의 중심에는 해부학에 대한 그의 강한 흥미가 깔려 있다. 그의 드로잉은 움직임에 대
한 인지뿐 아니라 그에 대한 반작용까지 보여준다. 그의 과장된 캐릭터들은 언제나 움직이고 있
어 뒤틀리고 일그러진 모습이다. 그의 혁신적인 디자인 과정은 이러한 인체의 형상을 만들고 그
위에 원단을 입히는 것으로, 이는 그가 모든 디자인 요소들은 기능적인 존재 이유가 있어야 한
다는 의미로 '정당한 디자인 철학'이라고 부르는 작업의 일부이기도 하다.

스룹은 정규 컬렉션을 선보이기보다는 'LEGS', '모듈식 해부학' 등의 제목을 붙인 구상적인
프로젝트들을 발표한다. 그의 제품 라인인 '뉴 오브젝트 리서치'는 2013년 1월 런던 남성복 컬
렉션 때 선보였으며, 그해 10월에 매장을 통해 전 세계에 론칭했다. 그는 뮤지션 데이먼 알반의
첫 번째 솔로 앨범 〈로봇〉(2014)의 크리에이티브 디렉터이기도 했다. 해부학에 대한 스룹의 강박
을 드러내듯 싱글곡의 뮤직비디오에는 컴퓨터로 두개골을 스캔해 안면을 재구성하는 기술을 사
용한 장면이 등장한다.

**몽골리아 예비 연구 #1**
졸업 컬렉션,
맨체스터 메트로폴리탄 대학교, 2004년

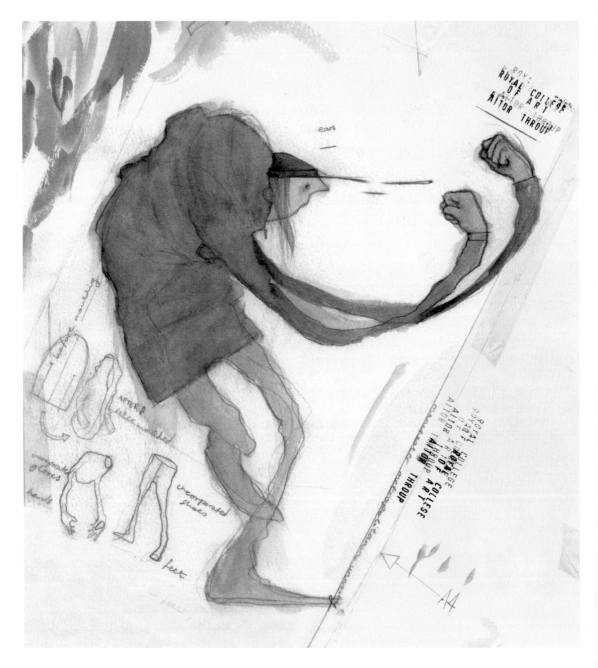

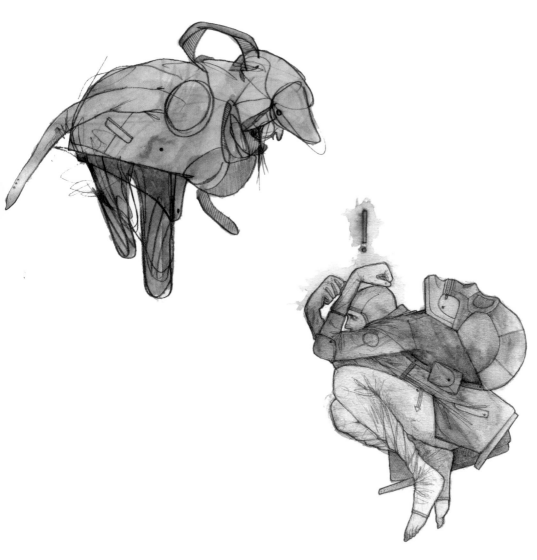

위
**수자폰 실루엣 분석 #1**
〈데이즈드 앤 컨퓨즈드〉(일본)지를 위해 작업,
2008년

오른쪽
**전통 문화에 대한 편견의 영향 아래서**
〈데이즈드 앤 컨퓨즈드〉(일본)지를 위해 작업,
2008년

**축구 훌리건이 힌두교의 신이 되었을 때**
졸업 컬렉션, 로열 컬리지 오브 아트,
런던, 2006년

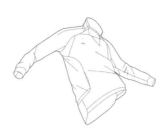
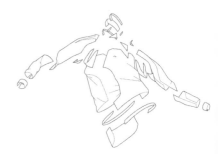

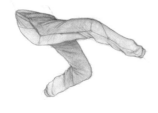
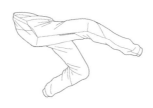

위
**몽골리아 예비 연구 개요**
졸업 컬렉션,
맨체스터 메트로폴리탄 대학교, 2004년

가운데, 왼쪽에서 오른쪽으로
**아카이브 리서치 프로젝트: 훈련복 상의**
(드로잉 및 분해도)
엄브로를 위해 작업, 2011년

아래, 왼쪽에서 오른쪽으로
**아카이브 리서치 프로젝트: 훈련복 바지**
(드로잉 및 분해도)
엄브로를 위해 작업, 2011년

에이터 스롬

**정물 개요/몽골리아 속편 연구**
입학 프로젝트, 로열 컬리지 오브 아트,
런던, 2004년

# 피터 터너

나는 살아 있는 존재를 그리는 것이 언제나 더욱 동기를 유발하고 영감을 준다.
그 짧은 순간 안에는 친밀감이 있으며 드로잉은 그 연결점을 포착해내는 것이다.

디자이너이자 일러스트레이터 피터 터너는 어린 시절의 관심사가 자신의 미래 진로를 결정하는 데 큰 지표가 되었다. 터너는 고전 예술과 일러스트뿐만 아니라 음악, 무용, 사진 및 연극 등을 구경하는 것을 사랑했다. 이러한 학습은 결국 패션으로 이어져 그는 런던의 센트럴 세인트 마틴 예술 및 디자인학교에서 여성복을 전공했다. 그의 드로잉 포트폴리오는 존 갈리아노의 주목을 받았고, 이를 바탕으로 그는 크리스챤 디올 하우스의 전속 일러스트레이터 자리를 제안받아 7년간 일했다. 그는 쿠튀르적인 표현과 과감한 붓놀림을 특징으로 하는 자신의 구체적인 그림 스타일로 '무한한 창조력과 용감히 전통 규범을 무시하는' 갈리아노에게 기여했으며, 자신의 지도교수였던 하워드 탱이(246페이지 참조)와 헬렌 백에게서 조언을 받았다. 또한 그는 안토니오 로페즈와 티에리 페레즈, 데이비드 다운튼 등에게서도 영향을 받았으며 알 파커, 톰 오브 핀란드 및 해리 부시 등 1950년대의 상업 일러스트레이터들의 작품과도 비슷하다는 평가를 받는다.

이러한 위대한 패션 일러스트레이터들에게서 받은 영향은 터너의 뛰어난 인체 데생과 관찰력이 돋보이는 형태 과장 능력에서 분명히 드러난다. 그는 펜, 물감, 크레용, 유화, 파스텔 등 다양한 소재를 사랑하지만 때로는 그저 소박한 목탄 연필로 그린 선을 따라가는 것이 가장 좋다고 한다. 그는 대상을 그릴 때 '결함이 있는' 사람들을 최고의 모델로 꼽는다. "자신의 잘못된 점을 드러내 놓고 있는 누군가를 그리는 작업은 어떤 취약성이 있으며, 이는 전문 모델들에게서는 거의 찾을 수 없는 요소다. 나는 일러스트레이터로서 끊임없이 보기 드문 형태나 모난 모서리와 같은 요소를 찾는다… 나는 강인하고 독립적인 인물들을 사랑한다… 약간의 기이한 면이 있어야 오래 지속되는 법이다."

현재 터너는 뉴욕에서 디자이너로 일하고 있으나 여전히 매일 그림을 그리며, 상업적 목적보다는 개인적인 즐거움을 위해 작업하는 편을 선호한다. 그러나 그는 개인적인 의뢰와 국제적 전시를 위한 작업으로 바쁘다. 그가 스티븐 존스가 큐레이션을 맡은 〈A 매거진〉(2013)을 위해 작업한 남성 속옷 이미지는 보기 드물게 출판된 그의 작업 중 하나다.

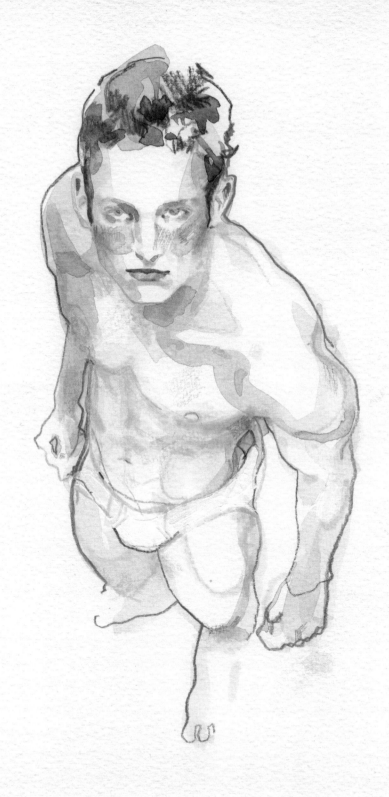

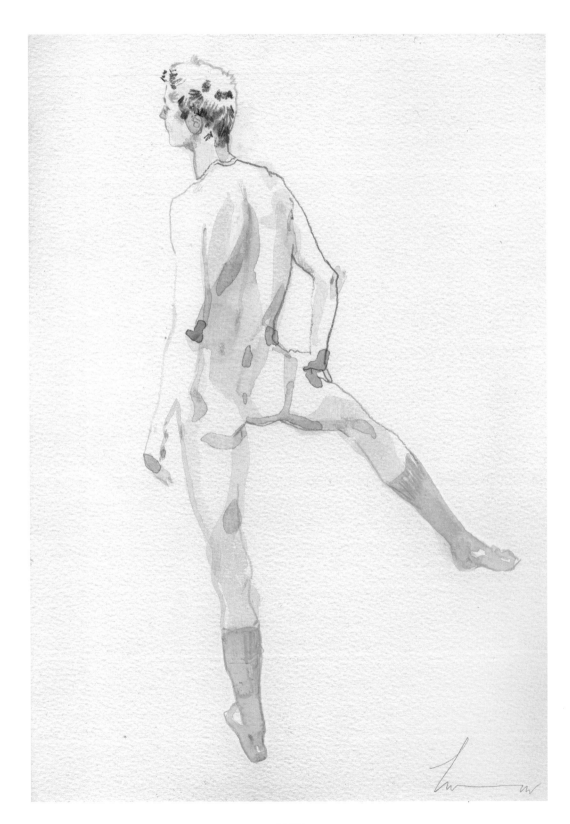

피터 터너
262

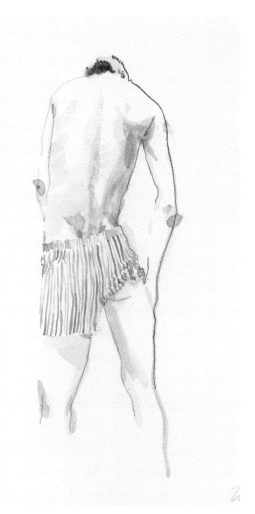

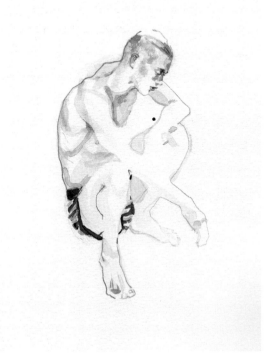

**데렉 로즈 파자마 상의, 턴불 앤 어서 박서 쇼츠**
선스펠 브리프(오른쪽)
샤르베 박서 쇼츠(위)
스티븐 존스가 큐레이션을 맡은 〈A 매거진〉(벨기에)을 위해 작업,
2013년

맞은편 페이지
**팔케 양말**
스티븐 존스가 큐레이션을 맡은 〈A 매거진〉(벨기에)을 위해 작업,
2013년

**데렉 로즈 박서 쇼츠**(아래)
**선스펠 긴 내의와 티셔츠**(맞은편 페이지)
스티븐 존스가 큐레이션을 맡은
〈A 매거진〉(벨기에)을 위해 작업, 2013년

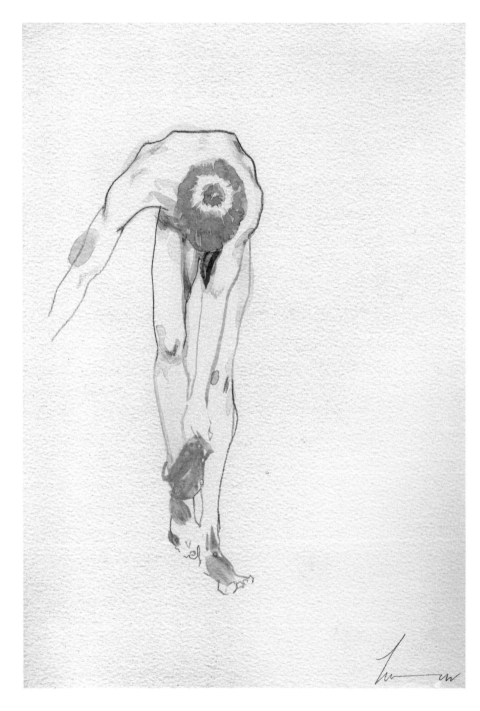

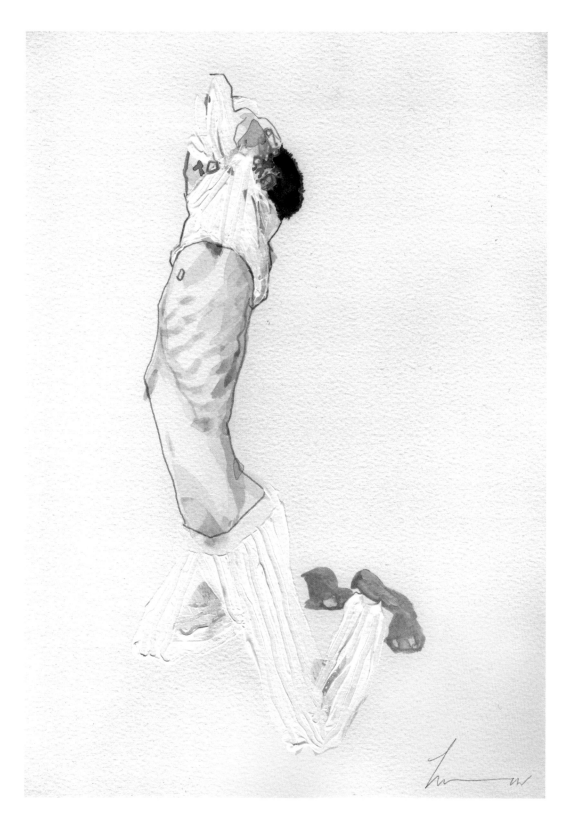

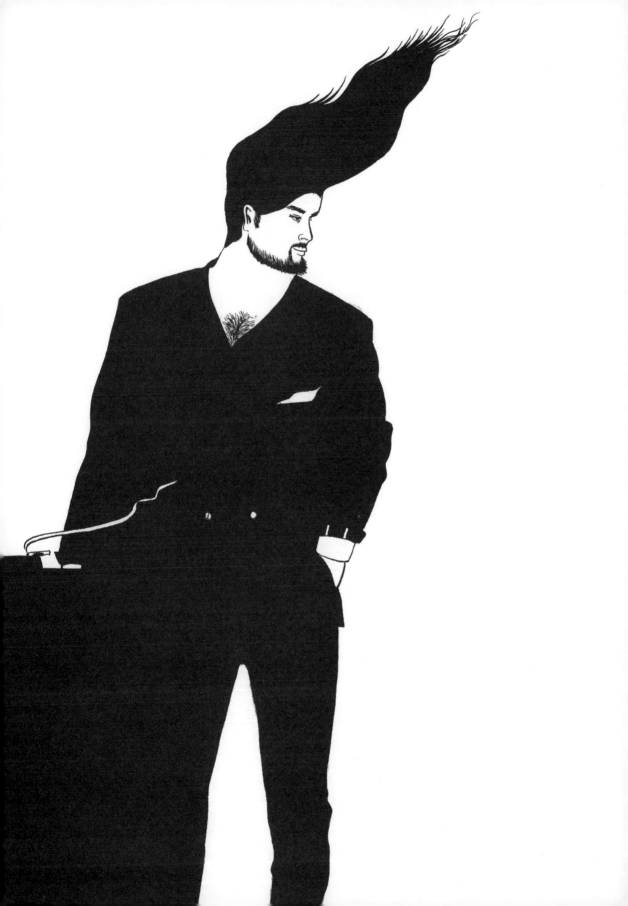

# 도널드 어커트

> 내 그림이 진정한 패션 일러스트레이션이 아니라는 사실은 나 스스로가 먼저 인정한다. 이 그림들은 원단, 색깔, 질감, 심지어 재단조차도 나타나 있지 않다. 내 작품의 표현법에서 검은색 바지는 그냥 검은색 바지다. 심지어 원래 그 바지가 네이비, 빨강, 갈색 또는 에메랄드 그린 컬러인 경우에도 말이다.

위의 말은 아티스트 도널드 어커트의 전형적으로 직설적이고 뻔뻔할 정도로 당당한 발언으로 그의 작품은 분명 적절한 패션 일러스트레이션의 개념을 진지하게 받아들이지는 않는다. 〈포니스텝〉 매거진을 위해 작업한 그의 이미지들은 특유의 단색 스타일을 유지하며 옷에 대한 독특한 재해석을 보여준다. 이 연작은 백지에 검은색 잉크로 단촐하게 작업한 것으로 독설과 신랄한 어조 및 질문을 담은 글자들이 함께 실려 있다. 그의 작품은 보기에는 분명 단순하지만 그는 그림의 선을 최대한 우아하게 만들기 위해 가장 작은 붓으로 작업하는 노동집약적 작업 과정을 거친다.

1980년대 런던의 주요 나이트클럽 및 드랙 씬(화려하게 여장을 한 남성인 드랙퀸들은 1980년대 클럽 및 인디 음악, 패션계 등에서 큰 영향력을 발휘했다—옮긴이)의 일원이었던 어커트는(그는 행위 예술가이자 디자이너 리 바워리와 동시대에 활동했다) 그의 드로잉 연작 '페록사이드 온 파롤'을 자신의 나이트클럽 '뷰티풀 벤드'에 처음으로 전시했는데, 이 클럽은 1990년대 초반 DJ 하비와 쉴라 테킬라가 설립했던 클럽이다.

2000년의 프로젝트는 어커트가 자신의 극도로 단순한 흑백 이미지를 동네 우체국에서 복사해 비용을 절약해 가며 진행한 것으로 그가 단편소설, 시, 드로잉, 행위예술, 라디오 및 연극 무대, 연기 등에 진출하게 된 계기가 되었다.

어커트의 작품은 삶의 유한함과 유명인에 열광하는 사회 대중문화에 대한 인식으로 잘 알려져 있다. 또한 할리우드의 게이 아이콘들(동성애자들 사이에서 인기 있는 몇몇 대중스타들—옮긴이), 즉 베티 데이비스, 주디 갈란드 및 마릴린 먼로 등에 대한 열정이 스며들어 있기도 하다. 그가 그린 달콤한 듯 씁쓸한 은막의 스타들의 초상화는 우울함부터 냉소적인 유머 감각 등이 느껴지나 어커트는 다음과 같이 이야기한 바 있다. "그들은 비참하고 패배한 희생양이라기보다는 여주인공들이다. 그 안에는 비극도 있으나 승리도 함께 존재한다." 그의 작품은 훌륭한 일러스트레이션일 뿐 아니라 아티스트가 패션의 민낯과 만났을 때 어떤 작용이 일어나는지를 보여주는 예시라고 할 수 있다.

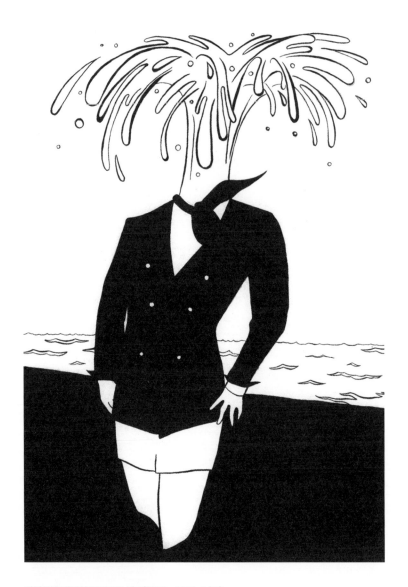

**입생로랑 게이쉬르(간헐천) 헤드(2009~2010 A/W)**
〈포니스텝〉(영국)지를 위해 작업, 2009년

맞은편 페이지
**릭 오웬스 니플 스웨터(2009~2010 A/W)**
〈포니스텝〉(영국)지를 위해 작업, 2009년

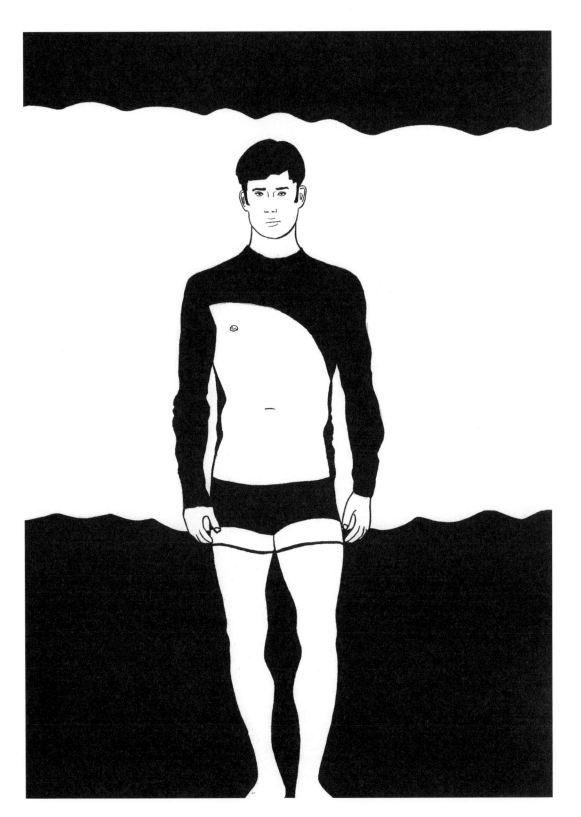

도널드 어커트

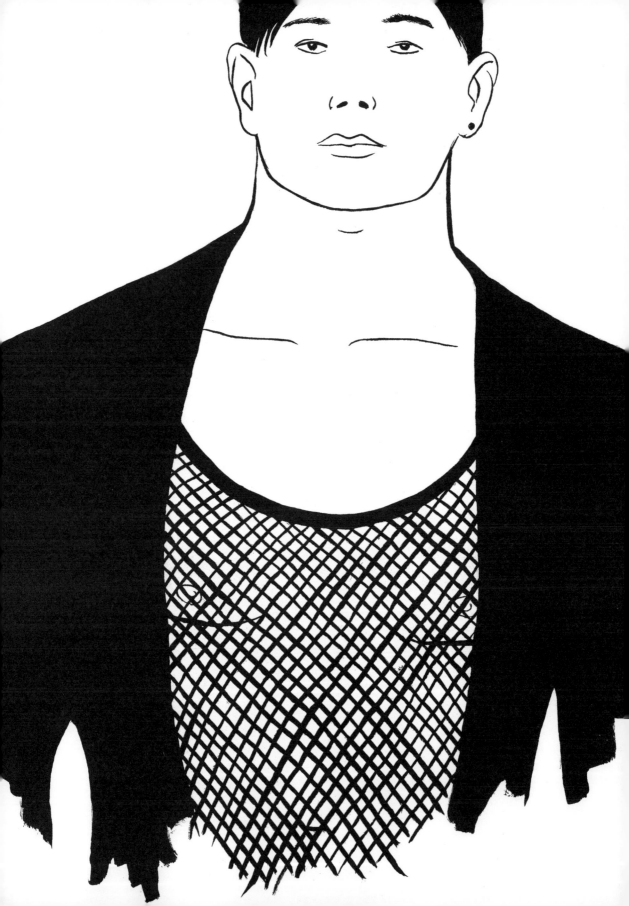

오른쪽
**꼼 데 가르송 '워즈 댓 잇?'(2009~2010 A/W)**
〈포니스텝〉(영국)지를 위해 작업, 2009년

맞은편 페이지
**끈으로 만든 지방시 베스트(2009~2010 A/W)**
〈포니스텝〉(영국)지를 위해 작업, 2009년

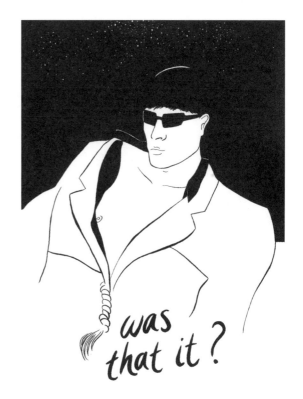

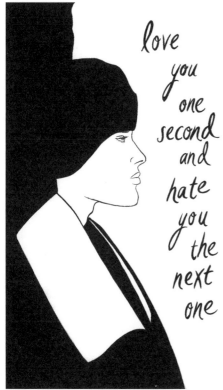

위
**던힐 러브 유 원 세컨드(2009~2010 A/W)**
〈포니스텝〉(영국)지를 위해 작업, 2009년

# 줄리 버호벤

나는 두 가지 독특한 타입의 남성을 그리는 것을 좋아하는데, 하나는 성적으로 모호한
여자 같은 타입, 나머지 하나는 테스토스테론과 투지로 가득하여 과할 정도로 야수 같은 타입이다.
둘 중 어떤 타입을 그릴지를 결정하는 것은 전적으로 그 순간의 내 의식에 달려 있다.

디자이너, 교수, 일러스트레이터 겸 현대미술가 줄리 버호벤의 빛나는 업적은 켄트 예술 및 디
자인 인스티튜트에서 패션 과정을 수료하고 마틴 싯봉과 존 갈리아노(줄리 버호벤은 그의 패션 하우
스에서 내부 아티스트로 일했다)의 어시스턴트로 일하면서 시작되었다. 그녀는 2002년에 자신의 패
션 레이블인 지보 바이 줄리 버호벤을 설립했다. 또한 루이비통 및 멀버리 등과의 콜라보레이션
으로 가방에 일러스트레이션을 삽입하는 작업을 했으며, 베르사체 여성복에 사용할 고유의 프
린트를 작업했다. 〈데이즈드 앤 컨퓨즈드〉, 〈V 매거진〉, 〈포니스텝〉 및 〈페이스〉 매거진 등에
그녀에 관한 기사가 실린 바 있으며 작품과 관련해 세 편의 논문을 발표했다. 그녀는 2002년부
터 자신의 설치 작품, 비디오 및 멀티미디어 작품을 전 세계에 전시 중이다. 그녀가 성공을 거둔
것은 열심히 작업했을 뿐 아니라 다각도로 일할 수 있는 능력 덕분이기도 했다.

활발함과 유쾌함의 집합체인 그녀는 자신의 작업을 그대로 반영하는 인물로 역동적이고 독보
적인 스타일만큼이나 겸손한 태도로도 널리 사랑받는다. 그녀의 일러스트레이션은 야성적이고
뚜렷한 색깔 사용과 작품에 등장하는 여성 캐릭터들로 유명한데, 이들을 그린 공격적인 선 덕
분에 몸이 보다 초현실적이고 과장된 것처럼 보인다. 이는 다른 일러스트레이터들보다는 20세
기 독일 화가 한스 벨머의 작품과 가장 비슷한 느낌이다. 그녀는 여성복 일러스트레이터로 가장
잘 알려져 있어 일부 사람들은 그녀가 남성복 일러스트레이션도 그린다는 사실에 놀라움을 표
한다. 버호벤의 남성복 일러스트레이션은 그녀의 전형적인 특징이 살아 있으나, 보다 남성적인
미학을 더한 모습이다. 각진 어깨와 팔을 가진 그녀의 남성들은 딱딱한 얼굴과는 거리가 멀어
보이지만 보다 여성스러운 남성들의 경우 냉랭한 느낌을 준다. 그녀의 작품들이 일시적인 변덕
에서 나온다고 생각하면 이해하기 쉬울 것인데, 문자 그대로의 의미라면 이것이 사실일 수도 있
다. 그러나 색깔, 인체 구조, 비율에 대한 그녀의 지식은 여느 아티스트들과 같이 리서치와 영감
의 훌륭한 조화로 나타나는 것이며, 무엇보다도 끊임없는 연습의 결과다.

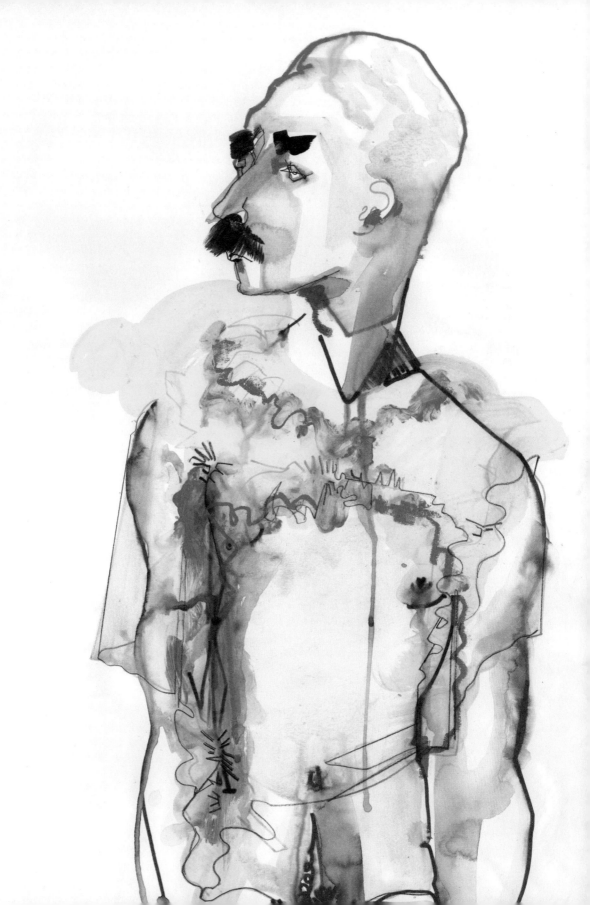

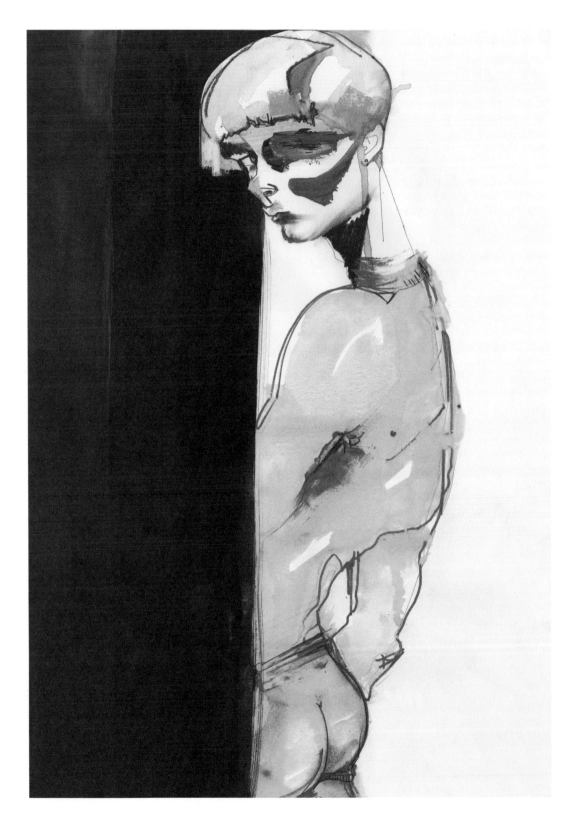

줄리 버호벤
274

**나르시스**
개인 작업, 2014년

맞은편 페이지
**피치(2009 S/S)**
〈포니스텝〉(영국)지를 위해 작업, 2008년

**데스먼드**
개인 작업, 2014년

맞은편 페이지
**질 샌더 2009 S/S**
〈포니스텝〉(영국)지를 위해 작업, 2008년

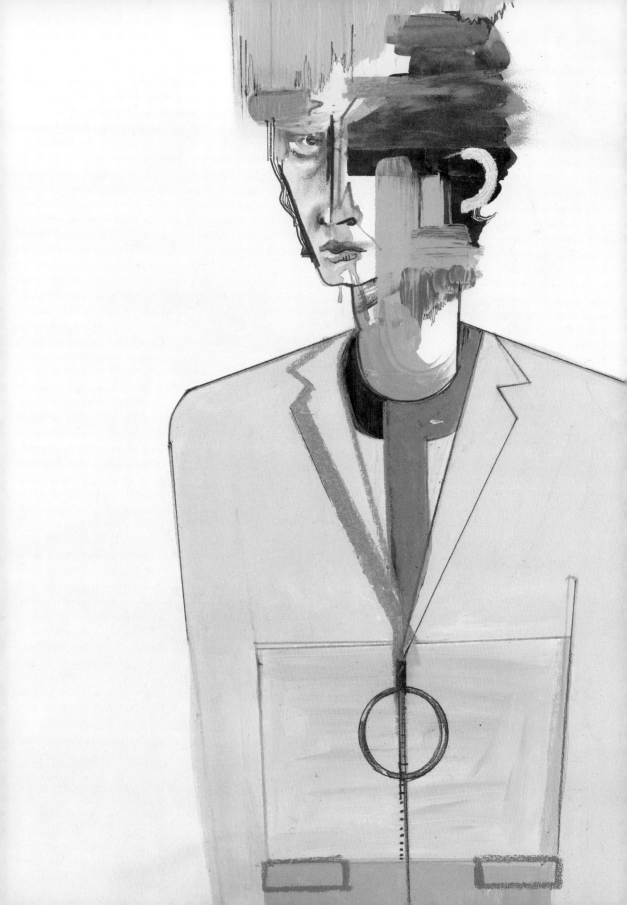

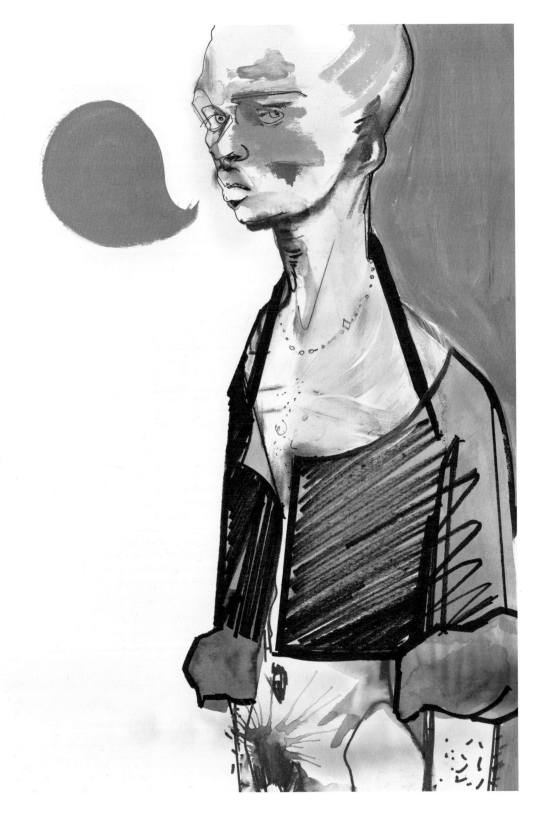

줄리 버호벤

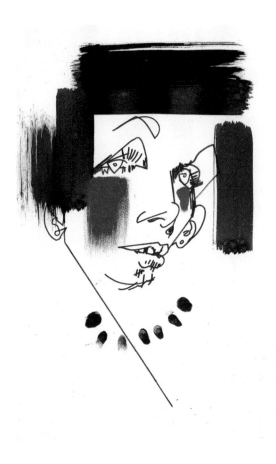

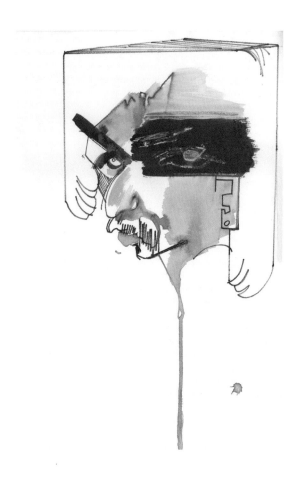

위
**데렉**
〈베르크Werk〉(싱가폴)지를 위해 작업, 2012년

위 오른쪽
**빗어 넘기다**comb over
〈베르크〉(싱가폴)지를 위해 작업, 2012년

맞은편 페이지
**프라다 2009 S/S**
〈베르크〉(싱가폴)지를 위해 작업, 2012년

# 존 우

> 나는 《스타워즈》의 인물들에게 혁신적인 옷을 입힌 것을 시각적으로 표현하면 아주 멋질 것이라고
> 생각했다. 이들의 옷을 스타일리시한 현대 남성복으로 갈아입히려면 다스 베이더는 유행 지난
> 계산기를 앞섶에서 떼어내야 하고, 자자 빙크스는 나팔바지를 벗어야 할 것이다.

〈I. T. 포스트〉 매거진과 온라인 뉴스 및 라이프스타일 매거진 〈하이스노비티〉와 〈셀렉티즘〉을 위해 존 우가 작업한 연작 '히 웨어즈 잇'에서 《가위손》(1990), 《터미네이터》(1984), 《스타워즈》(1977~) 및 《배트맨》(1989)의 영화 속 캐릭터들이 일러스트레이션에 등장했다. 홍콩 출신이자 독학으로 일러스트레이션을 연마한 아티스트 존 우는 모델이 입은 옷을 또렷하게 그리되 추가적 차원을 덧붙여 주로 패션쇼 리포트와 룩북에 사용되는 '정직한' 전신 일러스트레이션에 새로운 면을 부여했다. 우의 드로잉은 남성복을 유머러스하고 가벼운 느낌으로 묘사하지만, 그의 회화적 기술은 그 시즌 가장 훌륭한 컬렉션의 옷을 입은 유명한 영화 속 캐릭터라는 존재에도 전혀 가려지지 않을 만큼 뛰어나다. 그는 자신이 어떻게 《스타워즈》를 보면서 성장했는지 다음과 같이 묘사했다. "이 캐릭터들은 내게 깊은 영향을 주었고 나는 정말로 이들에게 푹 빠져 있었다. 이 연작의 아이디어가 출발한 것은 아내와 함께 《스타워즈》에 등장하는 인물들과 닮은 우리 친구들, 특히 그들의 옷 입는 스타일에 관해 나누었던 대화였다. 예를 들어 자자 빙크스가 언제나 나팔바지를 입고 다스 베이더가 항상 검은색 옷만 입는 것처럼 말이다. 다스 베이더는 개인적으로 가장 좋아하는 캐릭터니까, 내가 가장 좋아하는 브랜드인 밴드 오브 아웃사이더를 입혔다. [내가 그린] 다른 캐릭터들 역시 내가 좋아하고 그들에게 어울리는 브랜드의 옷을 입고 있다."

그러나 잘 차려입은 슈퍼히어로라는 설정이 완전히 새로운 것은 아니다. 메트로폴리탄 미술관에서 2008년에 열렸던 '슈퍼히어로즈: 패션과 판타지'는 만화책 속 영웅들과 패션의 관계, 그들의 아이덴티티가 드러난 옷과 파워드레싱(주로 사업을 하는 이들이 자신의 지위와 중요성을 강조하기 위해 입는 격식 있고 값비싼 옷차림—옮긴이)에 초점을 맞춘 전시회였다. 이 전시회는 티에리 뮈글러와 아제딘 알라이아와 같은 디자이너들의 주목을 끌어 마블 및 DC 코믹스의 남녀 인물들에게서 영향을 받은 컬렉션이 나오기도 했다. 우의 일러스트레이션은 그저 이미 하나의 상징이 된 캐릭터들의 옷을 갈아입힌 것이라고 볼 수도 있을 것이다.

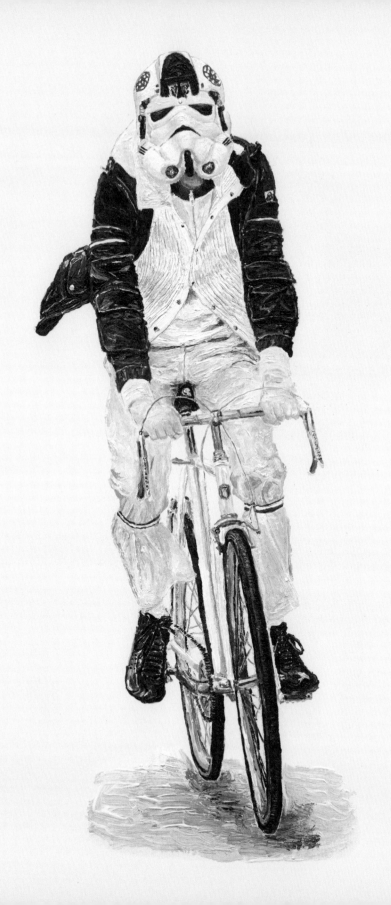

**밴드 오브 아웃사이더를 입은 다스 베이더**
개인 작업, 2010년

**톰 브라운을 입은 스톰트루퍼**
개인 작업, 2010년

**슈프림 + 비즈빔을 입은 보바 펫**
개인 작업, 2010년

**언더커버 바이 준 다카하시를 입은 다스 몰**
〈아이스크림Eyescream〉(일본)지를 위해 작업, 2013년

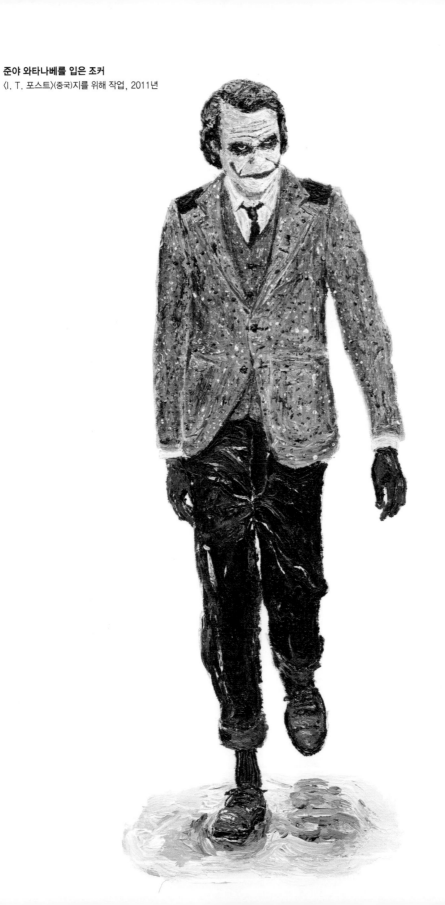

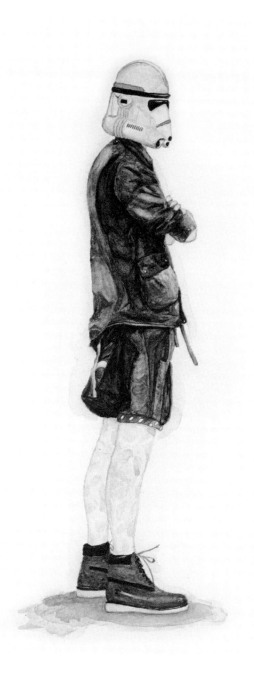

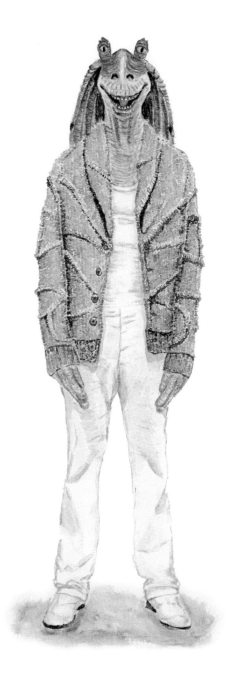

위
**화이트 마운티니어링을 입은 코러선트의 클론트루퍼**
〈하이스노비티〉(미국)지를 위해 작업, 2013년

오른쪽
**메종 마틴 마르지엘라를 입은 자자 빙크스**
개인 작업, 2010년

# 일러스트레이터들의 웹사이트

카를로스 아폰테
www.carlosaponte.com

리처드 그레이
www.serlinassociates.com/artist/richardgray

루카 만토바넬리
www.lucamantovanelli.com

아탁시니아
www.artaksiniya.com

피욘갈 그린로
www.fiongal.co.uk

제니 모트셀
www.jennysportfolio.com

매튜 아타르드 나바로
www.attardandnavarro.com

리처드 하인즈
www.jedroot.com/illustrators/richard-haines

후삼 엘 오데
www.husamelodeh.com

헬렌 블록
www.helenbullock.com

아멜리에 헤가르트
www.ameliehegardt.com

세드릭 리브랑
www.cedricrivrain.com

게리 카드
www.garycardiology.blogspot.co.uk

리엄 호지즈
www.liamhodges.co.uk

펠리페 로하스 쟈노스
www.feliperojasllanos.com

굴리예모 카스텔리
www.guglielmocastelli.com

잭 휴즈
www.jackhughes.com

그레이엄 새뮤얼스
www.grahamsamuels.com

샘 코튼
www.agiandsam.com

카림 일리야
www.kareemiliya.com

마이클 샌더슨
www.michaelsanderson-newyork.com

장 필립 델롬
www.jphdelhomme.com

지아쿠안
www.flickr.com/photos/circumference

쇼헤이
www.hakuchi.jp

스티븐 도허티
www.stephenwdoherty.carbonmade.com

마르틴 요한나
www.martinejohanna.com

하워드 탱이
www.howardtangye.com

타라 도간스
www.taradougans.com

야르노 케투넨
www.jarnok.com

에이터 스룹
www.aitorthroup.com

에두아르 얼리크
www.erlikh.com

리처드 킬로이
www.richardkilroy.com

도널드 어커트
www.thatdonald.com

크림 에번던
www.clymdraws.com

마르코 클레피시
www.marcoklefisch.com

줄리 버호벤
www.julieverhoeven.com

리카르도 푸마넬
www.ricardofumanal.com

이송
http://blog.naver.com/ina2song

존 우
www.wooszoo.com

# 참고문헌

레자느 바르기엘 및 실비 니슨, 『그뤼오: 남성의 초상화』, 뉴욕, 2012년

캘리 블랙맨, 『패션 일러스트레이션 100년』, 비즈앤비즈, 2011년

레어드 보렐리, 『패션 디자이너들의 패션 일러스트레이션Fashion Illustration by Fashion Designers』, 런던 및 샌프란시스코, 2008년

폴 카라니카스, 『안토니오스 피플Antonio's People』, 런던 및 뉴욕, 2004년

데이비드 다운튼, 『패션 일러스트레이션의 거장들Masters of Fashion Illustration』, 런던, 2010년

니콜라스 드레이크, 『패션 일러스트레이션 투데이Fashion Illustration Today』, 런던 및 뉴욕, 1987년(1994년 개정판)

밋첼 Co., 『세기 전환기의 남성복 일러스트레이션Men's Fashion Illustrations from the Turn of the Century』, 뉴욕, 1990년

패트릭 나겔, 『나겔: 패트릭 나겔의 예술The Art of Patrick Nagel』, 뉴욕, 1985년

로저 파딜라 및 마우리시오 파딜라, 『안토니오 로페즈Antonio Lopez Fashion, Art, Sex and Disco』, 뉴욕, 2012년

후안 라모스, 『안토니오Antonio』, 런던, 1995년

딘 리스 모건, 『과감하고, 아름다우며 지독한Bold, Beautiful and Damned』, 런던, 2013년

세드릭 리브랑, 『세드릭 리브랑Cédric Rivrain』, 파리, 2011년

안젤리크 스파닌크스, 『줄리 버호벤Julie Verhoeven』, 아인트호벤, 네덜란드, 2009년

에이브러햄 토머스, 하워드 탱이, 마리 맥러플린 및 루이즈 논튼 모건, 『위드인Within』, 파리 및 런던, 2013년

# 일러스트레이션 출처

9  Victoria & Albert Museum, London
10, 11  Private collection
12  Private Collection/The Stapleton Collection/Bridgeman Art Library
13, 14  Image courtesy The Advertising Archives
15, 16  By permission of Dean Rhys Morgan.

© Estate of Tony Viramontes
18, 19  © Estate of Antonio Lopez & Juan Ramos
20  © 2014 Estate of George Stavrinos
21  © Thierry Perez
22  Courtesy of the Estate of Patrick Nagel
24, 25  Photo Daniel McMahon

# 감사의 글

먼저 이 책에 실린 모든 일러스트레이터, 아티스트 및 디자이너들에게는 아무리 고맙다고 말해도 모자랄 것이다. 그리고 이들의 에이전트들은 작품의 복제, 사용 승인 및 계약 조건 등의 난관을 극복하고 뉴욕에서 이 책을 독점적으로 펴내도록 해주었으며 매우 큰 도움이 되었다. 이렇게 고무적인 작품들을 한 권의 양서로 모으는 것은 믿을 수 없을 정도로 보람 있고 흥미진진한 일이었다.

이 프로젝트에 참여한 템즈 앤 허드슨 사의 모든 이들에게 커다란 감사를 보낸다. 내 편집자 로라, 나는 그녀를 한계까지 시험해 보았다고 할 수도 있을 정도였지만 그녀는 내가 포기하지 않도록 언제나 도와주었다. 이 책은 그녀 없이는 지금과 같은 모습 근처에도 도달하지 못했을 것이다. 레이아웃 아티스트였던 캐롤리나는 더할 나위 없이 훌륭하게 일해 주었고, 그림 자료 조사 담당자 마리아와 교열 담당 로지, 두 사람 모두에게 깊이 감사한다. 내 어시스턴트 이피한나는 내가 할 수 있는 일보다 더 많은 일들이 닥쳤을 때 내가 집중할 수 있도록 도와주었다. 또한 내 프로필을 작성하는 데 시간을 할애해준 스튜어트 브럼핏, 그리고 눈부신 머리말을 작성해 준 댄 토레이에게도 감사를 표하는 바이다.

이 프로젝트로 인한 나의 높은 스트레스와 상담 요청, 온갖 투덜거림 및 열정 때문에 내가 몇 달 동안이나 괴롭혔을 주위의 모든 이들, 그리고 지혜와 충고, 인맥, 또는 자신들의 소중한 시간을 내어준 이들은 다음과 같다. 나의 부모님 모야 킬로이와 빌리 킬로이, 앨리스 위트필드, 앤서니 리 스미스, 딘 리스 모건, 리처드 그레이, 리처드 모티머, 타라 도간스, 줄리 버호벤. 그리고 내가 길거리에서 붙잡고 갑자기 이 이야기를 시작해 울분을 발산했던 이들이여, 나를 받아주어 정말 감사했다! 내가 잊어버린 사람이 있더라도 너그러이 용서를 바란다.